도해 서양화

다나카 쿠미코 | 지음

KB063978

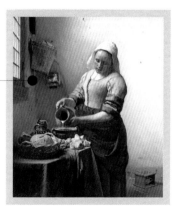

요하네스 베르메르◆우유 따르는 여인
–평범한 일상의 정경에 숨결을 불어넣다

파울 클레◆세네시오
–꽃에 인간의 표정을 담아낸
추상회화

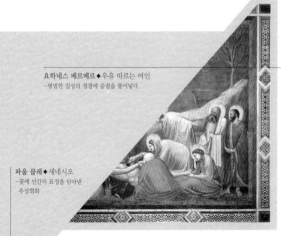

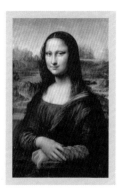

AK TRIVIA BOOK

머리말

대체 「서양화」라는 장르는 언제 시작되었고, 영역적으로는 어디를 지향하는가, 라는 질문을 받으면 뭐라고 대답해야 할지 고심하게 됩니다.

생기 넘치는 동물 표현으로 유명한 원시시대의 라스코 동굴벽화(프랑스)도, 터키 관련 뉴스에 반드시 배경으로 나올 정도로 유명한 아야소피아 박물관의 모자이크화도, 굳이 따지자면 서양화의 영역에 들어간다고 할 수 있겠지요. 한마디로 「서양화」는 가늠하기 어려운 넓은 시간과 공간에 걸쳐있다는 것을 알 수 있습니다.

그래서 이 책에서는 광대한 유럽에서 「13세기부터 20세기 사이에 그려진」이라는 시간적 제한을 설정했습니다. 또한 예술의 큰 변혁기였던 르네상스 전야부터 르네상스기, 마니에리슴, 바로크, 낭만주의, 그리고 그 후에 등장한 인상파나 신고전주의 등의 화파(畵派), 마지막으로 근대 작품이라는 구성으로 소개합니다. 물론 이 책에서는 700년으로 한정했지만, 그 사이에는 무수히 많은 서양화가 탄생했습니다. 이 책에서는 서양화의 변천을 한눈에 알 수 있도록, 시대와 지역에 구애되지 않고, 이거다 싶은 대표적인 예술가의 주요 작품을 골라 실었습니다.

회화를 보는 방법은 많습니다. 마음에 드는 그림을 내키는 대로 감상하는 것도 좋고, 풍경화든 여성상이든 좋아하는 테마를 추구하는 것도 좋습니다. 회화를 통해 서양의 역사를 배울 수도 있겠지요. 하지만 「회화의 기본적인 감상법」을 안다면, 작품이나 그와 관련된 다양한 것들을 더욱 깊이 즐길 수 있습니다.

기본적인 감상법이란 우선 그 그림에는 어떤 기법이 쓰였고, 화가가 추구한 기술이 어떻게 적용되었으며, 어떤 색채와 선과 형체가 사용되었고, 인체와 풍경의 표현 방법에 어떤 특징이 있는지 등의 표현 양식 전반을 감상하는 것입니다.

그리고 회화에는 종종 묵시적인 규칙이 있어서, 거기에 전달하고자 하는 메시지가 포함되어 있기도 합니다. 예를 들면 사과를 손에 든 나체의 여성은 구약성서에서 신의 명

령을 지키지 않아 인간에게 죄를 불러왔다는 이브를 나타냅니다. 사과는 이브의 상징물(※역자 주 : Attribute. 회화 속의 인물을 특정하는 사물)이라는 규칙이 있기에, 우리는 그 나체의 여인이 이브라는 것을 알 수 있습니다.

　그런데 누구보다도 아름다운 여신이라는 비너스의 상징물도 사과입니다. 그렇다면 사과를 손에 든 나체의 여성은 그리스 신화에 등장하는 비너스일 가능성도 있습니다(물론 비너스가 이겨서 손에 넣은 사과는 황금이었습니다만). 이렇듯 회화의 묵시적인 규칙은 그리 단순하지는 않습니다. 그래서 더욱 재미있지요.

　한층 더 난해한 의미가 숨겨져 있는 회화도 있습니다. 그것은 「사랑」이나 「죽음」, 「허영」 등의 추상적인 개념이 시각화된 회화입니다. 이런 회화를 「우의화(寓意畵. Allegory화)」라고 부릅니다. 이런 경우에는 회화 속에 표현된 인물이나 사물에 깃든 의미를 하나하나 읽어냄으로써, 마침내 회화의 배경에 숨겨진 화가의 메시지가 떠오르게 됩니다.

　이 책에서는 회화를 더욱 풍부하고 깊이 있게 음미하기 위해서, 작품에 따라서는 주요 부분을 확대하여 「회화에 무엇이 표현되어 있는가」를 찬찬히 해설했습니다. 책을 다 읽고 나면 분명히 독자 여러분은 「회화 감상법」의 기본을 익힐 수 있게 될 것입니다. 나중에 미술관이나 미술 전시회 등을 방문했을 때, 눈앞에 걸려있는 회화가 과연 무엇을 의미하고 있는지 이해하는 데 이 책이 도움이 되기를 바랍니다.

<div align="right">문성예술대학 준교수 다나카 쿠미코(田中 久美子)</div>

도해 서양화

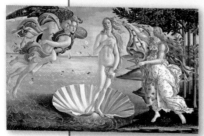

산드로 보티첼리
▶26페이지 〈비너스의 탄생〉

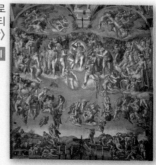

미켈란젤로
부오나로티
〈최후의 심판〉
▶34페이지

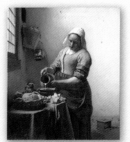

요하네스 베르메르
〈**우유 따르는 여인**〉 ▶64페이지

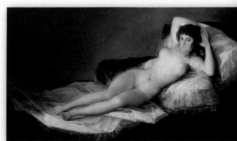

프란시스코 데 고야
〈**옷을 벗은 마하**〉 ▶72페이지

5

CONTENTS

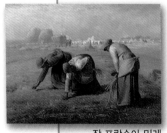

장 프랑수아 밀레
▶94페이지 〈이삭 줍는 사람들〉

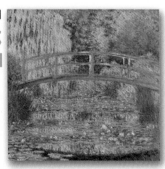

클로드 모네
〈수련의 연못,
녹색의 조화〉
▶114페이지

4장 ≫ 자유분방한 20세기의 명화 ———— 139

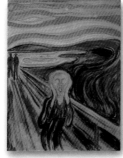

에드바르 뭉크
〈절규〉
▶130페이지

바실리 칸딘스키 ▶144페이지
〈콤포지션Ⅷ〉

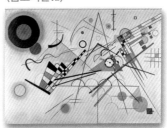

🔍 이 책을 보는 법

이 책에서는 각각 2~4페이지를 사용하여 36명의 화가와 대표작을 소개합니다.
여기에서는 4페이지로 소개한 〈모나리자〉를 예로 들어 페이지의 어디에 무엇이
쓰여 있는지 설명합니다.

미술사에서의 위치
화가의 활동 시기나 화파(畵派) 등을 표시합니다.

그림 제목

해설할 그림 사진

화가 이름

그림의 각종 데이터 (제작연도, 기법, 재료, 그림의 크기, 소장처)
제작연도에 여러 설이 있는 작품도 있습니다. 그림의 크기는 소장처의 공식 데이터나 각종 자료를 참고하여 대략의 크기를 게재하였습니다. 또한 소장처는 2014년 8월 시점에 확인된 것을 게재하였습니다.

그림 해설

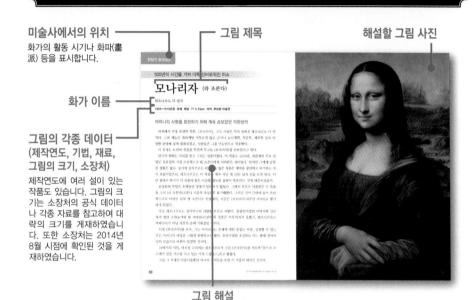

그림의 상세, 비밀을 소개
「명화 해부」라는 코너에서 그림의 주요 부분을 확대 그림과 함께 상세히 해설합니다.

한 작품을 추가로 소개
화가의 대표작을 하나 더, 혹은 같은 화파에 속한 다른 화가의 유명 작품을 소개합니다.

화가 소개

서양화란
무엇인가?

그리스도교와 밀접한 관계를 맺으며
유럽 각지에서 발전을 거듭해 온 서양화.
원류가 되는 고대 그리스·로마의 벽화와 조각부터 시작하여
그리스도교와의 융합, 르네상스, 그리고 인상파까지
그 변천사를 짚어본다.

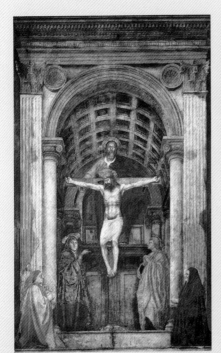

고대의 지중해 지역에서 처음으로 모습을 드러낸

서양화의 원류

기원전 30세기경, 지중해 연안 지역에서는 문명이 싹트기 시작했다. 그 후, 신을 모방한 조각이 생겨나고, 예술은 마침내 그리스도교와 융합하여 발전해갔다.

고대 조각과 그리스도교 서양화의 두 갈래 흐름

서양화의 원류는 고대 그리스 · 로마 시대로 거슬러 올라간다.

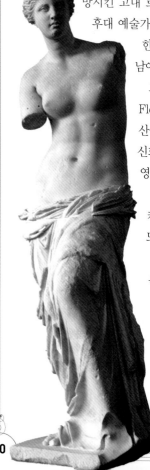

기원전 700년 이래, 고대 그리스에서는 신들을 사실적으로 표현한 조각 작품이 만들어지기 시작했다. 그 약동감 넘치는 육체미는 그 후 그리스를 멸망시킨 고대 로마인도 매료시켜, 복제 작품도 많이 제작되었다. 그것들은 후대 예술가들에게 본보기가 되어 서양 회화사에 큰 영향을 끼쳤다.

한편 고대 그리스 · 로마 시대의 회화 작품은 조각과 달리 거의 남아있지 않다. 기껏해야 건축물에 그려진 벽화나 도기 정도이다.

그중 하나가 79년에 화쇄류(※역자 주 : 火碎流, Pyroclastic Flow, 화산 분화 시 분출된 고온의 가스와 재, 암석 조각 등이 산을 따라 빠르게 흘러내리는 것)에 파묻힌 「폼페이 벽화」다. 신화를 주제로 한 사실적인 인체 표현에서 고대 그리스 조각의 영향을 느낄 수 있다.

그리스도교 미술이 탄생하는 것은 로마 제국 때의 일이다. 카타콤베라고 불리는 지하공동묘지에서 상징적인 색조가 두드러진 장례 미술로서 탄생했다.

313년, 그리스도교가 정식으로 인정되자 그리스도교 미술은 지상으로 그 무대를 옮겨 전개되었다. 새로 건립된 교회당을 장식하는 벽화, 모자이크(다음 페이지의《창세기의 원형천장》참조), 스테인드글라스, 조각이나 전례에 관계된 회화, 공예품 등이 생겨나게 된 것이다.

제작자 불명
《밀로의 비너스》

기원전 2세기 말, 대리석, 2.02m, 파리, 루브르 미술관

1820년, 밀로스 섬에서 발견된 고대 그리스 조각. 그리스 신화에서 일컫는 아프로디테, 즉 비너스의 조각상으로 추정된다.

제작자 불명
《에우로페의 유괴》

폼페이 벽화, 1세기경, 나폴리, 국립고고박물관

최고신 제우스가 연심을 품고 페니키아의 왕녀 에우로페를 유괴한다는 내용의 그리스 신화를 주제로 삼은 폼페이 벽화의 한 장면.

비잔틴 미술과 로마네스크 미술

중세의 서양미술에는 두 개의 얼굴이 있다. 하나는 고대 그리스·로마에서 시작된 인간을 중심으로 한 자연주의적 표현. 다른 하나는 켈트 민족과 게르만 민족에서 유래하는 인간 표현을 모르는 추상적, 장식적 표현이다.

비잔틴 미술은 콘스탄티노폴리스(현재의 이스탄불)를 수도로 하는 동(東)로마 제국에서 꽃핀 미술로,

제작자 불명
《창세기의 원형천장》

13세기, 베네치아,
산 마르코 대성당

흰 비둘기로 변신한 신의 영이 나타나는 장면부터 시작하여, 구약성서 「창세기」에 묘사된 「천지창조」의 양상이 원형을 따라 그려져 있다. 비잔틴 양식을 대표하는 모자이크화.

1453년에 오스만 터키에 의해 멸망할 때까지 이어진다. 고대의 전통을 계승하면서도 고대 아시아나 사산조 페르시아의 미술을 받아들여 동방 특유의 그리스도교 미술을 발전시켰다.

서(西)로마 제국은 476년에 게르만족에게 함락되었고, 이후 서유럽에는 게르만 민족의 국가가 세워졌다. 그리고 그곳에 그리스도교가 침투하여 게르만 민족의 추상적, 장식적 표현과 엮이면서 미술도 독특한 방향으로 발전하게 된다. 이것이 본격적으로 꽃핀 것이 11세기경 수도원을 중심으로 한 로마네스크 미술이다. 과장된 뒤틀림, 환상적인 부조 조각은 보는 이를 압도하는 힘이 있다.

다음 시대에 등장한 고딕 미술은 도시에 건설된 대성당을 중심으로 전개되었다. 교회를 장식하는 스테인드글라스가 이 시기의 특징이다. 도시 문화가 발달하면서 미술 애호가는 성직자와 왕후 귀족뿐 아니라 시민계급까지 더해졌고, 조각과 회화는 더욱 친숙하고 자연주의적인 것으로 변화해간다. 또한, 템페라 기법으로 그려지고 운반이 가능했던 패널화(제단화)의 탄생도 빼놓을 수 없다.

예술의 「부흥 · 재생」은 피렌체에서 시작된다

미의 대혁명 「르네상스」

15세기 초, 고대 문화의 부흥과 재생을 추구하는 예술운동인 르네상스가 시작되었다. 레오나르도와 미켈란젤로 등의 거장을 낳은 대변혁기의 굵직한 흐름을 살펴보자.

13세기 말에 싹튼 르네상스의 전야

15세기 초에 이탈리아에서 시작되어 유럽 전역을 휩쓴 예술운동이 바로 르네상스다. 「부흥 · 재생」을 의미하는 이 이름은 고대 그리스 · 로마의 인간미 넘치는 표현을 다시 되살리자는 취지에서 붙여졌다. 르네상스의 특징으로는 사실적이고 육감적인 인체 표현, 음영법과 원근법 등에 의한 입체감 등을 꼽을 수 있다. 이처럼 다채로운 표현이 가능해진 것은 15세기 초부터 「유채화」가 보급된 점이 크게 작용했다.

르네상스 회화는 이미 13세기 말에 싹트기 시작했다. 그 무대는 당시 유럽 경제의 중심지였던 피렌체였다. 시인 단테를 포함하여 많은 예술가들이 활약했던 피렌체에서는 이탈리아 회화의 시조로 불리는 치마부에와 그를 이은 제자 지오토(24페이지)가 혁신적인 화법으로 사람들의 마음을 사로잡았다. 지오토는 「서양화의 시조」로 일컬어지는 화가로, 극적이고 인간미 넘치는 종교화를 그려 회화 역사에 큰 발자취를 남겼다. 파도바의 스크로베니 예배당 벽화는 그의 최고 걸작으로 손꼽힌다.

피렌체와 어깨를 나란히 하는 대도시 시에나에도 르네상스의 선구자가 된 화가들인

©Mondadori/AFLO

지오토 디 본도네
《스크로베니 예배당 벽화》

파도바의 대상인 엔리코 스크로베니가 악명 높은 대금업자였던 아버지의 속죄를 위해 건립한 스크로베니 예배당. 그 벽화 장식을 담당한 것이 르네상스의 거장 지오토이다. 그가 이룩한 예술의 정점을 찍은 벽화이다.

「시에나파(派)」가 등장했다.

시에나파의 원조 격인 두치오는 섬세하고 정서적인 장식으로 종교화에 새로운 바람을 불어넣었다. 두치오의 제자인 시모네 마르티니도 프랑스 고딕을 도입하여, 우아하고 아름다운 성인(聖人)을 그리면서 이탈리아 각지에서 활약했다.

토스카나 주(州)의 2대 도시인 피렌체와 시에나가 르네상스를 이끌어간 거점이었던 것이다.

천재들이 절차탁마했던 피렌체의 황금기

지오토와 제자들이 활약했던 13~14세기를 프로토 르네상스라고 부르며, 15세기 이후는 초기 르네상스로 구분된다.

그 무대는 역시 피렌체였으며, 조각가 도나텔로, 건축가 브루넬레스키, 화가 마사초가 초기 르네상스의 3대 거두로 불린다. 마사초의 《성 삼위일체》는 원근법을 도입한 최초의 회화작품 중 하나로 간주된다. 깊이감 있는 묘사, 고대풍의 건축 모티프, 힘 있는 인물 표현은 그야말로 르네상스 회화의 진수다.

15세기 중반 이후는 전성기 르네상스다. 이 무렵부터 피렌체는 메디치 가문의 지배를 받으며 예술 활동이나 문화 활동이 보호받는 황금기를 맞이한다. 이런 시대, 이런 도시였기에 천재들이 모여들어 르네상스 최고의 풍요로운 시대를 누리게 된 것이다.

이런 천재들 중 한 명인 보티첼리(26페이지)는 메디치가(家)와 깊은 관계를 맺으며 그들의 주문으로 명작인 《프리마베라(봄)》와 《비너스의 탄생》을 그렸다. 보티첼리가 일했던 공방에는 후배인 레오나르도 다 빈치(30페이지)도 있었다. 미켈란젤로(34페이지)나 라파엘로(38페이지)도 한때 피렌체에 머물렀던 라이벌이다. 이처럼 전성기 르네상스는 기라성 같은 거장들이 모여 실력을 갈고닦으며 경쟁하는 시대였다.

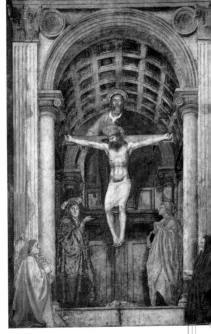

마사초
《성 삼위일체》

1426~1428년경, 피렌체,
산타 마리아 노벨라 성당

입체 묘사에 능했던 마사초에 의해 아버지와 아들과 성령의 「삼위일체」가 표현되었다. 배경인 건축물 부분은 원근법을 사용하여 그려졌다.

©PHOTOAISA/AFLO

베네치아에서 꽃핀 화려하고 감각적인 작품

피렌체에서 시작된 르네상스는 각지로 퍼져 새로운 예술 사조를 낳았다. 그중에서도 피렌체를 능가할 정도의 기세를 보인 곳이 바로 지중해 교역으로 번성했던 항구도시 베네치아다.

베네치아는 15세기에 번영의 절정을 누렸고, 16세기에는 예술 면에서도 풍요로워졌다. 이상적인 인체 표현이나 원근법을 추구하는 「피렌체파」에 비해 「베네치아파」는 이론보다는 감각을 중시했다. 화려한 색채나 약동하는 육체를 드라마틱하게 표현하는 것이 베네치아파의 특징이다.

15세기, 베네치아파의 초기에 활약했던 사람은 벨리니와 안드레아 만테냐였다. 벨리니의 집안은 공방을 경영했는데, 그곳에서 카르파치오와 조르조네 등의 베네치아파의 후계자들이 배출되었다. 시칠리아 출신의 메시나는 플랑드르 회화(유채화)의 세밀한 묘사를 베네치아에 전파하여 이탈리아 회화 역사에 길이 남을 중요한 역할을 수행했다.

16세기의 베네치아파를 상징하는 회화로는 조르조네의《잠자는 비너스》(138페이지), 티치아노의《우르비노 비너스》(138페이지), 틴토레토의《목욕하는 수산나》 등을 들 수 있다.

시대의 막을 연 전설의 콩쿠르

르네상스는 1401년 피렌체에서 개최된 조각 콩쿠르에서 시작된 것으로 보기도 한다. 이 콩쿠르는 산 조반니 세례당의 문비(門扉) 견본을 구약성서에 나오는《이삭의 희생》을 주제로 하여 제작하는 것이었다. 최종 심사까지 남은 것은 브루넬레스키와 기베르티였고, 결국 기베르티가 제작하게 되었다. 사실은 동점 우승이라서 두 사람 모두에게 의뢰했으나, 브루넬레스키는 사퇴했다고 한다. 이후 브루넬레스키는 초기 르네상스의 3대 거두로 손꼽는 명건축가가 된다. 이때의 두 사람의 작품은 현재 피렌체 바르젤로 국립미술관에 전시되어 있다.

로렌초 기베르티
《이삭의 희생》

1401년, 피렌체,
바르젤로 미술관

필리포 브루넬레스키
《이삭의 희생》

1401년, 피렌체,
바르젤로 미술관

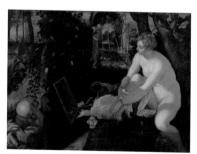

ⓒArtothek/AFLO

틴토레토
《목욕하는 수산나》

1557년경, 빈, 미술사 미술관

풍만한 여성의 나체가 육감적이며, 16세기 베네치아파의 특징적인 그림이다.

모든 작품에 육감적인 나체의 여인이 그려져 있는데, 이러한 에로티시즘도 베네치아파의 큰 특징이다.

북부 르네상스와 마니에리슴의 등장

이탈리아에서 르네상스가 꽃핀 15세기, 알프스 이북의 나라들에서는 「플랑드르파」나 「네덜란드 회화」 등으로 불리는 세밀하면서도 중후한 회화가 나타났다. 이것을 일반적으로 「북부 르네상스(혹은 북방 르네상스)」라고 부른다.

북부 르네상스의 특징은 세세한 부분까지 치밀하게 그린 우의(※역자 주 : 寓意. 다른 사물에 빗대어 비유적인 뜻을 나타내거나 풍자하는 것)가 포함된 작품이 많다는 점이다. 그중에서도 반 에이크 형제와

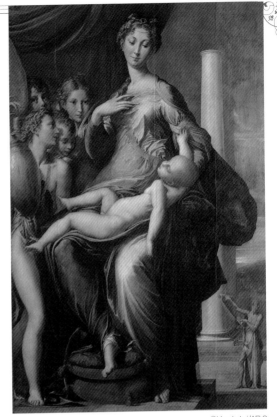

©Mondadori/AFLO

파르미자니노
《목이 긴 성모》

1535년경, 피렌체, 우피치 미술관

성모의 긴 목, 어린 예수의 길게 늘어진 몸 등, 마니에리슴의 특징인 「인체 잡아 늘이기」가 확연히 보이는 작품이다.

브뢰헬(아버지)의 작품군에서 그런 부분이 잘 드러난다. 그 밖에도 최초로 단독 자화상을 그린 뒤러(46페이지), 최초로 순수한 풍경화를 그린 알트도르퍼 등, 혁신적인 화가가 다수 탄생했다.

한편 16세기에 이탈리아에서는 후기 르네상스로 불리는 시대를 맞이하여 마침내 「마니에리슴」이 유행하게 되었다. 마니에리슴은 전성기 르네상스 거장들의 수법(maniera)을 모방하면서도 더욱 우아한 아름다움을 추구한 표현이다. 아름다우면서도 부자연스럽게 잡아 늘여진 인체 표현이 특징이다.

대표적인 것이 파르미자니노와 폰토르모의 종교화에서 보이는 극단적으로 늘여져 S자 모양으로 휘어진 인체다(《목이 긴 성모》 참조). 그리고 이러한 마니에리슴의 유행이 끝나면서 유럽 회화계는 르네상스에서 바로크로 넘어가게 된다.

고전적이고 권위주의적인 아카데미에 대한 반발

인상파와 그 시대

19세기 후반의 프랑스에서는 고전 회화의 규범을 중시하는 아카데미에 대해 반기를 든 예술가들이 등장했다. 모네를 필두로 「인상파」라고 불린 그들에 대해서 살펴본다.

아카데미에 도전하는 반골의 화가 마네

17세기에는 드라마틱한 연출과 극적인 명암이 특징인 바로크가 등장한다. 18세기에는 화려하고 섬세한 로코코가 귀족들에게 인기를 끌었다. 그리고 19세기 후반, 프랑스에서 태어난 것이 인상파다. 이 인상파는 이후 서양 회화사뿐만 아니라 전 세계의 미술 역사에 대변혁을 가져온 화파이다.

인상파가 나타나게 된 배경에는 18세기 후반의 산업혁명과 프랑스혁명이 있다. 근대화가 진행되어 시민에 의한 변혁의 기운이 높아진 프랑스에서 젊은 화가들이 왕립 미술 아카데미의 신고전주의에 반기를 들기 시작한 것이다.

신고전주의란 바로크와 로코코의 과도한 표현을 거부하고, 고대 그리스·로마 미술의 부흥을 꾀한 르네상스로 회귀하자는 주장이다.

당시 프랑스에서는 아카데미의 심사에 합격하여 살롱(정부가 주최하는 전람회)에 출품된 작품만이 가치 있는 것으로 취급되었다. 아카데미가 선호했던 것은 신고전주의다운 매끄러운 필치로 그려진 역사화나 종교화였다. 풍경화나 풍속화는 격이 낮은 것으로 치부되어 평가의 대상조차 되지 못했다.

그런 권위주의에 반발하여 살롱에 계속 도전했던 것이 마네(106페이지)였다. 그는 《풀밭 위의 점심 식사》와 《올랭피아》에서 당시 터부시되었던 현실 세계의 여성 누드를 그려서 일대 스캔들을 일으켰다. 머지않아 마네의 옆에는 그와 뜻을 같이하는 젊은 화가들이 모여들게 되었다. 바로 이 화가들이 인상파라는 새로운 시대의 문을 열게 된다.

젊은 화가들에 의한 인상파 전람회가 시작되다

1860년대, 마네의 아틀리에로 모여든 화가는 모네(114페이지)와 르누아르(110페이지), 피사로, 시슬레, 세잔(128페이지) 등이다. 구태의연한 살롱에 실망해있던 그들은 1874년에 자신들의 그룹 전람회를 개최했다. 훗날 「인상파전(展)」으로 불리며 제8회까지 계속된 전람회가 첫 시작을 알린 것이다.

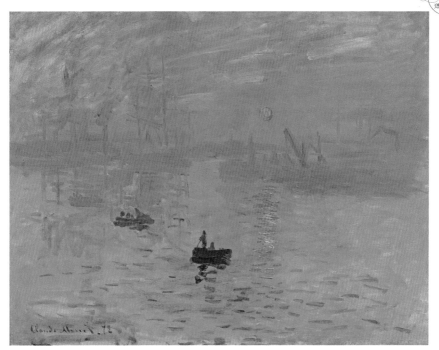

클로드 모네
《인상 · 해돋이》

1872년, 파리, 마르모탕 미술관

모네가 유년기를 보낸 르 아브르의 항구를 그렸다.
1874년, 제1회 인상파전에 출품되었으나, 비평가 루
이 르로이에게 혹평받았다.

　이 전람회에 출품된 모네의《인상 :
해돋이》가「인상파」라는 호칭의 유래
이다. 비평가 루이 르로이는 이 그림과
연관지어「인상주의자의 전람회다」라고
비판했다. 그 말에는「불완전한 것」이
라는 뉘앙스가 있었기에, 당초에는 부
정적인 의미로서 이 화가들을「인상파」
라고 부르게 되었다.

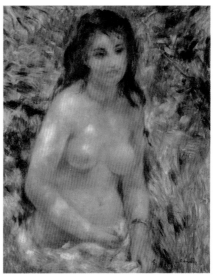

오귀스트 르누아르
《햇빛 속의 누드》

1875~1876년, 파리, 오르세 미술관

제2회 인상파전에 출품되었던 작품. 모델은 안나 르보프로,
인상파의 뮤즈 같은 존재였다.

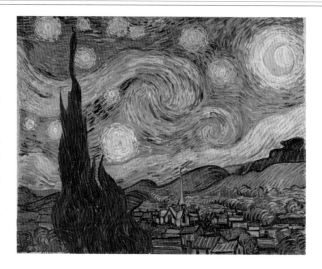

빈센트 반 고흐
《별이 빛나는 밤》
1889년, 뉴욕,
뉴욕 근대 미술관

1890년, 37세의 젊은 나이에 자살한 고흐가 말년에 남긴 작품. 아를에서 시작했던 고갱과의 공동생활이 1년도 채 안 되어 끝난 후, 생 레미의 정신병원에서 요양을 하던 중에 그렸다. 고흐의 기억과 창조력에 의해 그려진 작품으로, 앞쪽의 사이프러스 나무는 죽음의 상징이라는 해석도 있다.

ⒸThe Bridgeman Art Library/AFLO

20세기 회화로 이어지는 후기 인상파의 표현법

기존의 회화가 대체로 인물 묘사에 주력했던 것에 비해, 인상파의 화가들은 풍경 속에서 변화해가는 빛과 색을 표현하는 데 힘을 기울였다. 그들은 내리쬐는 햇빛의 선명함, 물의 반짝거림을 재현하기 위해서 물감을 섞지 않고 자잘한 터치로 이어나가는 「필촉분할(筆觸分割)」 기법을 생각해냈다. 그들의 새로운 화풍은 처음에는 비난의 표적이 되었지만 차츰 미술계의 새 흐름으로서 인정받게 된다.

그 밖에도 드가와 베르트 모리조, 카유보트 같은 사람들을 인상파로 꼽을 수 있다.

1880년대에 들어서면서 인상파전의 멤버들은 그룹으로서의 결속력이 약해지자 각기 다른 표현 방법을 추구하게 된다. 그리고 1886년, 마지막이 된 제8회 인상파전에서는 이미 인상파의 범주에 들지 않는 작품이 출현했다.

그중 하나가 쇠라의 《그랑드 자트 섬의 일요일 오후》(120페이지)이다. 이 그림에는 최신 색채 이론을 바탕으로 자잘한 점을 무수히 찍어 명도를 높이는 「점묘 화법」이 사용되었다. 이 획기적인 화법 때문에 쇠라와 그의 후계자인 시냐크(126페이지)는 「신인상주의(신인상파)」로 불린다.

한편 명확히 「후기 인상파」로 불리는 것이 세잔(128페이지)과 고흐(118페이지), 고갱(124페이지) 등이다. 인상파로부터 배우면서도 그것을 뛰어넘는 화법을 모색했던 최초의 화가들이다.

그중에서도 세잔은 대상물을 기하학적으로 분해하여 다방면의 시점에서 그리는 참신한 표현을 확립했다. 그의 작품은 피카소에게 큰 영향을 끼쳐 20세기의 큐비즘을 낳는 원동력이 되었다.

2장

미의 약동,
르네상스~바로크 시대

15세기 초, 피렌체에서 싹튼 르네상스는
미켈란젤로와 라파엘로를 배출했다.
르네상스에 이어서 16세기 말부터 시작된 렘브란트와
루벤스로 대표되는 바로크 회화까지
거장들의 작품을 살펴보자.

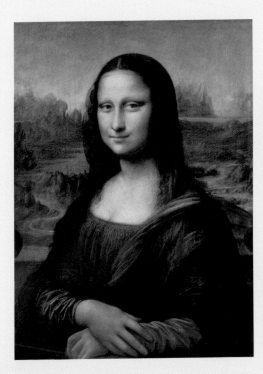

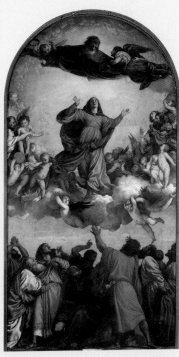

르네상스를 대표하는
인물 관계도

13세기 말에 싹터 15세기 후반에 서유럽 각국에서 활짝 피어난 르네상스. 여기에서는 프로토 르네상스, 초기 르네상스, 전성기 르네상스, 후기 르네상스라는 4개의 시대와 그 주변에서 전개된 북부 르네상스, 시에나파, 베네치아파, 마니에리슴의 주요 인물들의 관계를 살펴본다.

※ 《 》「 」「 」 내부는 대표 작품

── 사제	── 대립 또는 라이벌	── 친구·지인
── 영향	── 후원자	── 부자·형제
--- 주문·지도	--- 공동 제작·협력 관계	

프로토 르네상스

치마부에
1240/50년경~1302년경
화가. 지오토의 사부 격인 존재. 《산타 트리니타의 성모》

지오반니 보카치오
1313년~1375년
문학자, 시인. 단테를 숭배했고, 페트라르카와 함께 학문을 닦았다. 「데카메론」

지오토 디 본도네
1266년경~1337년

화가. 르네상스의 시조로 불린다. 스크로베니 예배당의 프레스코화가 유명.

단테 알리기에리
1265년~1321년
시인. 첫사랑인 여성 베아트리체를 신격화하여 묘사했다. 「신곡(神曲)」

프란체스코 페트라르카
1304년~1374년
시인, 인문학자. 이탈리아 인문학의 창시자적인 존재. 「칸초니에레」

시에나파(派)

두치오 디 부오닌세냐
1255/60년경~1319년경
화가. 르네상스의 선구자로 활약한 시에나파의 원조. 《마에스타(장엄한 성모)》

시모네 마르티니
1284년경~1344년
화가. 아비뇽의 교황청에서 궁정화가로서 활동. 《귀도리초 다 폴리아노》

피에트로 로렌체티
1280/85년경~1348년경
화가. 암브로지오의 형으로, 동생의 작품에 영향을 끼쳤다. 《성모의 탄생》

형제

암브로지오 로렌체티
1290년경~1348년경
화가. 시에나파에 자연주의를 도입했다. 《악정의 알레고리》《선정의 알레고리》

북부 르네상스

얀 반 에이크
1390년경~1440/41년경
화가. 그의 작품은 르네상스 시대의 예술가들에게 본보기로 통했다. 《아르놀피니 부부의 초상》

반 데르 웨이덴
1399/1400년경~1464년
화가. 치밀한 묘사와 감정 표현의 묘사가 뛰어났다. 《십자가 강하》

한스 멤링
1430/40년경~1494년
화가. 반 데르 웨이덴의 후계자. 《진실한 사랑의 우의화》

초기 르네상스

코시모 데 메디치
1389년~1464년
은행가이자 정치가로서 피렌체를 지배. 후원자로서 르네상스 예술의 개화에 공헌했다.

막시밀리안 1세
1459년~1519년
신성 로마 황제. 합스부르크가(家) 출신으로, 특히 뒤러를 총애했다.

손자

카를 5세
1500년~1558년
신성 로마 황제. 뒤러를 비호했다.

데시데리위스 에라스뮈스
1466/69년경~1536년
신학자. 종교개혁에 큰 영향을 끼쳤다. 『우신예찬』

프랑수아 1세
1494년~1547년
프랑스 왕. "프랑스 르네상스의 아버지"로 불린다.

A
B

알브레히트 뒤러
1471년~1528년
화가, 판화가. 막시밀리안 1세의 보호를 받았다. 《1500년의 자화상》

루카스 크라나흐 (아버지)
1472년~1553년
화가. 친구인 루터와 그 가족의 초상화 및 관능적인 여성의 누드화를 그렸다. 《파리스의 심판》

마르틴 루터
1483년~1546년
신학자. 종교개혁을 주창하였고, 그의 사상은 르네상스에 큰 영향을 주었다.

이그나티우스 데 로욜라
1491년~1556년
종교가. 원래는 군인이었으나 요양을 계기로 자기희생의 정신에 눈떠 예수회를 설립.

헨리 8세
1491년~1547년
잉글랜드 왕. 교황과 대립하여 영국 국교회를 설립.

C
D
E

한스 발둥 그리엔
1484/85년경~1545년
화가, 목판화가. 뒤러의 공방에서 수련했다. 《기사, 어린 소녀와 죽음》

알브레히트 알트도르퍼
1480년경~1538년
화가. 크라나흐의 영향을 강하게 받았다. 《알렉산더 대왕의 전투》

한스 홀바인 (아들)
1497/98년경~1543년
화가. 헨리 8세의 초상화가로, 영국 초상화의 기초를 쌓았다. 《대사들》

앙게랑 카르통 (프랑스)
1415년경~1466년
화가. 작품 수는 적지만 사실성과 우아한 아름다움이 융합된 개성적 작풍이 특징. 《피에타》

마티아스 그뤼네발트
1470/75년경~1528년
화가. 작품은 말기 고딕의 특징을 짙게 띤다. 이젠하임의 제단화가 유명. 《책형》

히에로니무스 보스
1450년경~1516년
화가. 악마적 요소가 있는 독자적인 세계관이 특징. 《쾌락의 정원》

피테르 브뢰헬 (아버지)
1525/30년경~1569년
화가. 자연과 인간의 공생을 추구하여, 농민의 모습과 대자연을 대비하여 그렸다. 《농부의 결혼식》

F

필리포 브루넬레스키
1377년~1446년
조각가, 건축가. 초기 르네상스의 주도자로, 도나텔로, 마사초와 친분이 두터웠다. 《이삭의 희생》

루카 델라 로비아
1400년경~1482년
조각가. 테라코타를 사용한 새로운 기법으로 인기를 얻었다. 《사과의 성모자》

마솔리노 다 파니칼레
1383년경~1447년경
화가. 마사초와 함께 브란카치 예배당의 장식을 작업했다. 《아담과 하와의 유혹》

G

도나텔로
1386년~1466년
조각가. 조각에 원근법 등의 회화적인 요소를 도입했다. 《유디트와 홀로페르네스》

마사초
1401년~1428년경
화가. 회화에서 르네상스 양식을 제시하여 많은 예술가들에게 영향을 주었다. 《낙원에서의 추방》

파올로 우첼로
1397년~1475년
화가. 원근법에 몰두했던 것으로 유명하다. 《노아의 대홍수》

로렌초 기베르티
1378년~1455년
조각가. 브루넬레스키의 라이벌, 공방에서 후배들을 다수 배출했다. 《천국의 문》

프라 안젤리코
1400년경~1455년
화가. 본명은 따로 있으며, 프라 안젤리코는 「천사」를 의미하는 그의 애칭이다. 《성모대관》

미켈로초 디 바르톨로메오
1396년~1472년
건축가. 도나텔로와 공방을 공동 운영했다. 「팔라초 메디치 리카르디」

전성기 르네상스

A
B

루카 시뇨렐리
1445/50년경~1523년
화가. 동적인 나체상은 미켈란젤로 등에게 영향을 끼쳤다. 《저주받은 자들》

안드레아 델 카스타뇨
1419/21년경~1457년
화가. 마사초와 도나텔로 등의 영향을 받았다. 《성 쥬리앙과 그리스도》

피에로 델라 프란체스카
1415/20년경~1492년
수학자, 화가. 차분하게 정돈되어 평온한 느낌의 화풍이 특징. 《우르비노 공작과 부인의 초상》

피에트로 페루지노
1450년경~1523년
화가. 제자인 라파엘로에게 큰 영향을 주었다. 《막달라 마리아》

C

레온 바티스타 알베르티
1404년~1472년
건축가, 인문학자, 작가. 르네상스 예술의 이론서를 썼다. 「회화론」

지인

도나토 브라만테
1444년~1514년
건축가, 화가. 산 피에트로 대성당 개수 공사의 초대 건축 감독.

마르실리오 피치노
1433년~1499년
철학자, 신학자. 메디치가의 비호를 받으며 그리스도교와 플라톤 철학을 융합한 신플라톤주의를 제창.

지도

D
E

안토니오 폴라이우올로
1432/33년경~1498년
화가, 조각가, 판화가. 피렌체에서 대규모 공방을 운영했다. 《여인의 초상》

안드레아 델 베로키오
1435년~1488년
조각가, 화가. 레오나르도의 스승. 전성기 르네상스 사상 최대 규모의 공방을 운영했다. 《콜레오니 기마상》

산드로 보티첼리
1444/45년경~1510년
화가. 신플라톤주의를 바탕으로 난해한 주제를 시각화했다. 《비너스의 탄생》

루드비코 스포르차
1452년~1508년
밀라노 공(公). 피렌체에 있던 레오나르도를 궁정으로 초빙하였다.

레오나르도 다 빈치
1452년~1519년
화가. 공간성, 인체 파악, 감정 표현 등에 있어서 르네상스 예술의 정점에 위치한다. 《최후의 만찬》

고용주

F

필리피노 리피
1457년경~1504년
화가. 환상적이고 감미로운 작품을 확립한 마니에리슴의 선도자. 《성 베르나르도의 환상》

부자

안토넬로 다 메시나
1430년경~1479년
화가. 북부의 유채 기법을 이탈리아에 전파했다. 《연구실에 있는 성 히에로니무스》

손자

로렌초 데 메디치
1449년~1492년
메디치 가문의 당주. 수많은 대화가들의 후원자.

필리포 리피
1406년~1469년
화가. 수녀를 납치하다시피 하여 결혼했으나, 그 재능 덕에 환속을 허락받았다. 《성모와 두 천사》

G

부자

베네치아파(派)

형제

조반니 벨리니
1430년경~1516년
화가. 베네치아파의 창시자로 활약. 공방에서 후배 화가들을 다수 키워냈다. 《피에타》

부자

의형제

안드레아 만테냐
1431년~1506년
화가. 만토바의 궁정화가로서 궁정 문화를 이끌었다. 《죽은 예수》

로렌초 로토
1480년경~1556년
화가. 종교화와 초상화를 다수 남겼다. 《수태고지》

젠틸레 벨리니
1429년경~1507년
화가. 아버지 자코포의 공방에서 수련했다. 《메메드 2세의 초상》

부자

자코포 벨리니
1400년경~1470/71년경
화가. 베네치아파의 시조. 《성모와 축복하는 아기 예수》

세바스티아노 델 피옴보
1485년경~1547년
화가. 주로 로마에서 활약했다. 볼륨감 있는 인물 표현이 특징이다. 미켈란젤로의 좋은 파트너였다. 《아도니스의 죽음》

비토레 카르파치오
1455년경~1525/26년경
화가. 환상적이면서 부드러운 작품. 《두 명의 베네치아 귀부인》

22

율리우스 2세
1443년~1513년
교황. 미켈란젤로 등의 예술운동을 지지하여 르네상스의 전성기를 가져왔다.

지롤라모 사보나롤라
1451년~1498년
도미니코회 수도사. 메디치가를 비판하여 시민의 지지를 얻었으나, 반감을 사서 화형당한다.

알렉산데르 6세
1431년~1503년
세속화된 교황으로 악명 높았으나, 예술에 대해서는 깊은 이해를 보였다.

라파엘로 산치오
1483년~1520년
화가, 판화가, 조각가, 건축가. 37세의 젊은 나이에 죽었으나, 후세에 본보기가 되는 작품을 다수 남겼다. 《아테네 학당》

부자

체사레 보르자
1475/76년경~1507년
군인, 정치가. 아버지인 교황 알렉산데르 6세의 위광을 등에 업고 이탈리아 통일을 지향했다.

후기 르네상스

마르칸토니오 라이몬디
1480년경~1534년경
볼로냐에서 기량을 닦은 후, 라파엘로의 공방에서 회화를 판화로 만드는 작업에 종사하여, 르네상스 회화 보급에 공헌했다. 《파리스의 심판》

미켈란젤로 부오나로티
1475년~1564년
화가, 조각가, 건축가. 같은 시대와 후대 예술가들에게 절대적인 영향을 준 르네상스의 거인. 《최후의 심판》

도메니코 기를란다요
1449년~1494년
화가, 미켈란젤로의 스승으로, 세속적인 회화를 많이 남겼다. 《동방박사의 경배》

마키아벨리
1469년~1527년
정치사상가, 외교가. 외교와 군사를 중심으로 하는 근대 정치학의 시조로 불린다. 『군주론』

이사벨라 데스테
1474년~1539년
만토바 후작 부인으로, 예술 활동을 적극 후원했다. 레오나르도에게 초상화를 그리게 했다.

레오 10세
1475년~1521년
교황. 메디치가 출신.

마니에리슴

줄리오 로마노
1499년~1546년
화가. 라파엘로 밑에서 수행하였고, 섬세한 화풍으로 명성을 얻었다. 《큐피드와 프시케의 결혼 피로연》

안드레아 델 사르토
1486년~1531년
화가. 스푸마토 기법*을 많이 사용했다. 마니에리슴으로 넘어가는 길을 연 전환기적인 인물. 《하피의 성모》

조르조 바사리
1511년~1574년
화가, 건축가, 전기작가. 르네상스 시대의 예술가들에 대한 평전인 『미술가 열전』을 저술했다.

틴토레토
1518년~1594년
화가. 티치아노의 제자. 명암의 대비를 강조하는 스타일을 확립했다. 《천국》

자코포 다 폰토르모
1494년~1556/57년경
화가. 델 사르토의 조수이며 반고전주의 경향을 보였다. 《마리아의 방문》

아뇰로 브론치노
1503년~1572년
화가. 과장된 인물 구성과 관능적인 우의화를 잘 그렸다. 《시간과 사랑의 알레고리》

티치아노 베첼리오
1488/90년경~1576년
화가. 베네치아파 최대의 거장. 훗날의 바로크 미술에도 영향을 주었다. 《성모 승천》

조르조네
1476/78년경~1510년
화가. 베네치아파의 황금기를 이루었다. 《폭풍》

파올로 베로네세
1528년~1588년
화가. 종교화에 세속적인 요소를 넣어 물의를 일으켰다. 《레위가(家)의 향연》

코레조
1489년경~1534년
화가. 명암을 격렬하게 대비시킨 화풍이 특징이며, 궁정화가로서 활약했다. 《주피터와 이오》

파르미자니노
1503년~1540년
화가. 마니에리슴적인 관능미를 확립했다. 《목이 긴 성모》

※역자 주: Sfumato, 색이나 물체의 경계를 흐릿하게 번지듯이 그려서 자연스러움과 원근법적인 효과를 주는 회화 기법

인간의 내면을 표현한 통곡의 이야기

그리스도에 대한 애도

지오토 디 본도네

1304~1306년경 프레스코 200X185cm 파도바(이탈리아), 스크로베니 예배당

그림 속에 흘러넘치는 예수의 죽음에 대한 슬픔

파도바의 거상인 엔리코 스크로베니가 고리대금업자였던 아버지의 속죄를 위해 건립한 스크로베니 예배당. 이곳은 프로토 르네상스를 대표하는 예술가 지오토가 최고의 솜씨로 그려낸 벽화들로 장식되어 있으며, 14세기 이탈리아 회화 문화의 개막을 당당히 알리고 있다.

예배당의 벽면에 그려진 일련의 프레스코화는 상하 4단으로 분할된 37개의 장면으로 구성되어 있다. 그리고 북측 벽의 3단째에 배치되어 있는 것이 바로 《그리스도에 대한 애도》이다. 25장면으로 이루어진 「그리스도 전기」의 제21번째 이야기에 해당되는 이 작품은, 스크로베니 예배당의 수많은 벽화 중에서도 가장 유명하고 감동적인 작품이다.

그림에 묘사된 것은 십자가에서 내려진 예수 그리스도를 비탄에 잠긴 사람들이 둘러싸고 있는 모습이다. 성모 마리아는 예수의 시신을 안고 비통함에 일그러진 얼굴로 들여다보고 있다. 예수의 발치에 무릎을 꿇고 있는 이는 막달라 마리아다. 마치 탈진한 듯 슬픔을 꾹 참고 있으며 예수의 발을 만지고 있다. 화면 중앙에서 두 팔을 벌리고 격한 통곡에 몸부림치는 이는 예수가 아끼던 제자 요한이다. 하늘에 날아다니는 천사들마저 과장된 몸짓으로 깊은 슬픔을 나타내고 있으며, 배경인 바위산에 솟아있는 것은 죽음을 상징하는 고목이다.

이 그림을 통해 지오토가 성취한 것은 이제껏 없었던 인간 내면의 표현이었다. 게다가 지오토의 혁신성은 공간에 대한 감성에서도 찾아볼 수 있다. 《애도》가 연출된 무대는 깊이감 있는 표현이 희박하면서도 확고한 공간성을 지니고 있어, 인물들은 모두 확실한 존재감을 드러내고 있다. 그중에서도 눈길을 끄는 것은 앞쪽에서 등을 보이고 웅크린 인물들이다. 그들은 우리의 시선을 그림 중앙으로 이끌어준다. 그 시선 너머에 전개되는 것은 슬픔이 넘쳐흐르는 통곡의 이야기인 것이다.

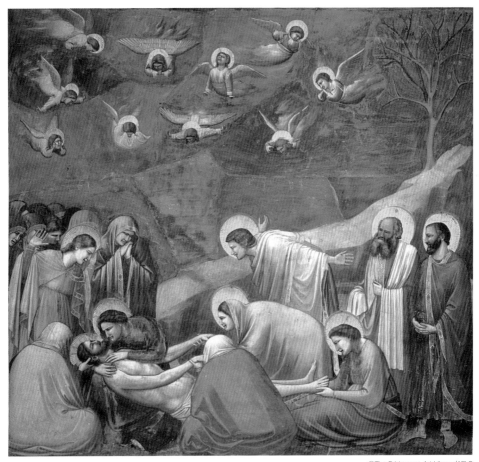

화가 소개 >> 지오토 디 본도네
1266년경~1337년

피렌체를 중심으로 활약한 이탈리아의 화가, 조각가, 건축가. 고딕 시대부터 르네상
스 시대로 이어지는 흐름을 대표하는 대화가 치마부에의 제자라고 전해진다. 카발리니
등의 로마파 예술도 흡수하여 르네상스를 이끌어낸 혁신적 예술 활동을 전개한 르네상
스의 시조.

그의 작품으로는 논란의 소지가 있지만 1290년대 아시시의 산 프란체스코 성당 벽
화, 1304~06년 파도바의 스크로베니 예배당 벽화, 피렌체 온니산티 성당의《장엄한
성모》제단화, 산타 크로체 성당의 벽화 등이 있다. 건축에서는 피렌체의 산타 마리아
델 피오레의 종탑을 기공했다.

바다에서 태어난
「사랑과 미의 여신」의 나체

비너스의 탄생

산드로 보티첼리

1485년경
템페라 캔버스 173 X 279cm
피렌체, 우피치 미술관

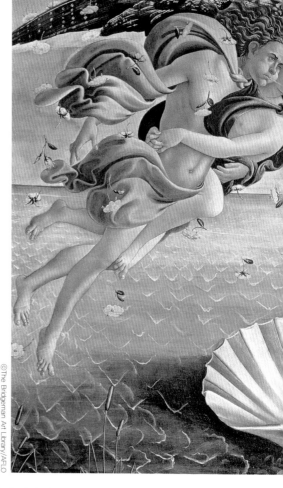

©The Bridgeman Art Library/AFLO

르네상스 시대에 부활한 여성의 나체상

　비너스는 그리스 신화의 사랑과 미의 여신인 아프로디테의 영어식 이름이다. 로마에서는 웨누스와 동일시되어 신화도 공유되었다. 불륜에 빠지거나 미소년을 쫓아다니는 등, 그녀에게는 연애와 연관된 일화가 정말 많다. 또한 관능적인 매력이 넘치는 절세의 미녀로 인정받기도 한다. 그런 점으로 인해 아름다운 나체를 그리기에 적합한 모티프로 사랑받으며 수많은 예술 작품에서 다루어졌다.

　나체 표현의 기원은 기원전 4세기 말로 거슬러 올라간다. 한 발을 구부리고 S자 모양으로 몸을 뒤튼 포즈를 일명 「콘트라포스토(Contrapposto)」라고 하는데, 이 형태를 취한 《크니도스의 아프로디테》 등의 조각 작품이 지금도 남아있다. 하지만 성도덕에 엄격한 중세 그리스도교의 시대가 도래하면서 여성의 나체상은 기피의 대상이 되었다.

　아름다운 나체상이 재등장한 것은 15세기 르네상스의 시대가 되어서였다. 교회 중심이 아니라 고대 그리스와 공화정 로마를 규범으로 삼은 합리적인 사회가 되어야 한다는

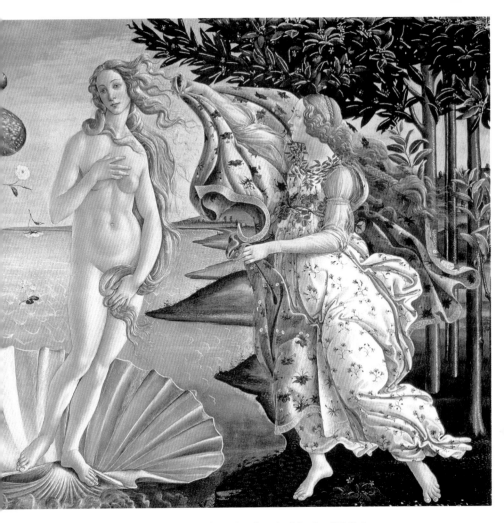

주장이 대두되면서 예술 작품도 문자 그대로 「고전 부흥」을 이루었다.

그 시기의 대표 작품이 바로 보티첼리가 그린 《비너스의 탄생》이다. 「크로노스가 절단한 우라노스의 남근이 바다에 던져졌을 때 일어난 물거품에서 태어났다」고 전해지는 비너스가 부끄러운 듯이 조개 위에 서 있다. 그녀는 서풍의 신 제피로스에 의해 키프로스 섬으로 옮겨져, 그곳에서 계절의 여신 호라이의 시중을 받게 된다. 신화의 내용대로 비너스의 왼쪽에는 아내를 안은 제피로스가 바람을 불어주고 있고, 오른쪽에는 호라이가 가운을 입혀주려고 하고 있다.

비너스는 목은 약간 길고, 어깨선이 극단적으로 처져있으며, 왼팔은 부자연스러워 보이는 등 사실성에서 부족함이 느껴지지만 전체적으로 우아하고 섬세한 사랑과 미의 여신으로 표현되어 있다.

① 정숙한 비너스

손으로 가슴을 덮고 긴 머리카락으로 음부를 가린 모습에서는 고대 그리스·로마 시대(고대 조각)의 영향이 엿보인다. 한쪽 다리를 살짝 굽히고 S자를 그리듯이 허리를 구부린 「콘트라포스토」 자세는 《크니도스의 아프로디테》에서도 나타나는데, 이는 「정숙한 비너스(※역자 주 : 이것을 미술 전문용어로는 베누스 푸디카/Venus Pudica라고 한다)」의 영향을 받은 것이다.

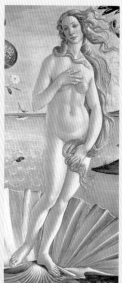

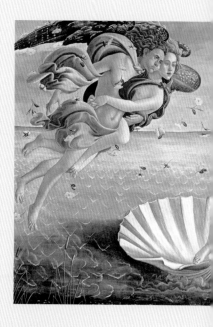

프락시텔레스(를 기본으로 하는 로마 시대의 모작)
《크니도스의 아프로디테》 제작자 불명

기원전 4세기경, 바티칸, 바티칸 미술관

실제 모델이 있었음이 확실시되는 작품. 오리지널은 남아있지 않으며, 사진은 로마 시대에 만들어진 모작 중 하나.

화가 소개 >>

산드로 보티첼리

1444/45~1510년

보티첼리라는 이름은 형이 뚱뚱했던 탓에 붙여진 「작은 술단지」라는 뜻의 별명이다. 본명은 알렉산드로 디 마리아노 디 바니 필리페피. 피렌체에서 태어나 20살 때부터 약 3년 동안 《성모와 두 천사》로 유명한 필리포 리피의 공방에서 실력을 길렀다.

금세 인기 화가가 된 그는 메디치가로부터 많은 주문을 받았고, 《비너스의 탄생》과 《프리마베라(봄)》라는 걸작을 탄생시켰다. 1494년, 실정으로 인해 메디치가가 피렌체에서 쫓겨나고 수도사인 사보나롤라의 정치가 시작되자, 과거의 서정적인 세계관과는 다른 신비적인 작품을 그리게 되었다.

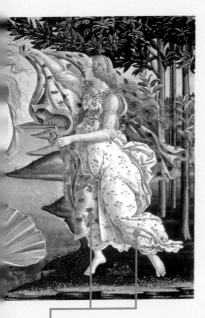

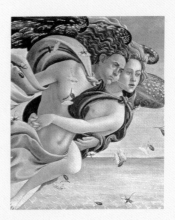

② 서풍 제피로스와 아내 플로라

여신을 해안으로 옮겨주는 것은 입으로 바람을 불어넣는 서풍의 신 제피로스. 제피로스에게 안긴 것은 그의 아내인 꽃의 여신 플로라. 그녀는 부드러운 숨결을 보내주는 한편 비너스의 성스러운 꽃인 장미를 화면 전체에 뿌려주고 있다.

③ 여신 호라이

과수원이 있는 해변에서 비너스를 맞이하는 것은 그녀를 보살피게 될 계절의 여신 호라이. 이곳은 고대 그리스의 이상향인 헤스페리데스로, 황금 사과의 정원이다. 호라이가 목에 두른 장식은 비너스의 성스러운 나무인 푸르스름한 짙은 초록색 천인화(天人花). 허리에 감고 있는 핑크색 장미는 보티첼리의 또 다른 대표작 《프리마베라(봄)》에 묘사된 플로라의 것과 같은 종류로 보인다.

④ 봄의 꽃

호라이의 드레스와 그녀가 비너스에게 입히려고 하는 가운데는 데이지와 앵초, 수레국화 등, 「탄생(생명의 숨결)」이라는 주제에 어울리는 「봄의 꽃」들이 그려져 있다. 비너스가 호라이의 손을 빌려 몸단장한 뒤 머지않아 신들이 모이는 올림포스로 승천할 것임을 예감케 한다.

알아두면 좋은 또 다른 작품!

메디치가의 살롱에 드나들던 보티첼리답게, 우의(寓意)가 넘쳐나는 난해한 작품. 중앙의 여성은 아마도 비너스일 테지만 부풀은 배를 볼 때 예수를 잉태한 마리아로도 생각할 수 있다. 화면 왼쪽에 있는 3명의 여성은 「사랑, 정결, 미」의 상징인 「삼미신(카리테스, Charites)」이며, 비너스의 위로는 사랑의 화살을 「정결」에게 겨누고 있는 「맹목의 큐피드」가 있다. 화면 오른쪽에는 봄의 여신 프리마베라가 사랑의 꽃인 장미를 뿌리고, 서풍 제피로스는 입김으로 꽃의 여신 플로라에게 개화를 재촉한다.

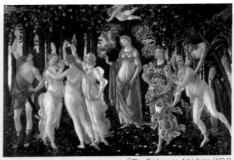

©The Bridgeman Art Library/AFLO

《프리마베라(봄)》

1482년경, 템페라, 패널, 203 X 314cm, 피렌체, 우피치 미술관

500년의 시간을 거쳐 더욱 신비로워진 미소

모나리자 (라 조콘다)

레오나르도 다 빈치

1503~1515년경 유채 패널 77 X 53cm 파리, 루브르 미술관

어머니의 사랑을 표현하기 위해 계속 손보았던 미완성작

세계에서 가장 유명한 회화, 《모나리자》. 그린 사람은 익히 알려진 레오나르도 다 빈치다. 그의 재능은 회화에만 머무르지 않고 군사나 도시계획, 천문학, 해부학 등의 다양한 분야에 걸쳐 발휘되었고, 사람들은 그를 만능인으로 칭송했다.

이 천재는 노년에 죽음을 목전에 두고도 《모나리자》를 손보았다고 한다.

당시의 회화는 의뢰를 받고 그리는 상품이었다. 이 작품도 1503년, 피렌체의 주요 산업인 섬유업의 거상 프란체스코 델 조콘다에게 의뢰받은 것이었다. 하지만 그에게 납품된 정황은 없다. 당시의 상식으로는 의뢰인을 잃은 작품은 제작을 중단하고 파기하는 것이 보통이었으나, 레오나르도는 이 작품을 계속 지닌 채 10년 넘게 손을 보게 된다. 이런 점에서 화가가 이 작품에 품은 이상할 정도의 집착이 엿보인다. 무엇 때문이었을까.

초상화의 모델은 오랫동안 정체가 알려지지 않았다. 그래서 루브르 미술관은 이 작품을 그저 《라 조콘다(조콘다 가문의 초상)》로 표기해왔다. 그러던 것이 근래에 들어 프란체스코의 아내인 리자 델 조콘다로 판명되어, 지금은 《모나리자(귀부인 리자)》로 병기하게 되었다.

사실 레오나르도는 친어머니의 사랑을 모르고 자랐다. 공증인이었던 아버지와 신분차가 컸던 소작농가의 딸 카테리나(친모)의 결혼은 이루어지지 못했고, 레오나르도는 카테리나가 아닌 계모의 손에 키워졌던 것이다.

이제 《모나리자》를 보자. 그는 어머니라는 존재에 대한 끝없는 사랑, 상상할 수 있는 모든 어머니의 애정을 그림에 표현하고자 했다. 조콘다였던 초상화는 어느 틈에 친어머니의 모습으로 바뀌어 있었던 것이다.

19세기의 시인, 테오필 고티에는 레오나르도가 그린 《모나리자》를 가리켜 「참으로 수수께끼 같은 미소를 띠고 있는 미의 스핑크스」라고 평했다.

그림 그 자체의 아름다움뿐만 아니라 신비로움 또한 이 작품의 매력인 것이다.

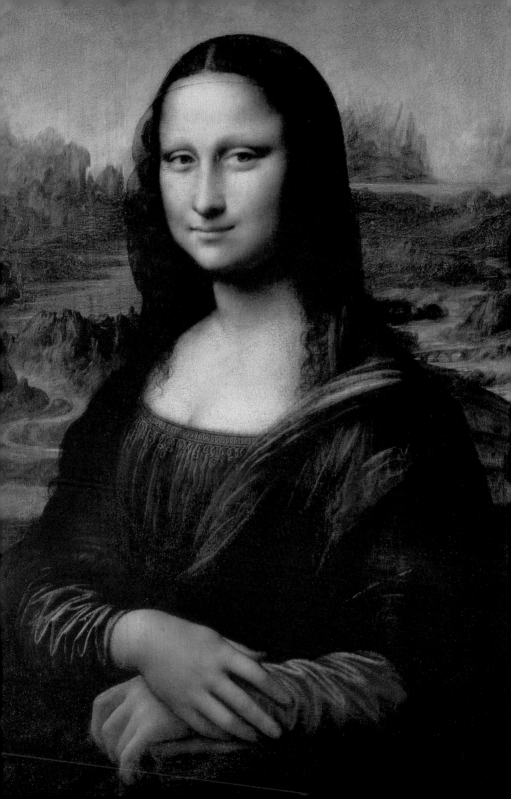

② 윤곽선이 없는 얼굴

① 검은 베일

이 여성은 원래 상복에 사용하는 「검은색의 얇은 베일」을 두르고 있다. 바로 이 점이 최종적인 모델을 친어머니로 추정하는 근거이다. 그 이유는 이것을 그리던 당시, 친어머니가 남편을 잃은 직후였기 때문이다.

③ 안개가 낀 원경

풍경이란 멀어지면 멀어질수록 빛이 난반사되어 하얀색을 띠거나 푸르스름하게 보이기도 한다. 그것을 여실히 표현한 것이 바로 레오나르도가 이론적으로 완성시켰다고 전해지는 「대기원근법(大氣遠近法)」이라는 기법이다.

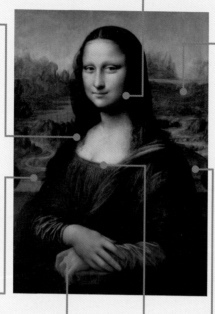

④ 뜨거운 물

⑤ 미완성인 손가락

⑥ 드레스의 가장자리 모양

⑦ 원기둥의 토대

The Mona Lisa

화가 소개 >>

레오나르도 다 빈치

1452~1519년경

　레오나르도 다 빈치는 1452년, 이탈리아의 빈치라는 마을에서 태어났다. 13세 때 무엇이든 만들어주는 것으로 유명했던 피렌체의 대형 공방인 베로키오의 공방에 제자로 들어갔으며, 그 후 20세가 되었을 무렵에는 스승의 작품인 《그리스도의 세례》에서 일부분을 맡게 되었다. 이후에는 사실상의 처녀작인 《수태고지》를 발표하면서 곧바로 원근법, 대기원근법 등의 기술을 완성시킨다. 20대 후반에는 독립하여 《모나리자》 이외에 《암굴의 성모》, 《광야의 성 히에로니무스》, 《담비를 안고 있는 여인》 등을 제작했다. 붓이 느렸던 레오나르도답게 회화는 총 14작품밖에 없지만 그의 뛰어난 기술을 보여주기에는 충분하며, 과학이나 의학 등에 관련된 데생도 다수 남겼다.

② 윤곽선이 없는 얼굴

《모나리자》의 얼굴에는 윤곽선이 없다. 애초에 인간에게 윤곽선이 있을 리 없다. 궁극의 자연스러움을 추구했던 리얼리스트 레오나르도는 그래서 독자적인 기법을 개발했다. 색채의 톤과 그러데이션만 써서 그리는 그 방법은 스푸마토 기법이라고 불린다. 표면에 붓의 흔적이 남지 않도록 물에 푼 안료를 손가락으로 몇 번이나 겹쳐 줌으로써 윤곽이 떠오르게 하는 고등 기법이다.

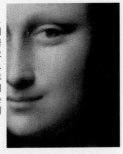

⑦ 원기둥의 토대

화면 양 끝으로 원기둥의 검은 토대가 살짝 보이게 그려져 있다. 데생 단계에서는 실제로 원기둥도 그렸을 것으로 추정된다. 그 이유는 《모나리자》의 데생을 본 적이 있다는 라파엘로가 이것에서 아이디어를 얻어 그린 《유니콘과 함께 있는 젊은 여인의 초상(일각수를 안은 귀부인)》에 원기둥과 기둥 토대를 묘사했기 때문이다.

④ 뜨거운 물

과학자이기도 했던 레오나르도는 끊임없이 흐르는 강의 신비를 지열에 의해 뜨거워진 지하수가 산 위로 올라가기 때문이라고 생각했다. 즉 뜨거워진 물이 식으면 강이 되어 흘러내린다는 것이다. 이런 모습을 이 작품에서 그리고 있다.

⑤ 미완성인 손가락

손가락 끝부분에 손톱이 그려져 있지 않을 뿐 아니라, 왼손의 손가락은 다시 그린 흔적마저 보인다. 이 손가락만 봐도 이 작품은 미완성이라는 점을 알 수 있다.

⑥ 드레스의 가장자리 모양

드레스의 가장자리에는 식물을 모티프로 한 모양이 표현되어 있다. 레오나르도의 특기였던 치밀한 묘사가 엿보인다.

알아두면 좋은 **또 다른 작품!**

산타 마리아 델레 그라치에 수도원의 식당에 그려진 벽화. 예수 그리스도를 중심으로 그 주변에는 3인 1조로 총 12명의 사도가 그려져 있다. 사도의 이름은 왼쪽부터 차례대로 바돌로매, 작은 야고보, 안드레, 유다, 베드로, 요한, 예수를 넘어가서 야고보(뒤쪽의 인물), 도마, 빌립, 마태, 다대오, 시몬.

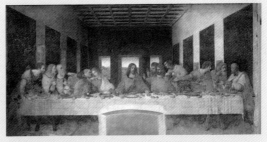

《최후의 만찬》

1495~98년경, 템페라, 유채, 460 X 880cm, 밀라노, 산타 마리아 델레 그라치에 수도원

「미의 거인」이 자아낸 천국과 지옥을 아우른 장대한 이야기

최후의 심판

미켈란젤로 부오나로티

1536~1541년 프레스코 1440 X 1330cm 바티칸, 시스티나 예배당

천국과 지옥을 그린 60세에 착수한 초대작

르네상스를 대표하는 거장 중 한 명이자 「미의 거인」으로 불리는 미켈
란젤로는 89년의 생애에 막을 내리는 그 순간까지 끌을 잡았다고 한다.
이로써 그는 전 생애를 통틀어 「조각가」였음을 관철했다. 실제로도 4개
의 《피에타》와 《다비드상》 등, 르네상스를 대표하는 조각 작품을 다수
남겼다.

하지만 미켈란젤로는 그 재능을 조각의 세계에만 머물게 하지 않았
다. 회화나 건축, 나아가서는 시에서도 과거에 유례를 찾아볼 수 없는
뛰어난 능력을 발휘했다. 특히 회화에서 뛰어난 대작을 남겼다.

우선 당시의 로마 교황 율리우스 2세의 명에 따라 착수한 「시스티나
예배당의 천장화」가 있다. 4년에 걸쳐서 혼자 그렸다고 하는 이 그림에
는 구약성서 『창세기』의 9가지 장면이 표현되어 있다. 이 그림을 본 사
람들은 「마치 신과 같은 미켈란젤로」라며 극찬했으나, 그로부터 29년
후에 그는 다시 한 번 보는 이를 압도하는 그림을 그려낸다.

그 무대는 또다시 시스티나 예배당. 그곳의 벽면에 일대 걸작인 《최
후의 심판》을 그린 것이다. 60세에 그리기 시작하여 완성까지는 무려 5
년이 걸린 대작이었다. 예수를 중심으로 약 400여 명의 인물이 그려져
있고, 화면의 오른쪽에는 지옥에 떨어지는 자, 왼쪽에는 천국으로 오르
는 자가 그려져 있다. 가장 아래쪽의 죽음의 세계는 지옥에 떨어진 자들
이 배에 태워져 지옥의 입구로 끌려가는 장면이다. 이 작품에서 미켈란
젤로는 원근법을 배제하고 인체를 잡아 늘이듯이 그렸다. 이것은 다음
시대에 등장하는 마니에리슴의 싹을 틔운 것이나 다름없었다. 언제나
도전하는 자세의 거장은 다음 세대에까지 영향을 미쳤던 것이다.

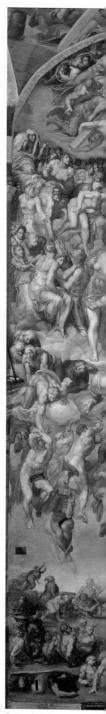

©Alamy/AFLO

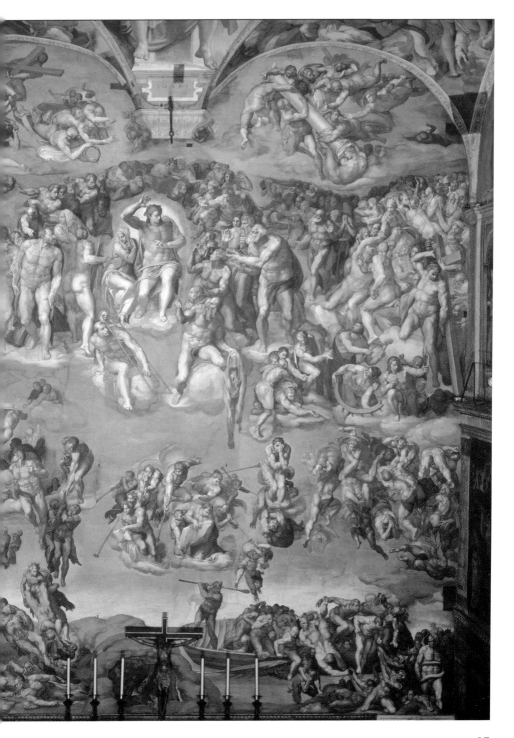

① 천국의 열쇠를 손에 든 성 베드로

② 예수 그리스도와 성모 마리아

⑥ 지옥에 떨어지는 자

③ 십자가를 운반하는 천사들

④ 생가죽을 든 성 바돌로매

⑤ 부활하는 죽은 자

죽은 자들이 부활하고 있다. 그 위에서는 선택된 자들이 축복을 받고 천국으로 초대되고 있다.

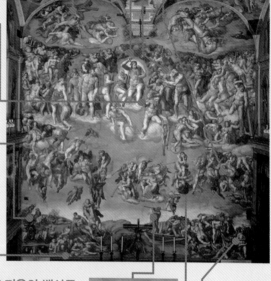

⑦ 묘지에서 깨어나는 수도사

부활하는 죽은 자들 속에 그려진 한 명의 수도사. 영원의 지옥에서 지금 막 천국으로 부르는 목소리를 듣고 있는 듯하다. 미켈란젤로와 접점이 있었던 사보나롤라(이단자로 몰려 처형당한 피렌체의 수도사)가 모델이라는 설도 있다.

⑧ 지옥의 뱃사공 카론

죽은 자의 영혼을 지옥으로 보내주는 카론. 그리스 신화에서 명부의 스틱스(혐오) 강. 혹은 그 지류인 아케론(고통) 강의 뱃사공으로 나온다.

⑨ 지옥의 왕 미노스

⑩ 나팔을 부는 천사들

화가 소개 >>

미켈란젤로 부오나로티
1475~1564년

미켈란젤로는 1475년 이탈리아 중부의 토스카나 지방의 카프레제라는 마을에서 태어났다. 13세 무렵, 피렌체의 화가 기를란다요의 공방에 제자로 들어갔고, 그 재능으로 스승은 물론이고 메디치가의 로렌초에게 인정받았다. 로렌초의 비호 아래 예술을 배웠고, 로렌초가 죽은 뒤에는 베네치아, 볼로냐, 로마를 전전하다가, 고대 조각과 유적이 있는 로마에서 《바쿠스》와 《피에타》를 남겼다. 그 후 피렌체에서 《다비드상》, 로마로 돌아와 「시스티나 예배당의 천장화」를 제작했고, 그 후 또다시 피렌체에서 제작 기간을 보낸다. 마지막으로 로마에 돌아와 《최후의 심판》 등의 대작을 남겼고, 89세로 영면할 때까지 예술 활동을 계속했다.

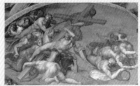

③ 십자가를 운반하는 천사들

화면의 왼쪽 위에는 예수가 예루살렘에서 매달렸던 십자가를 운반 중인 천사가 그려져 있다.

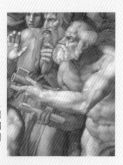

① 천국의 열쇠를 손에 든 성 베드로

12사도의 리더, 초대 법왕이 된 베드로가 예수에게서 건네받은 천국의 열쇠를 손에 들고 있다.

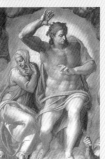

② 예수 그리스도와 성모 마리아

오른손을 들어 심판을 내리고 있는 예수 그리스도와 성모 마리아. 화면에서 예수의 왼쪽에 있는 사람들은 축복을 받고, 오른쪽은 지옥으로 떨어지고 있다.

⑥ 지옥에 떨어지는 자

천사에 의해 천국으로 인도되는 사람들과는 정반대로, 무거운 죄로 인하여 지옥으로 내쳐지는 사람들의 모습.

④ 생가죽을 든 성 바돌로매

예수의 오른쪽 아래에 걸터앉은 사람은 12사도 중 한 명인 바돌로매. 산 채로 가죽이 벗겨져서 순교했다고 전해지는 성인(聖人)이다. 왼손에 든 가죽에 보이는 얼굴은 미켈란젤로의 자화상이라고 알려져 있다.

⑨ 지옥의 왕 미노스

죄인들과 죽은 자의 혼을 심판하는 지옥의 왕 미노스. 몸통에 악마의 화신인 뱀을 두르고 있다. 그리스 신화에서는 제우스와 에우로페의 자식이며 크레타의 왕. 죽은 뒤에 명부의 재판관이 되었다고 한다. 미켈란젤로는 미노스의 얼굴을 자신이 그린 벽화에 대해 트집을 잡고 혹평했던 교황의 의전관 비아조 다 체세나와 똑같이 그렸다.

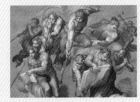

⑩ 나팔을 부는 천사들

최후의 심판을 알리는 나팔을 부는 천사들. 커다란 책은 죄인의 목록(악행의 서), 작은 책은 선한 자의 목록(선행의 서)이다.

알아두면 좋은 **또 다른 작품!**

구약성서의 『창세기』를 그린 「시스티나 예배당의 천장화」 중의 한 장면. 아담(왼쪽)의 생기 없는 육체가 신(오른쪽)이 내민 손가락으로부터 생명을 받아서, 지금 막 깨어나려 하고 있다. 아담의 육체미나 힘찬 신의 모습에서 「조각가 미켈란젤로」를 강하게 느낄 수 있다. 참고로 미켈란젤로는 천장 가까이 엮어 올린 발판에 누운 채로, 4년에 걸쳐 모든 천장화를 완성했다.

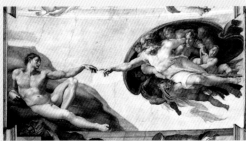

《아담의 창조》

1510년, 바티칸,
「시스티나 예배당의 천장화」 일부

완벽한 원근법으로 그려진 50명 이상의 인물

아테네 학당

라파엘로 산치오

1509~1510년 프레스코 577 X 814cm 바티칸, 바티칸 궁전 「서명의 방」

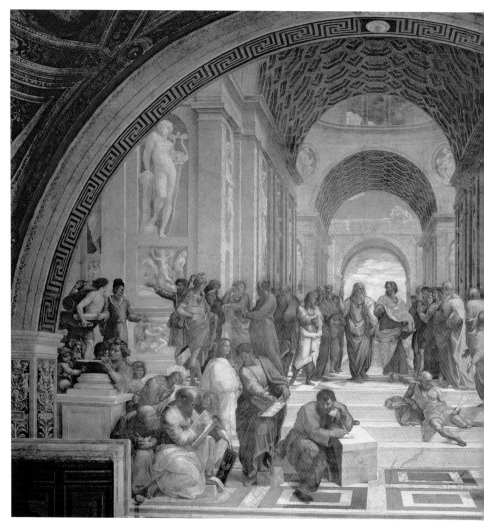

현인들이 모인 프레스코화의 초대작

바티칸 궁전의 「서명의 방」에 그려진 거대한 프레스코화 《아테네 학당》은 1509~1510년에 제작되었다. 화가는 레오나르도 다 빈치, 미켈란젤로와 함께 르네상스의 3대 거장으로 손꼽히는 라파엘로. 이것은 당시의 로마 교황 율리우스 2세의 요청을 받고 스탄체(Stanze)라고 불리는 4개의 방 장식에 착수한 라파엘로가 그려낸 일련의 프레스코 대작 중의 하나이다.

스탄체 중의 하나인 서명의 방은 여러 가지 정무에 관한 서명을 하는 방이지만, 본래는 율리우스 2세의 서고로 쓰일 예정이었다. 고대의 현자들이 이렇게 많이 그려진 부분이 바로 학식을 쌓는 서고 예정지라는 점과 깊은 관계가 있다.

등장인물을 보면, 플라톤, 아리스토텔레스, 프톨레마이오스, 유클리드, 피타고라스 등의 고대 현자들뿐만 아니라, 지혜의 여신 미네르바(그리스 신화에서는 아테나), 태양신 아폴로(아폴론) 같은 신들까지 등장하는 어마어마한 구성이다.

조금씩 작아지는 아치의 안쪽까지 총 50명 이상의 인물이 완벽한 원근법으로 세밀하게 그려져 있다. 게다가 플라톤의 모델은 레오나르도, 헤라클레이토스의 모델은 미켈란젤로라는 식으로, 화면 속의 현자들은 각기 당시 실존했던 인물을 모델로 삼아 그려진 점도 특징이다.

같은 시기에 그려진 미켈란젤로의 「시스티나 예배당의 천장화」(37페이지 하단)와 쌍벽을 이루는 전성기 르네상스 고전 양식의 극치로 평가받는 작품이다. 위대한 선배 두 명—레오나르도에게서 구도와 인체의 정교한 묘사를 배우고, 미켈란젤로에게서 인체의 동적인 감각을 배운 라파엘로의 그야말로 최고 걸작이라 하겠다.

⑦

① 쾌락주의자 에피쿠로스

받침대 같은 곳에 있는 남자는 고대 그리스의 철학자 에피쿠로스. 그는 쾌락주의를 제창한 것으로 유명한데, 이는 육체적인 쾌락이 아니라 어디까지나 풍요로운 정신성에 의한 쾌락의 실현을 뜻한다.

② 누가 그렸는지가 수수께끼인 철학자

우울한 듯이 팔꿈치를 기대고 사색 중인 남자는 철학자 헤라클레이토스. 미켈란젤로를 모델로 삼은 것으로 전해지지만, 다른 인물들과는 확연히 그림체가 다르다. 당시 레오나르도와 미켈란젤로는 라이벌 관계였는데, 플라톤=레오나르도, 아리스토텔레스=미켈란젤로라고 생각한 미켈란젤로는 스승과 제자라는 대화의 구도 때문에 격분했다. 그래서 미켈란젤로에게 경의를 표하기 위해 추가로 그려 넣은 것이 헤라클레이토스. 미켈란젤로 자신이 직접 그려서 추가했다는 설도 있다.

③ 물욕을 버린 대철학자

중앙에 다리를 아무렇게나 하고 옆으로 기댄 남자. 이 그림에는 아무래도 어울리지 않는 이미지지만, 이 사람이 바로 알렉산더 대왕조차 감탄하게 만들었던 철학자 디오게네스다. 디오게네스는 재산 같은 것은 일절 가지지 않고, 옷 한 벌만 입은 채로 한때는 술통 속에서 살았던 적도 있으며, 인간은 다양한 욕망으로부터 해방되지 않으면 안 된다고 주장했다.

④ 미네르바와 아폴로

화면 오른쪽 위의 하얀 조각상은 지혜와 전쟁을 관장하는 여신 미네르바. 로마식 이름은 미네르바지만, 원래는 그리스 신화의 아테나다. 전능의 신 제우스의 머리에서 태어나, 아테네의 수호신이 된다. 미네르바와 쌍을 이루는 왼쪽의 조각상은 태양신이자 이성과 조화의 신인 아폴로. 그리스식 이름은 아폴론. 자신의 상징인 수금(竪琴, 리라)을 지니고 있다.

화가 소개 》》 라파엘로 산치오
1483~1520년

이탈리아 중북부의 마을 우르비노에서 태어난 라파엘로는 어려서부터 그림을 배우며 그 재능을 키워갔다.

천재로 불렸던 그는 부모를 여읜 뒤 당시의 대화가 페루지노에게 그림을 배웠다. 17세에 이미 스승으로부터 독립한 라파엘로는 더욱 높은 경지를 위해 피렌체로 활동 영역을 옮기게 된다. 이때가 불과 21세의 젊은 나이였다. 이곳에서 그는 피렌체 정부 청사의 벽화를 두고 벌어진 레오나르도와 미켈란젤로의 불꽃 튀는 경쟁을 목격하고 두 사람의 양식을 열심히 연구했다고 한다. 《아테네 학당》을 시작으로, 연이어 대작을 그린 라파엘로는 아쉽게도 37세라는 이른 나이에 세상을 떠났다.

⑤ 천문학자의 강의를 듣는 화가의 모습

현대 과학으로 통하는 우주의 모습을 처음으로 세상에 밝힌 2세기의 천문학자 프톨레마이오스. 영어식 이름은 톨레미다. 지구의를 든 그가 마치 지동설을 주장하는 것처럼 보이는 장면이다. 그 옆에 서서 시선을 이쪽으로 향한 젊은이가 이 작품을 그린 라파엘로 본인이다. 이런 대작에 자화상을 그려 넣을 만큼 자기 작품에 상당한 자신이 있었던 것으로 생각된다. 라파엘로의 오른쪽은 화가인 소도마. 한편 프톨레마이오스는 우주의 중심에 지구가 있다고 주장했다.

⑥ 고대의 철인

중앙에서 걸어가며 대화하는 두 명의 남자. 왼쪽이 플라톤이고 오른쪽은 그의 제자 아리스토텔레스다. 추상적인 철학자 플라톤은 하늘을 가리키고, 자연과학의 시조로 불리는 아리스토텔레스는 땅을 가리키고 있어, 각자의 철학을 상징하고 있다. 플라톤의 모델은 레오나르도 다 빈치로. 아리스토텔레스의 모델은 오랫동안 미켈란젤로로 여겨져 왔으나, 다양한 설이 나오면서 현재는 그 모델이 누구인지 명확하지 않다. 지금은 고대 그리스의 철학자 헤라클레이토스의 모델이 미켈란젤로인 것으로 추정된다.

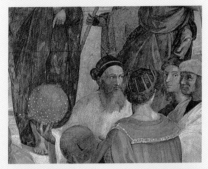

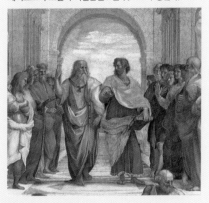

⑦ 알렉산더 대왕과 소크라테스

갑옷을 두른 인물(왼쪽)은 원정과 정복으로 유명한 알렉산더 대왕. 그는 철학자 아리스토텔레스의 제자이기도 했다. 그림에서 손을 펴고 그에게 말을 거는 사람은 「무지의 지(※역자 주 : 無知의 知. 자신이 무지하다는 것을 인정하는 것에서 배움이 시작된다는 뜻. "너 자신을 알라"라는 말로 본래의 뜻과 표현이 약간 잘못 알려지며 유명해졌다)」를 말했던 철학의 시조 소크라테스다.

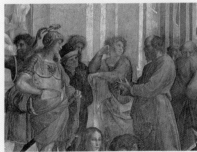

알아두면 좋은 또 다른 작품!

시에나의 귀족인 파브리지오 세르가르디를 위해 그린 작품. 성모 마리아와 예수(왼쪽)와 성 요한(오른쪽)이 만들어내는 아름다운 삼각형이 바로 라파엘로 방식의 구도다. 이 구도가 그림에 뛰어난 안정감을 부여한다. 또한 배경의 목가적인 조용함이나 마리아가 아이들을 바라보는 부드러운 표정에서 자애로움이 넘쳐나는 듯하다. 그녀의 옷에 라파엘로의 서명이 적혀 있다.

《아름다운 정원사》

1507년, 유채, 패널, 122 X 80cm,
파리, 루브르 미술관

방에 서 있는 남녀, 거울 속에는 화가가…

아르놀피니 부부의 초상

얀 반 에이크

1434년 유채 패널 82 X 60cm 런던, 내셔널 갤러리

신의 손을 지닌 화가가 그린 결혼 증명서

15세기, 플랑드르 지방(현재의 벨기에 주변 지역)에서 활약한 얀 반 에이크. 그의 대표작인 《아르놀피니 부부의 초상》은 그의 친구이기도 했던 이탈리아 상인 아르놀피니 부부의 결혼을 기념한 것으로, 이 그림 자체가 두 사람의 결혼 증명서라는 설도 있다.

커다란 챙이 있는 모자를 쓰고 진피가 달린 망토를 입은 남편은 엄숙한 표정으로 오른손을 가볍게 들고 왼손은 아내의 오른손을 쥐고 있다. 주름 장식이 달린 천을 쓰고 약간 수줍은 듯한 표정으로 서 있는 아내는 자잘한 주름이 장식된 산뜻한 초록색의 옷을 입고 있다. 제대로 정장을 하고 결혼을 서약하는 포즈를 취한 부부의 주변에는 결혼의 증거와 그들의 미덕과 구원을 상징하는 모티프들이 다양하게 그려져 있다.

얀 반 에이크는 「신의 손을 지닌 사내」로 불리며 유화의 기법을 확립한 것으로 유명하다. 부르고뉴 공국 필립 공(公)의 궁정화가로 활약하면서도 밀사로서 유럽 각지를 누볐던 그는 원근법에 기반을 둔 공간 구성이나 정확한 인체 묘사 등을 익혔다. 그리고 유채를 써서 그림에서 세밀한 묘사를 할 수 있었기에 자신의 능력을 남김없이 발휘할 수 있었다. 당시 주류였던 템페라(안료와 계란을 혼합하여 그림)화가 아니라, 기름으로 엷게 개어준 물감을 사용하여 안료를 여러 차례 겹침으로써 창문으로 들어오는 빛이나 부드러운 모피, 가운의 세세한 주름 등의 질감, 샹들리에의 놋쇠의 반짝임과 볼록거울을 리얼하게 그려냈다.

그는 볼록거울 위에 장식 문자로 「얀 반 에이크 이곳에 있었다 1434」라는 사인을 남겼다. 이것은 자신이 이 결혼의 증인임과 동시에 이 그림의 작가라는 사실, 그리고 볼록거울에 자신의 모습을 그렸다는 것을 의미한다. 당시에는 사인 대신에 작품에 자화상을 그려 넣기도 했는데, 두 가지를 다 그린 것은 그의 자신감의 표현이었을 것이다.

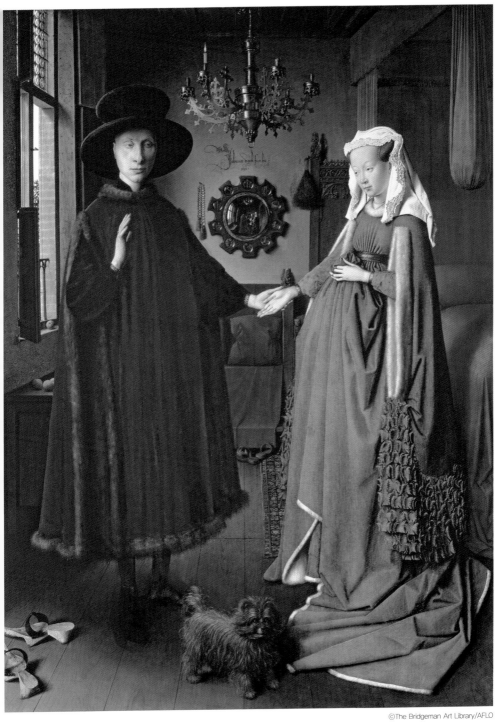

명화 해부

① 볼록거울

예수 그리스도의 수난이 그려진 12개의 메다용(Médaillon)으로 장식된 볼록거울. 당시 볼록거울은 대단히 비싼 것으로서 부의 상징이기도 했다. 또한 거울에는 실내의 모습과 부부의 뒷모습 이외에도 앞쪽에 있는 두 명의 인물이 그려져 있는데, 그중 한 명이 얀 반 에이크 본인으로 추정된다. 거울에 비친 두 인물이 있는 장소는 그림 앞의 감상자가 서 있는 현실의 세계이기도 하므로, 볼록거울이 그림 속과 현실 세계를 연결하는 역할을 한다.

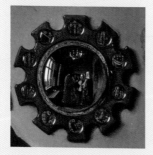

② 개

개는 주인에게 충실하다는 점에서, 충성을 뜻하는 심벌로 사용된다.

 화가 소개 》 얀 반 에이크

1390~1440/41년경

얀 반 에이크는 태어난 장소와 일시가 확실치 않으나, 초기에는 장식사본(※역자 주 : 중세에 발달했던 책의 한 형식. 양피지로 만든 책의 지면에 그림과 금박 등으로 화려하게 장식한 것)의 삽화를 그렸었다고 전해진다. 1422년에 덴 하흐(영어로 헤이그)의 궁정화가가 되었고, 주인이 죽은 후에는 부르고뉴로 옮겨갔다. 1425년 이후에는 부르고뉴 필립 공의 수행원 겸 궁정화가로 종사했고, 외교에도 관계하여 유럽을 여행하였으며, 브루쥬(브뤼헤. Bruges)에서 공방을 열어 부유한 상인들로부터 주문을 받았다고 한다. 유화의 기법을 완성시켜서 세밀한 묘사와 빛의 표현으로 《아르놀피니 부부의 초상》과 《재상 니콜라 롤랭의 성모》를 그렸으며, 역시 화가였던 형 휴베르트가 제작하던 《헨트 제단화》를 형이 죽은 뒤에 이어받아 완성했다.

③ 샹들리에에 켜진 한 자루의 양초

놋쇠로 만들어진 샹들리에에는 오직 한 자루의 양초만 켜져 있다. 이것은 모든 것을 꿰뚫어보고 만물을 비추는 예수 그리스도를 상징하는 것으로, 이 결혼식에 신도 입회하고 있음을 나타냄과 동시에 이들 부부의 그리스도교 신앙심이 깊다는 것을 전해준다.

④ 화가의 사인

1434년이라는 연도 표시 이외에도 라틴어로 「얀 반 에이크 이곳에 있었다」라고 장식 문자로 적혀 있다. 이것은 자신이 이 결혼의 증인이며, 이 그림의 작가이며, 그 아래에 있는 볼록거울 속에 자신의 모습을 그렸음을 나타내는 것이다.

⑤ 오렌지

당시에는 지중해 연안 지역에서만 수확할 수 있어서 고급품이었던 오렌지를 그림으로써, 부부가 유복하다는 사실을 나타내고 있다.

⑥ 샌들

신발을 벗고 서 있다는 것으로 부부가 신성한 장소에 있다는 것을 나타낸다. 즉, 이것이 성스러운 결혼이라는 것을 의미하는 것이다.

The Arnolfini and His Wife

알아두면 좋은 또 다른 작품!

반 에이크 형제의 합작으로 만들어진 《헨트 제단화》는 북부 르네상스의 최고 걸작으로 불린다. 12장의 패널로 구성되어 있으며, 그중 8장을 접으면 또 다른 그림이 된다. 닫힌 상태에서는 「수태고지」와 이 그림을 주문하여 봉헌한 부부, 열린 상태(사진)에서는 「신비로운 어린 양(예수를 의미)」을 중심으로 하나님과 성모, 아담과 이브, 성인 등이 그려져 있다. 오랫동안 패널 조각이 분리되어 각지에 흩어져 있었으나, 1918년에 벨기에의 헨트 시에 모두 반환되었다.

《헨트 제단화》 휴베르트 반 에이크, 얀 반 에이크

1425~32년경, 유채, 패널, 351 X 460cm, 헨트, 성 바보 대성당

©The Bridgeman Art Library/AFLO

강렬한 자의식을 드러낸 독일의 거장

1500년의 자화상

알브레히트 뒤러

1500년 유채 패널 67 X 49cm 뮌헨, 알테 피나코텍

예수 그리스도의 모습에 자신을 투영하다

기원전 6세기에 건축가이자 조각가였던 테오도로스가 자신의 동상을 청동으로 제작한 것이 예술가에 의해 만들어진 최초의 자화상이라고 한다.

그 후 르네상스기에는 다수의 예술가들이 자신의 작품임을 증명하기라도 하듯 작품에 자신의 모습을 숨겨 넣기도 했으나, 분명하게 자신의 초상화임을 드러낸 자화상의 탄생은 북부 르네상스의 거장인 뒤러가 나올 때까지 기다려야 했다.

뒤러의 자화상은 3점의 유채화와 다수의 데생이 남아 있는데, 각 작품마다 그려졌을 당시의 작가의 심정을 대변하듯 제각기 다른 표정의 자신을 비추어내고 있다. 여기에서 소개하는 《1500년의 자화상》은 그중에서도 자의식이 강하게 드러나는 작품이다.

이 그림은 정면을 향해 늠름한 눈빛으로 바라보고 있는, 초상화로서는 대단히 특이한 포즈를 취하고 있다. 원, 삼각형, 정사각형이라는 기하학적 도형에 기반을 둔 인물상의 구성은 본래 예수 그리스도를 그릴 때 사용하던 것이다. 뒤러는 그중에서 삼각형을 자화상에 적용하여 자신을 예수의 모습에 투영했다. 자신과 예수를 겹침으로써, 그는 예술가의 창조력을 신의 권능과 동일시했던 것이다.

화면 왼쪽에 보이는 연도와 A, D의 모노그램(※역자 주 : Monogram. 두 개 이상의 글자를 합쳐서 도안화한 것), 오른쪽에 있는 명문(※역자 주 : 銘文. 비석이나 기물에 새긴 글자)은 후세에 덧그린 것이지만, 뒤러의 자필을 정확히 본떴다. 명문에는 「나 뉘른베르크의 알브레히트 뒤러는 28세에 영원한 물감으로 자신을 그렸다(Albertus Durerus Noricus ipsum me proprus sic effingebam coloribus aetatis anno xxviii)」라는 말이 적혀 있다. 명문을 라틴어로 적은 이유는 인문주의를 의식했기 때문이었을 것이다.

자기 형성의 의지와 강렬한 자의식을 명시한 이 초상화는 근대적인 자기 이미지의 탄생을 알리는 것이다. 또한 뒤러는 이탈리아의 르네상스 미술과 북부의 미술을 융합시켜 독일 미술의 정점에 달한 예술계의 거인이다. 인체의 비례 이론과 원근법 등을 연구한 뛰어난 이론가이기도 했다.

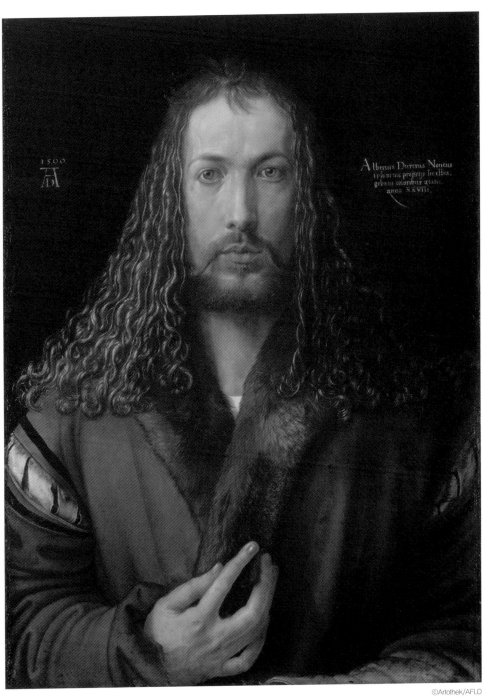

1500

AD

Albertus Durerus Noricus
ipsum me proprijs sic effin
gebam coloribus ætatis
anno XXVIII.

베네치아파의 거장이 그린 웅대한 성모

성모 승천

티치아노 베셀리오

1516~1518년 유채 패널 690 X 360cm 베네치아 산타 마리아 글로리오사 데이 프라리 성당

성모의 시선 쪽에는 신, 하단에는 올려다보는 사도

15세기, 지중해 교역의 거점으로 번영의 극치를 구가하던 베네치아에서 르네상스는 독자적인 꽃을 피워냈다. 화려함과 선명한 색채를 특징으로 하는 일명 베네치아파(派)가 등장한 것이다.

그 기초를 닦은 것이 조반니 벨리니였으며, 그의 공방에서는 비토레 카르파치오와 조르조네 같은 인재들이 꾸준히 배출되었다.

그리하여 16세기, 베네치아는 피렌체를 능가하는 황금기를 맞이한다. 그것을 이끈 것은 티치아노 베셀리오로, 그 역시 벨리니의 가르침을 받았고 동문 선배인 조르조네에게서도 많은 것을 배웠다.

조르조네가 1510년에, 벨리니가 1516년에 타계하자 그는 명실상부한 베네치아파의 기수가 된다. 그런 와중에 산타 마리아 글로리오사 데이 프라리 성당의 제단화로 의뢰받은 것이 이 작품《성모 승천》이다.

완성하기까지는 2년이 걸렸고, 세로 길이가 거의 7미터에 달하는 이 대작은 우선 베네치아파의 특징인 선명한 적색, 그리고 웅대한 3단 구도가 가장 먼저 눈길을 끈다.

성모 승천은 당시의 제단화에서 인기 있는 주제였는데, 죽은 성모의 혼이 다시 몸으로 돌아가고 천사들에게 둘러싸인 채 하늘로 불려 올라가는 모습을 그린 것이다.

이 작품에서는 성모가 얼마나 특별한 존재인가를 연출하기 위해서 하늘을 보는 시선 끝(화면의 상단)에 신이 그려져 있다. 게다가 성모의 주변에는 천사들이 배치되고, 아래쪽(화면의 하단)에는 하늘로 올라가는 성모를 배웅하는 사도들이 그려져 있다. 이런 사도들의 묘사 방식은 이 주제에서의 전통으로, 그들은 텅 빈「성모의 무덤」주변에 모여 있다.

티치아노의 전기를 최초로 쓴 루도비코 돌체는 이 작품을 「라파엘로의 아름다움과 미켈란젤로의 박력을 지녔을 뿐 아니라, 색채의 본질을 포착한 화가의 대표작」이라고 극찬했다.

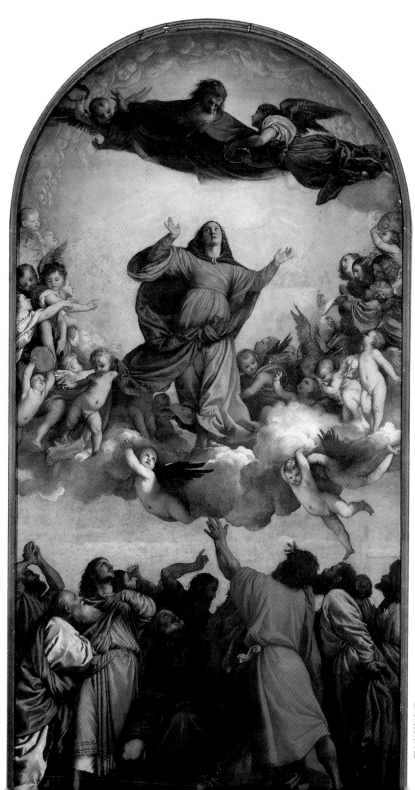

우의로 가득 찬 아름답고도 으스스한 그림

시간과 사랑의 알레고리

아뇰로 브론치노

1540~1545년경 유채 패널 146 X 116cm 런던, 내셔널 갤러리

상류계급에게 사랑받은 난해하고 우아한 작품

예술에 혁명을 가져온 르네상스도 레오나르도 다 빈치와 라파엘로 등의 거장들의 타계, 종교 개혁과 신성 로마 제국에 의한 로마 침략 등의 역사적 전환기를 거치면서 힘을 잃었고, 새롭게 마니에리슴의 양식이 유행하기 시작했다. 궁정의 상류계급을 매료시킨 이 양식은 무엇보다도 우아한 아름다움을 중시했다. 그 때문에 사실성이나 자연스러운 감정을 중시했던 르네상스 예술의 합리성을 넘어서고자 형태의 일그러짐을 빚어내게 되었다. 《시간과 사랑의 알레고리》는 그런 마니에리슴의 대표적인 작품이다. 눈이 번쩍 뜨일 듯이 선명한 색채와 부자연스럽게 늘인 인체 묘사, 가면과도 같이 차가운 표정. 그리고 복잡하게 모티프가 배치된 구도. 어딘지 모르게 불길한 느낌과 아름다움을 함께 지닌 작품이지만, 그 매력은 표면적인 아름다움만은 아니다. 화면에 그려진 모든 사물이 상징적인 의미를 품고 있는 것이다. 그리고 그것들을 읽어냄으로써 어떤 메시지가 떠오른다. 이런 그림을 우의화(寓意畵)라고 부르는데, 이 작품은 특히 난해하기로 유명하며 아직도 해석을 두고 다양한 논의가 계속될 정도다.

실제로 그림을 해석해 보자. 중앙에 그려진 입맞춤을 하는 여성과 소년은 그리스 신화에 등장하는 사랑과 미의 여신 비너스와 그 아들 큐피드다. 마치 연인 사이처럼 보이지만, 두 사람은 모자지간이다. 비너스가 쥐고 있는 사과는 그리스 신화 중 「파리스의 심판」이라는 일화에서 가장 아름다운 여성의 증명으로 주어진 과일이다. 그런데 이것이 그리스도교의 세계에서는 아담과 이브가 먹은 선악과가 된다. 신과의 약속을 어긴 두 사람은 낙원에서 추방당했고, 인류는 원초적인 죄를 짊어진 존재가 되었다. 그래서 사과는 금기의 상징이기도 한 것이다. 그 의미를 알고 나서 다시 그림을 보면, 자신의 아들에게 애정 표현을 하는 비너스와 함께 그려진 사과는 금단의 사랑을 암시한 것으로도 읽힌다.

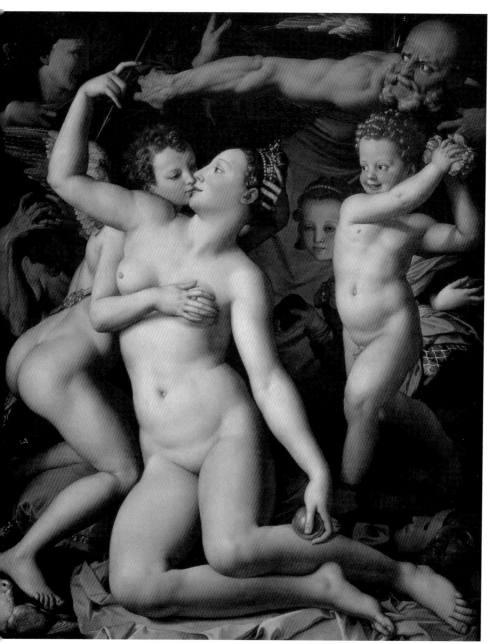

① 머리의 일부가
없는 여성

② 금단의 사랑을 나누는
비너스와 큐피드

④ 시간의 신 크로노스

어깨에 시간을 의미하듯 모래
시계가 얹혀 있다.

③ 질투를 보이며
머리를 감싸 쥔
노파

⑤ 장미

⑥ 발치의 비둘기는
애욕을 상징

⑦ 기만(欺瞞)

⑧ 거짓을 의미하는 가면

얼굴을 가려 본래의 표정을 숨겨버리
는 가면은 사랑과 쾌락에 숨어있는 거
짓을 나타낸 것으로 추측된다.

The Allegory of Love

화가 소개 〉〉 # 아뇰로 브론치노

1503~1572년

본명은 아뇰로 디 코시모 디 마리아노 토리이며, 이탈리아의 피렌체 출신이다. 고향
에서는 자코포 다 폰토르모 밑에서 공부했고, 페사로 궁정에서 활약한 후, 토스카나 대
공 코시모 1세의 궁정화가로서 메디치가의 총애를 받았다. 잡아 늘여진 인체나 선명한
색채, 얼음처럼 차가운 질감의 작품은 마니에리슴의 대표적인 특징이다. 앞서 소개한
《시간과 사랑의 알레고리》는 프랑수아 1세에게 보낼 선물로서 그려진 것이다. 브론치
노의 그림은 우의화의 수수께끼를 푸는 것이 즐거움이었던 당시의 상류계급에게 인기
를 얻었다. 브론치노는 초상화가로서도 뛰어난 기술력을 발휘했는데, 작품마다 의복이
나 보석 장식 등의 질감까지 완벽하게 그려내는 초인적인 기술이 빛난다.

① 머리의 일부가 없는 여성

진리를 나타낸 것으로 알려져 있으나, 다른 설에 따르면 기만이나 망각을 의미한다고도 한다.

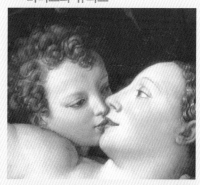

② 금단의 사랑을 나누는 비너스와 큐피드

⑤ 장미

소년의 손에 쥐어진 장미는 비너스의 상징 중 하나. 여기에서는 애욕에 따르는 덧없는 쾌락을 나타낸 것으로 해석된다.

⑦ 기만

하반신에 괴물 같은 다리와 꼬리를 지닌 소녀는 좌우의 손이 반대로 달려 있다. 정의로운 것으로 간주되는 오른손에는 전갈, 사악한 것으로 간주되는 왼손에는 벌집이 들려있는데, 본래 들고 있어야 하는 물건과는 반대로 되어있다. 이 기묘한 소녀의 정체는 「기만」. 이런 뒤바뀐 포즈를 통해 속임수를 나타내고 있는 것이다.

마니에리슴의 **또 다른 작품!**

작가는 브론치노의 스승이며, 초기 마니에리슴의 대표적인 화가로 알려진 폰토르모. 늘어나 보이는 인체나 보는 사람의 눈을 어지럽히는 복잡한 구도는 제자와 마찬가지지만, 폰토르모는 좀 더 밝고 비현실적인 색채를 즐겨 사용했다. 화면 중앙 왼쪽에서 눈을 감고 늘어져 있는 남성은 책형(磔刑)을 당해 죽은 예수 그리스도. 모두 모여 그의 죽음을 애도하는 장면이지만, 보통 함께 그려지는 십자가가 이 그림에서는 보이지 않는다.

《십자가에서 내려지는 그리스도》 자코포 다 폰토르모

1525~1528년경, 유채, 패널, 313 X 192cm,
피렌체, 산타 펠리치타 성당

©Alinari/AFLO

시선을 조종하는 빛과 어둠의 콘트라스트

성 마테오의 소명

미켈란젤로 메리시 다 카라바조

1600년 유채 캔버스 322 X 340cm 로마, 산 루이지 데이 프란체시 성당

바로크의 문을 연 신인 화가의 충격작

바로크 최대의 화가 카라바조가 종교 화가로서 데뷔한 작품은 복음서를 기록했다는 그리스도교의 성인, 마테오(마태)의 생애를 그린 3부작이었다.

그중의 하나인 《성 마테오의 소명》은 세금 징수원이었던 마테오가 예수 그리스도로부터 자신을 따르라는 말을 듣는 신약성서의 한 장면을 그린 것이다. 그런데 종교화로 보기에는 과도할 정도로 혁신적인 작풍이 큰 반향을 일으켰다. 그림이 걸린 로마의 성당에는 사람이 넘쳐났고, 신인 카라바조는 하룻밤 사이에 로마에서 가장 유명한 화가가 되었다고 한다.

이 작품에서 시도된 혁신성은 한마디로 말해서 「지극히 드라마틱하다」는 점에 있다. 화면 오른쪽, 머리 위에 성인(聖人)임을 나타내는 금색의 링(nimbus, 광배)이 둘러진 사람이 예수 그리스도다. 그가 서 있는 장소는 어둡지만, 손가락으로 가리키는 앞쪽은 밝은 빛이 비치고 있다. 그 빛에 이끌려 관객의 시선은 자연스럽게 화면의 왼쪽으로 옮겨간다. 그 끝에 그려져 있는 청년 마테오는 테이블에 놓인 동전과 마주하고 있지만, 머지않아 예수 앞으로 걸어 나갈 것처럼 보인다. 한 장의 그림으로 드라마를 만들어낼 만큼 과격한 명암법(키아로스쿠로, chiaroscuro)은 자연스러운 공간 표현을 지향했던 르네상스 회화에서는 결코 볼 수 없는 특징이었다.

또한 이 작품을 감상할 때 놓쳐서는 안 될 한 가지는 일종의 친숙한 느낌이다. 우리 현대인으로서는 알아차리기 어렵지만, 등장인물 대부분이 화가가 살았던 17세기에 유행한 양복을 입고 있다. 게다가 세금 징수소라기보다는 마치 변두리의 주막집 같은 분위기도 있어서, 예수가 그려져 있지 않았다면 풍속화로 오해할지도 모를 정도다.

주변에 흔히 있을 법한 사람들이 친숙한 장소에서 성서의 한 장면을 연기한다. 이런 연출은 그림을 보는 사람으로 하여금 마치 그 장소에 자신도 서 있는 듯한 착각을 불러일으킨다.

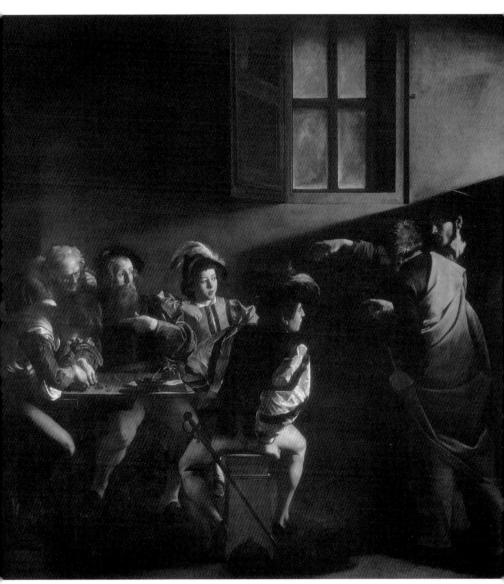

① 화면을 극적으로 연출하는 빛

② 예수
그리스도

③ 성 마테오

④ 성 베드로

The Calling of St Matthew

화가 소개 >> ## 미켈란젤로 메리시 다 카라바조
1571~1610년

카라바조는 이탈리아의 밀라노 부근에서 태어났다. 밀라노에서 회화를 공부하고, 18세에 활동 장소를 로마로 옮겼다. 1600년에 발표한 《성 마테오의 소명》이 포함된 3부작으로 순식간에 이름을 떨쳤고, 그 후에도 종교화 걸작을 계속 발표했다. 순조롭게 화가로서 경력을 쌓았지만, 살인 사건을 일으키고 도망자가 된다. 이후 이탈리아 각지를 전전하다가 은사를 만나기 위해 로마로 돌아오는 도중에 불과 38세의 나이로 병사했다. 탁월한 묘사력과 극적인 명암법으로 후세에 큰 영향을 준 바로크 최대의 화가였으며, 종교화뿐만 아니라 당시에는 아직 확립되지 않았던 정물화라는 장르의 시초가 될 작품도 남겼다.

① 화면을 극적으로 연출하는 빛

어두컴컴한 방을 비추는 빛은 화면을 더욱 드라마틱하게 연출한다. 이 격렬한 빛의 표현은 이탈리아뿐만 아니라 플랑드르(벨기에 서부에서 프랑스 북단)와 북유럽까지 퍼져, 후세의 화가들에게 큰 영향을 미쳤다.

③ 성 마테오

웅크리고 앉아서 계산에 여념이 없는 청년 마테오. 타이츠나 팔에 갈라진 부분이 있는 상의는 당시에 유행하던 패션이다. 세금 징수원으로 일하던 이 시점에는 레비라는 이름으로 불렸다. 다른 설에 의하면 마테오를 이 청년의 옆 두 번째의 수염 기른 노인으로 보기도 한다.

② 예수 그리스도

이 작품에는 이색적인 묘사가 많지만, 예수 그리스도를 그린 방식은 전통을 잘 따른 듯하다. 앞선 시대의 종교화와 마찬가지로 예수는 수염을 기른 청년이며 붉은색 옷을 입고 있다.

④ 성 베드로

이쪽으로 등을 보이고 소심하게 손가락을 뻗은 남자는 예수의 제자들 중에서 리더 격인 성 베드로다.

✦ 알아두면 좋은 ✦ 또 다른 작품! ✦

구약성서의 외전인 「유디트서」에서 아름다운 미망인 유디트가 적장을 속여서 잠잘 때 목을 베어버린다는 일화를 그린 작품. 유디트는 일반적으로 검과 벤 머리를 들고 미소 짓는 우아한 여성으로 그려지는 경우가 많으나, 카라바조는 일부러 그로테스크한 살해 장면을 선명하게 그려냈다. 절단된 목에서 힘차게 피가 뿜어져 나오는 묘사는 1559년에 로마에서 실제로 행해진 공개 처형의 양상을 참고했을 것으로 여겨진다.

《홀로페르네스의 목을 치는 유디트》
1595~96년경, 유채, 캔버스, 145 X 195cm, 로마, 국립미술관(팔라초 바르베리니)

「왕의 화가」가 그린 생동감 넘치는 걸작

십자가를 세움

페테르 파울 루벤스

1610~1611년 유채 패널 462 X 340cm(중앙) 460 X 150cm(각 날개)
안트베르펜(벨기에, ※역자 주 : 영어로는 안트워프), 안트베르펜 대성당

바로크를 대표하는 원숙한 육체 묘사

　루벤스는 궁정화가로서 왕후 귀족의 주문을 적극적으로 받았고, 수많은 작품을 제작했다. 발주자인 귀족(예 : 프랑스 왕비 마리 드 메디시스 등)의 인생 가운데 가장 빛나는 업적을 마치 신화처럼 장엄한 일대기 연작으로 그렸다. 또한 그는 화가뿐만이 아니라 외교사절로서도 활약했다. 그래서 루벤스는 「왕의 화가」로 불렸으나, 17세기 바로크 예술을 대표하는 위대한 공적을 남겼기에, 「화가의 왕」으로 칭해지기도 한다.

　소년 시절을 네덜란드에서 보낸 루벤스는 안트베르펜에서의 수행 시절을 거친 뒤, 이탈리아 체재 시(1600~1609년)에 르네상스 예술을 연구했다. 이 무렵부터 재능이 개화하면서 1608년부터 스페인 왕녀 이사벨의 궁정화가로 종사하였고, 안트베르펜에 공방을 차렸다. 친구인 얀 브뤼헬과 공동 제작을 하기도 하고, 제자인 반 다이크 등을 조수로 삼아 많은 작품에 손대기도 했다. 이 작품도 그 시기에 그려진 것이다.

　《십자가를 세움》은 소설 『플랜더스의 개』에서 주인공 네로가 동경하던 그림으로 유명하다. 역시 예수의 처형을 주제로 한 루벤스의 작품으로 《십자가에서 내려지는 그리스도》가 있다. 《십자가를 세움》의 중앙 그림에서는 화면 우측 아래부터 좌측 위로 향하는 대각선상에 예수와 주변의 사내들이 배치되어 있는데, 《십자가에서 내려지는 그리스도》에서는 우측 위에서 좌측 아래로 인물이 배치되어 있어서, 이 두 작품은 쌍을 이루는 존재라고 할 수 있다.

　이 작품에 영향을 준 것으로 추정되는 것이 고대 그리스 조각인 「라오콘 군상」(바티칸 미술관)이다. 그 작품에서 트로이의 신관 라오콘과 그의 자식들이 탄탄한 육체를 드러내고 있듯, 이 작품 또한 사내들은 근육질로, 여자들은 풍만하며

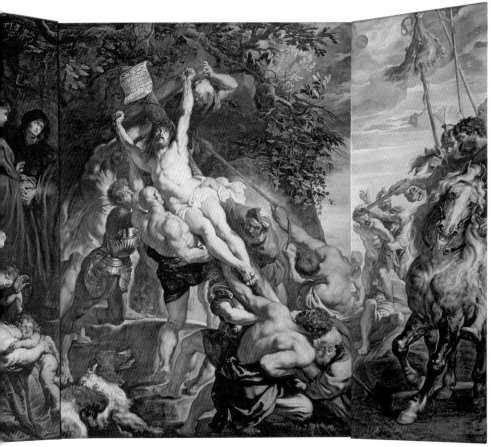

육감적으로 그려졌다. 그 육체에서는 생명력이 넘쳐나, 그가 그리는 나체는 「우유와 피로 만들어졌다」고 표현될 정도였다. 이렇게 극적인 과장 표현이 「바로크 예술」로 불리는 이유이다.

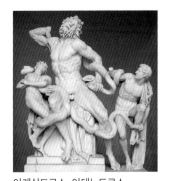

아게산드로스, 아테노도로스, 폴리도로스의 합작
《라오콘 군상》

50년경, 로마에서 출토, 184cm, 로마, 바티칸 미술관

「빛과 그림자의 화가」에 의한 나부의 고뇌와 비애

목욕하는 밧세바

렘브란트 판 레인

1654년 유채 캔버스 142 X 142cm 파리, 루브르 미술관

나부상에 숨어 있는 슬픈 불륜의 이야기

이 작품은 구약성서『사무엘서(書)』의 일화를 주제로 그려졌다. 뛰어난 수완으로 나라를 통치했던 유대의 왕 다윗은 어느 날 목욕하고 있던 아름다운 나체의 여인을 목격한다. 그것이 바로 이 작품에 그려진 여주인공, 밧세바.

그녀는 다윗의 충실한 부하인 우리아의 아내였으나, 왕은 그런 사실에 개의치 않고 그녀를 왕궁으로 불러들여 관계를 갖는다. 그리고 밧세바는 머지않아 임신을 하게 된다.

물론 유부녀와의 성관계는 금기 사항이었다. 그래서 다윗은 계략을 구상한다. 우리아를 격전지로 보내서 전사시키려는 것이었다. 일은 다윗이 꾸민 대로 진행되어, 그는 남편을 잃은 밧세바를 데려와 아내로 삼는다.

화면에 그려진 밧세바가 손에 쥔 것은 다윗 왕이 보낸 편지(소환장)이다. 남편에 대한 죄악감과 절대 거절할 수 없는 왕의 유혹. 이미 어찌할 수 없는 상황에 절망하여, 허공을 바라보듯 고개를 떨군 밧세바의 표정에서는 비애가 느껴진다.

성도덕에 엄격했던 그리스도교 세계에서는 오랜 세월 동안 아무 까닭도 없이 여성의 나체를 그리는 일은 허락되지 않았고, 포교의 명목으로만 신화나 성서의 등장인물로서 그리는 것이 암묵적인 규칙이었다. 그런 이유에서 목욕 장면이 드러나는 밧세바는 많은 작품의 주제가 되었다.

그리는 방법은 여러 가지가 있겠지만, 렘브란트는 다른 요소를 끼워 넣지 않고 왕의 유혹에 대한 밧세바의 반응에 초점을 맞추었다. 그렇게 함으로써 밧세바를 그저 아름다운 나체의 여인이 아니라 그녀의 내부에서 싹트는 고뇌와 비애를 관객을 향해 되묻는 듯한, 정신성이 높은 작품으로 끌어올린 것이다.

빛과 그림자의 표현에 누구보다도 능했던 화가 렘브란트의 기량도 더 이상 바랄 바 없을 만치 발휘되어 있다. 어렴풋이 떠오르는 밧세바의 옆얼굴. 호사스러운 가재도구들을 감춰버린 어두운 배경과 그것이 흐릿하게 떠오르는 듯한 표현은 슬픔에 빠진 밧세바

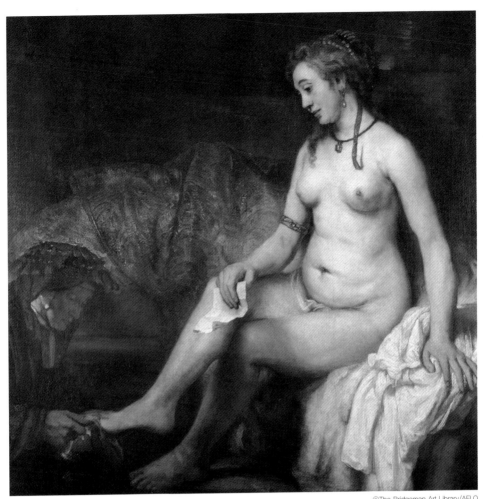

의 모습과 놀랍도록 조화를 이루어 강렬한 메시지를 전한다.

그리고 밧세바의 모델은 화가가 생애에 걸쳐 깊이 사랑했던 내연의 처, 헨드리키에 스토펠스이다.

③ 밧세바의 손에 쥐어진 편지

붉은 봉인이 된 편지는 다윗이 보내온 소환장이다. 예로부터 편지는 특권 계급의 관습이었으나, 이 그림이 그려진 17세기의 네덜란드에서는 문맹률이 급속히 낮아져서 일반 시민들 사이에서도 편지를 주고받는 것이 유행했다. 화가에게도 친숙한 소재였을 것이다.

④ 등신대의 나부상

세로 길이 1.4m라는 박력 넘치는 나체 여성의 그림은 렘브란트 작품으로서는 이례적이라고 할 만한 크기다. 이것이야말로 무리하게 이상화하지 않고 생생하게 그려낸 나체라고 할 수 있겠다. 렘브란트의 내연의 처인 헨드리키에 스토펠스를 모델로 그린 것인데, 헨드리키에와는 여러 사정 때문에 정식으로 결혼하지 못했다. 이 작품에는 그러한 화가의 비애도 숨겨져 있을지 모를 일이다.

⑤ 헌신적인 시녀

여주인의 몸단장을 돕고 있는 시녀 역시 감정을 겉으로 드러내지 않고 담담하게 현실을 받아들이고 있다. 시녀가 입은 옷이나 장신구는 구약성서의 세계관을 나타내듯이 다소 동방적으로 그려져 있다.

Bathsheba

화가 소개 》》 # 렘브란트 판 레인
1606~1669년

네덜란드의 레이덴 출신. 17세기를 대표하는 화가 중 한 명으로, 빛과 그림자를 교묘하게 나누어 사용하는 작풍이 높이 평가되고 있다. 한때는 성공을 이루기도 했지만, 인생의 후반기에는 아내와의 사별이나 개인 파산 등의 불행에 휘말렸다. 그 경험으로부터 만년에는 내성적인 주제가 눈에 띄게 늘어나, 신비적인 작품이 많이 탄생했다. 판화가로서도 일류로, 동판에 씌운 막을 철필로 긁어서 그림을 그리는 에칭(부식 동판화)의 수법을 이용하여 유채로 그린 듯한 미세하고 부드러운 표현을 확립했다. 또한 당시로서는 보기 드물게 자화상을 다수 제작했는데, 오늘날 남아 있는 작품들로부터 기복이 심했던 그의 인생을 엿볼 수 있다.

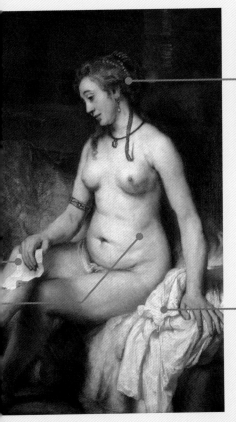

① 밧세바의 표정

머리를 기울이고 약간 입을 벌린 밧세바의 표정. 이 작품을 X선으로 촬영한 결과, 처음에는 위를 올려다보는 자세로 그려진 것이 밝혀졌다. 비애를 전달하기 위해서는 현재의 포즈가 어울릴 것이라고 판단한 화가가 바꾼 것이리라.

② 천에서 보이는 빛의 기교

밧세바의 나체를 더욱 돋보이게 하듯 옆에 그려진 하얀 천. 음영이 들어간 세밀한 주름 하나하나에서 렘브란트의 치밀한 표현이 빛난다.

알아두면 좋은 또 다른 작품!

이 그림 역시 구약성서를 테마로 한 작품이다. 『사사기(士師記)』에 등장하는 초인적인 괴력의 사사 삼손이 아내 들릴라에게 배신당하여 적군에게 붙잡힌 장면이다. 화면 중앙에는 사내들에게 제압당한 삼손이 무참하게도 눈을 찔려서 고통으로 얼굴을 찡그리고 있다. 캄캄한 동굴 속에서 괴로워하는 삼손에게 스포트라이트를 비추는 듯한 빛의 연출이 무시무시한 장면에 긴박감을 더해주고 있다.

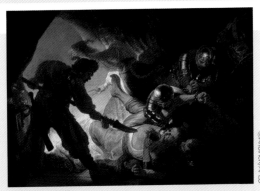

©Artothek/AFLO

《삼손의 실명》
1636년, 유채, 캔버스, 236 X 302cm,
프랑크푸르트, 슈테델 미술연구소

평범한 일상의 정경에 숨결을 불어넣다

우유 따르는 여인

요하네스 베르메르

1658년~1660년경 유채 캔버스 46 X 41cm 암스테르담, 암스테르담 국립미술관

치밀하게 계산된 소박한 풍속화 걸작

빛이 들어오는 창가에서 하녀인 듯한 여성이 우유 단지를 기울여서 냄비에 따르고 있다. 앞쪽에는 아무렇게나 놓인 빵이 보인다. 딱딱하게 굳어버린 빵을 우유로 삶으려는 듯하다. 흔히 볼 수 있는 일상의 한 컷을 마치 영화필름에서 잘라낸 듯한 풍속화지만, 가식 없는 이 장면을 보고 있자면 부드러운 햇빛의 온도나 우유를 따르는 조용한 소리를 상상하지 않을 수 없다.

여성이 우유를 따른다는 것뿐인 단순한 구도지만, 사실은 보는 이를 끌어들이기 위한 장치가 이것저것 준비되어 있다. 이 그림을 그린 베르메르는 여성과 그 손 부근에 시선을 모으기 위해서 벽과 바닥을 되도록 심플하게 그렸다. 간소한 흰 벽은 옷의 선명한 노란색과 파란색, 그리고 우유 단지의 붉은색을 더욱 돋보이게 한다. 또한 작품에서 넘쳐나는 소박하고 따뜻한 분위기에서는 베르메르가 연마한 빛의 표현이 저력을 발휘하고 있다.

베르메르는 카라바조가 구사한 스포트라이트 같은 강렬한 것이 아니라 창문으로 들어오는 자연스러운 빛을 그리는 데 힘을 기울였다. 빵이나 도기를 확대해 보면 하이라이트 대신에 반짝이는 빛의 점들이 그려진 것을 알 수 있다. 이것은 원근을 정확하게 묘사하기 위해 사용하는 기계, 카메라 옵스큐라를 들여다 볼 때 볼 수 있는 빛의 조각들이다. 화가가 본 그 장소의 분위기를 그대로 캔버스에 옮기려고 한 결과일 것이다.

17세기의 네덜란드는 서양에서도 손꼽히는 무역 국가로서 번영했다. 상업으로 부를 쌓은 네덜란드 시민들은 지금까지 왕후 귀족의 전유물이었던 예술 문화에 다가서기 시작했다. 그들이 바란 것은 장대한 종교화나 초상화가 아니라 개인의 집 벽을 장식하기에 적합한 주제, 즉 누구나 손쉽게 접하고 즐길 수 있는 풍속화나 정물화, 풍경화였다. 그런 새로운 고객들을 위해 그렸던 베르메르의 작품은 당연히 이 작품처럼 네덜란드의 일상의 모습을 그린 것이 많다.

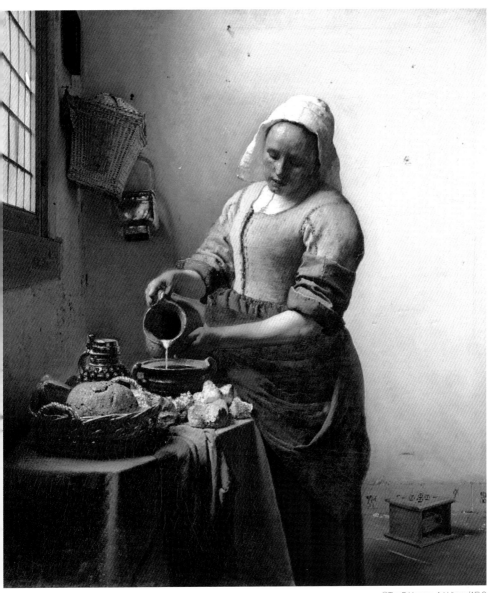

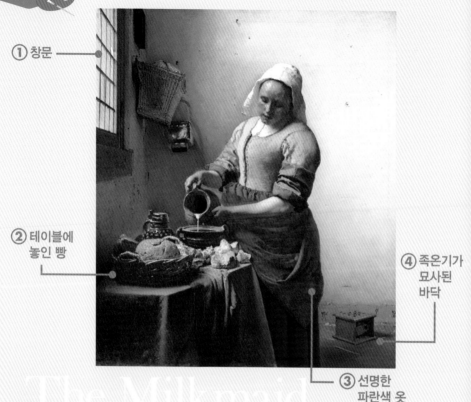

① 창문

② 테이블에 놓인 빵

④ 족온기가 묘사된 바닥

③ 선명한 파란색 옷

화가 소개 》》 요하네스 베르메르

1632~1675년

네덜란드 서남부의 델프트 출신. 잘 계산된 구도와 부드러운 빛의 표현을 마스터하여 평온한 분위기의 풍속화를 그렸다. 작품의 질은 대단히 높지만, 그의 작품으로 인정되는 것은 고작 35점 정도다. 덕분에 작품을 적게 그린 화가로서도 유명하다.

오늘날에는 17세기의 네덜란드의 대표적인 화가로서 인기가 높지만, 역사적으로 그의 존재는 오랫동안 잊혀 오다가 19세기에 와서야 겨우 진가를 인정받았다. 그 때문에 화가로서의 생애는 불분명한 점이 많고 특히 어떤 기법을 연마했었는지 밝혀지지 않아서, 미술 역사상에서는 고립된 천재로 일컬어진다. 그의 본가는 여관 겸 주점, 명주실 상점으로, 그는 대를 이어 가업을 경영하면서 그림을 그렸던 듯하다.

② 테이블에 놓인 빵

확대하면 나타나는 빛의 점들의 집합체. 창문으로 비치는 햇빛을 받은 빵이 은은하게 빛나는 듯한 효과를 내고 있다. 빛을 점으로 그리는 기법은 19세기에 등장하는 인상파와 통하는 부분이 있다.

① 창문

자연스러운 빛의 표현을 좋아했던 베르메르는 많은 작품에서 광원으로서 창문을 그렸다.

③ 선명한 파란색 옷

눈길을 잡아끄는 선명한 파란색(통칭 베르메르 블루)은 라주라이트(※역자 주 : Lazurite, 청금석·라피스 라줄리의 대부분을 구성하는 물질)라는 광물을 원료로 만들진 울트라 마린이 안료로 사용된다. 베르메르는 이것을 풍속화에 사용했지만, 금과 같은 가격에 거래되는 일도 있었다. 고가의 광물(안료)이 빚어내는 깊은 청색은 보통 성모 마리아나 예수 그리스도의 옷을 그릴 때나 쓰던 특별한 색이었다.

④ 족온기가 묘사된 바닥

처음에는 커다란 세탁물 바구니가 놓여 있었으나, 좀 더 작은 족온기로 바뀌어 그려졌다.

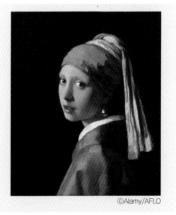

알아두면 좋은 또 다른 작품!

이국풍의 터번을 두르고 커다란 진주 귀걸이를 한 소녀가 이쪽을 돌아보고 있다. 빛나는 큰 눈망울과 촉촉한 입술에는 각각 하이라이트가 들어가서 소녀의 매력을 한층 증폭시킨다. 이 소녀의 정체에 대해서는 베르메르의 딸이라는 설, 혹은 특정 인물을 그린 것이 아니라 인물화를 연습하기 위해 그린 트로니(tronie), 즉 상상으로 그린 것이라는 설로 의견이 갈린다.

《진주 귀걸이를 한 소녀(터번을 두른 소녀)》

1665년경, 유채, 캔버스, 47 X 40cm,
헤이그, 마우리트하위스 왕립미술관

©Alamy/AFLO

"인연을 맺어주는 섬"을 방문한 8쌍의 남녀

키테라 섬의 순례

앙투안 와토

1717년 유채 캔버스 129 X 194cm 파리, 루브르 미술관

귀족의 시대를 체현하는
우아하고 평화로운 연회 그림

녹음이 우거진 풍경에 우아하게 차려입은 많은 남녀가 즐거운 한때를 보내고 있다. 화면 오른쪽으로 눈을 돌려보면, 나무들 사이에 가려진 여신의 조각상이 서 있는 것을 알아차릴 수 있다. 이 그림의 무대는 그리스 남쪽의 바다에 위치한 키테라 섬. 전설에 따르면 바다에서 탄생한 사랑과 미의 여신 비너스가 처음 발을 디딘 곳이라고 하며, 독신자가 순례하면 반드시 반려자를 만날 수 있다고 한다. 그림 속의 등장인물들도 좋은 인연을 만나기 위해 비너스를 참배하러 방문한 것이다.

한 장의 그림에 그려진 사람들은 저마다 다른 시간 축으로 묘사되어, 그림을 보는 이에게 완만한 시간의 흐름을 전하고 있다.

시선을 오른쪽에서 왼쪽으로 돌려 보자. 비너스상 근처에서 담소 중인 커플의 옆에는 즐거웠던 한때를 끝내고 막 일어서려고 하는 다른 커플이 그려져 있다. 그 옆에는 손을 이끌려가면서도 아쉬움이 남은 듯 돌아보고 있는 여성. 조금 더 안쪽에서는 순례를 끝마친 사람들이 작은 배에 올라타려고 하는 중이다.

이 그림이 제작된 것은 로코코 시대를 맞이하고

있던 18세기의 프랑스다. 격식을 중시하여 궁정에 갖가지 규칙을 정했던 국왕 루이 14세가 1715년에 세상을 떠난 것을 계기로, 프랑스 궁정은 향락적인 분위기가 지배하기 시작한다. 예술도 장엄한 바로크 양식에서 일변하여 경쾌함과 사랑스러움이 요구되기 시작했다. 즐거워하는 사람들을 연한 색채와 부드러운 터치로 그린 이 그림은 그런 시대를 상징하는 듯한 작품이다. 그리고 프랑스의 왕립 아카데미가 이 작품을 「아연화(雅宴画. 페트 갈랑트Fete Galante)」로 지칭함으로써, 우아하게 차려입은 남녀가 한가로운 풍경 속에서 즐거운 한때를 보내는 모습을 그린 종류의 작품을 그렇게 부르게 되었다.

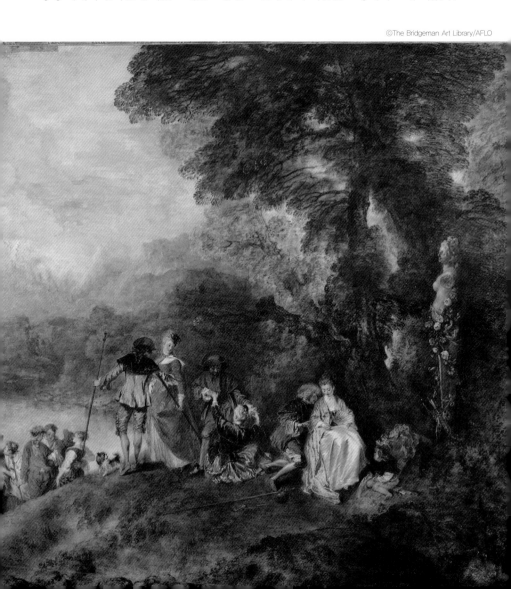

③ 큐피드들

비너스의 동반자인 큐피드들도 사랑스러운 모습으로 순례자들을 축복하듯이 하늘을 날고 있다.

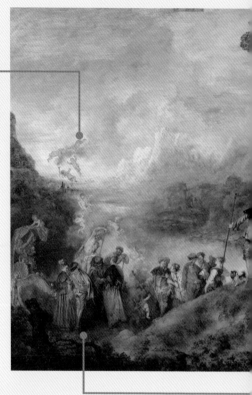

① 비너스 조각상

장미 덩굴이 휘감긴 비너스 조각상은 이 섬이 사랑과 미의 여신인 비너스의 영역임을 나타낸다.

화가 소개 〉〉 # 앙투안 와토
1684~1721년

로코코 회화의 창시자이자 최고의 대표 격인 와토는 프랑스 서북부의 발랑시엔 출신. 고향의 화가 밑에서 그림을 공부한 뒤 17세 때 파리로 진출한다. 극장 장식가나 장식화의 제자로 들어가 무대 미술과 복식 디자인 일에 종사하면서 궁정에서 활약하기 위한 소양을 익혔다. 《키테라 섬의 순례》는 당시의 프랑스 미술계를 이끌던 아카데미에서 호평받아 와토를 인기 작가의 반열에 오르게 한 기념비적인 작품. 이 작품으로 확립한 섬세하고 우아한 작풍이 귀족들의 사랑을 받아 로코코 회화의 방향성을 수립하게 되었다. 성공은 거머쥐었으나 바쁘기 그지없던 생활이 독이 되었는지 폐병을 앓았고, 불과 37세의 나이에 요절했다.

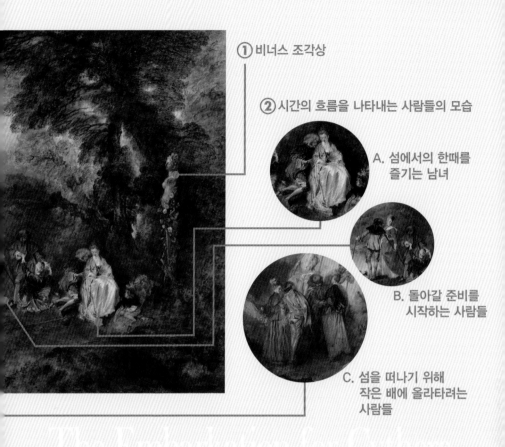

① 비너스 조각상

② 시간의 흐름을 나타내는 사람들의 모습

A. 섬에서의 한때를 즐기는 남녀

B. 돌아갈 준비를 시작하는 사람들

C. 섬을 떠나기 위해 작은 배에 올라타려는 사람들

로코코 회화의 또 다른 작품!

부드러운 색채와 여체의 완만한 선이 조화되어 우아한 아름다움과 관능적인 매력을 내뿜고 있는 나부상. 소녀를 둘러싼 호화로운 세간에서 18세기의 유행을 짐작할 수 있다. 왼쪽 아래의 바닥에는 이국풍의 향로가 그려져 있는데, 당시에는 이런 동방의 공예품이 인기가 높아서 수집하는 귀족도 많았다. 이 그림의 화가인 부셰는 이렇게 달콤하고 관능적인 작품으로 인기를 끌었으며, 루이 15세의 애첩인 퐁파두르 부인의 총애를 받았다.

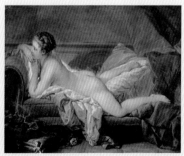

©Interfoto/AFLO

《쉬고 있는 소녀(오머피 양)》 프랑수아 부셰

1752년, 유채, 캔버스, 59 X 73cm, 뮌헨, 알테 피나코텍

궁정화가가 그려서
스캔들을 일으킨 나부상

옷을 벗은
마하

프란시스코 데 고야

1795~1800년경
유채 캔버스 97 X 190cm
마드리드, 프라도 미술관

근대 회화의 문을 두드린
생생한 누드

　18세기의 스페인에서 궁정화가로 활약하던 고야는 《옷을 벗은 마하》를 그려서 큰 도전을 감행했다. 제목의 「마하」란 스페인어로 「매력적인 여자」라는 뜻으로, 특정한 여성의 이름은 아니다.

　즉 이것은 일반 서민 여성의 누드를 그린 작품이다. 주문자는 고야의 후원자이자 스페인의 재상이던 마누엘 고도이로 알려져 있으나, 모델이 누구인지에 대해서는 아직도 의견이 분분하다.

　오늘날에는 누드가 예술로 받아들여지지만, 고야가 살았던 18세기의 스페인에서는 전혀 사정이 달랐다. 가톨릭교회의 영향력이 절대적이던 당시에는 엄격한 성도덕이 요구되었다. 예술에서도 여성의 누드를 그릴 수 있는 것은 신화의 여신이나 이브처럼 성서의 등장인물로 한정된다. 그리스도교 사회에서는 그런 암묵적인 규칙이 몇 백 년 전부터 이어져 왔던 것이다.

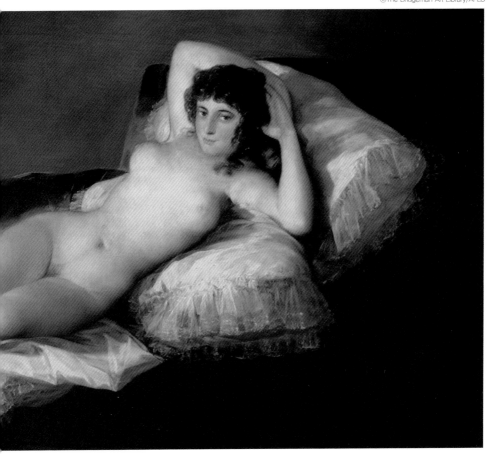

　일반 여성의 나체를 그려서 그 터부를 깬 이 작품은 당연히 대형 스캔들을 일으켰고, 고야는 이단 심문을 받는 지경에 이르렀다. 궁정화가로서 인정받아온 고야의 화가로서 의 생명이 위기에 처했다고 해도 과언이 아니다.

　이것만으로도 충분히 혁신적인 작품이지만, 고야는 한 가지 더 흥미로운 시도를 한 다. 그것이 나중에 제작된 《옷을 입은 마하》다. 동일한 구도, 동일한 모델로 누드와 옷 을 입은 모습을 둘 다 그린다는 것은 당시로서는 아무도 생각지 못한 표현이었다. 게다 가 미묘하게 다르게 그린 부분이 있어서, 보는 사람으로 하여금 두 장의 그림 사이에 흘 러간 시간과 드라마를 상상하게 만드는 효과가 있다. 주제의 자유로운 선택과 장난기 어린 파격. 이 도전작이 종교의 사슬에서 벗어나 근대화로 향하게 한 계기가 되었음은 의심할 여지가 없을 것이다.

① 미묘하게 변화한 얼굴

옷을 입은 마하는 곱게 화장도 되어 있고 상냥한 시선을 이쪽으로 보내고 있다. 한편 옷을 벗은 마하는 보는 사람을 도발하는 듯한 예리한 시선이 인상적이다. 또한 옷을 입은 쪽에 비해 머리 모양도 흐트러진 듯이 보인다.

A.

B.

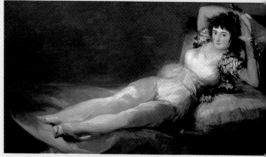

《옷을 입은 마하》

1800~1803년, 유채, 캔버스,
95 X 190cm, 마드리드, 프라도 미술관

ⓒThe Bridgeman Art Library/AFLO

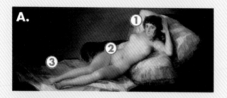

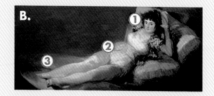

A.

B.

③ 나체와 옷 입은 쪽을 다르게 한 터치

두 그림은 붓 터치가 다르다. 누드를 그릴 때는 피부의 부드러움을 섬세하게 표현하는 매끄러운 터치를 사용했지만, 옷 표면은 약간 재빠른 터치로 그려져 있다.

② 시트의 구김

두 명의 마하는 동일한 포즈를 취하고 있지만 잘 비교해 보면 시트의 구김이 다르다는 것을 발견할 수 있다. 옷을 입은 쪽에서는 거의 주름이 없던 시트가 누드 쪽에서는 엉망으로 구겨져 있는 것이다. 마하의 표정과 어우러져서 옷을 벗은 후에 무슨 일이 있었을지 상상하게 하는 드라마틱한 연출이다.

A.

B.

화가 소개 》》

프란시스코 데 고야

1746~1828년

근대 스페인 회화의 거장. 이탈리아 유학을 거쳐서 왕립 아카데미의 회원이 되었고, 43세에 궁정화가로 임명되었다. 궁정에서는 왕가를 위해 높은 사실성과 선명한 색채, 그리고 유려한 터치를 구사한 아름다운 초상화를 다수 그렸다. 순조롭게 경력을 쌓아 갔으나, 46세 무렵에 귀가 들리지 않게 되는 불행을 겪는다. 이후 궁정화가로서 일하는 한편, 인간의 내면을 후벼 파는 듯한 풍자 작품을 그리게 되었다. 그리고 그것에는 혁명이나 전쟁이 끊이지 않았던 18세기 말부터 19세기 초의 불안정한 사회 정세를 걱정하는 마음이 들어 있었다. 마음속의 어둠을 그려낸 《검은 그림》 연작은 기괴하면서도 참신한 표현으로 20세기 상징주의의 선구적인 작품으로 평가된다.

격동의 19세기, 근대의 명화

프랑스 7월 혁명의 혼돈과 영국 산업 혁명의 상징,
혹은 그 시대를 살았던 사람들의 모습과 생활, 유행.
19세기의 회화는 마치 시대를 비추는 거울처럼
당시의 격동을 현대에 전해준다.

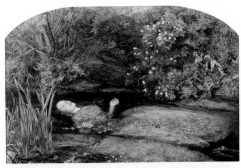

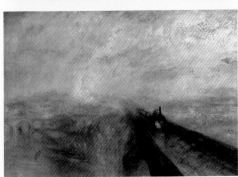

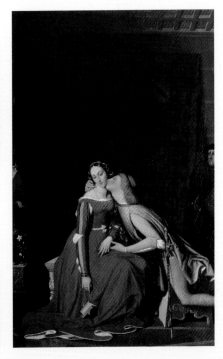

인상파 탄생까지의
인물 관계도

18세기 후반에서 19세기 말에 걸쳐서 일어난 격동적인 사회 변혁과 함께 미술계도 큰 변화를 겪었다. 여기에서는 신고전주의, 낭만주의가 지배하던 프랑스 미술계에서 인상파가 안티 아카데미를 내걸고 논쟁을 불러일으키기까지의 주요 화가와 주변 인물들의 관계를 소개한다.

※ ()『 』「 」 내부는 대표 작품

━━ 사제	━━ 대립 또는 라이벌	━━ 친구, 지인
━━ 영향	━━ 후원자	

사실주의

장 프랑수아 밀레
1814년~1875년

화가. 전통적인 역사화나 신화, 종교화를 그리듯이 농민을 영웅으로 그렸다. 1848년의 2월 혁명 무렵부터 농민을 그림 주제로 삼기 시작했다. 《이삭 줍는 사람들》《만종》

귀스타브 쿠르베
1819년~1877년

화가. 사실주의 화파의 중심적인 존재. 그 당시의 전통적인 살롱에 대해 반항적인 태도를 내비쳐서 물의를 일으켰다. 《오르낭의 매장》《오르낭에서 저녁식사 후》

오노레 도미에
1808년~1879년

화가. 정치를 풍자한 캐리커처나 석판화에서 민중의 일상생활을 취재한 유채화와 수채화로 옮겨갔다. 고흐에게도 영향을 끼쳤다. 《삼등열차》《빨래하는 여인》

신고전주의

요한 요아힘 빙켈만
1717년~1768년

독일인 고고학자, 미술사가. 고대 그리스에서 만인에게 공통된 보편적이고 이상적인 아름다움이 실현되었다고 생각하여, 신고전주의의 기초가 되는 미술론을 주장했다. 『그리스 미술 모방론』

루이 16세
1754년~1793년

프랑스 왕. 재위 중이던 1789년, 프랑스 혁명에 의해 실각하여 처형당했다.

나폴레옹 보나파르트
1769년~1821년

군인, 정치가, 프랑스 공화국 황제. 프랑스 혁명 후의 혼란을 수습하고 군사독재 정권을 수립했다. 다비드를 궁정화가로 지명하여 초상화를 그리게 했다.

자크 루이 다비드
1748년~1825년

화가. 미술 아카데미 주도하에 관립 미술학교를 발족하고 신고전주의의 교육자로 활약했다. 《소크라테스의 죽음》《마라의 죽음》《생 베르나르 고개를 넘는 보나파르트》

도미니크 앵그르
1780년~1867년

화가. 다비드의 애제자로 신고전주의를 계승했다. 살롱을 무대로 들라크루아의 낭만주의와 대립한다. 《파올로와 프란체스카》《터키탕》

피에르 나르시스 게랭
1774년~1833년

화가. 작품은 신고전주의였으나, 그의 공방에서는 제리코나 들라크루아 등의 낭만주의 화가가 다수 배출되었다. 《모르페우스와 이리스》

낭만주의

테오도르 제리코
1791년~1824년

화가. 현실에 기반한 개인주의를 근본에 두고, 주관적이며 감성을 해방한 낭만주의 회화의 선구적인 작품을 남겼다. 《메두사호의 뗏목》

외젠 들라크루아
1798년~1863년

낭만주의의 대표 화가. 앵그르의 신고전주의와 대립하여, 서로 프랑스 회화계를 양분하면서 반세기에 걸쳐 낭만주의를 관철했다. 《민중을 이끄는 자유의 여신》《사르다나팔루스의 죽음》

바티뇰 그룹

프레데릭 바지유
1841년~1870년

화가. 초기 인상파의 중심적 인물. 모네가 그의 걸출한 재능을 알아봐주었지만, 젊은 나이로 전사했다. 《가족 모임》

알프레드 시슬레
1839년~1899년

화가. 르누아르와 한때 깊은 교류를 가졌다. 만년에는 곤궁해졌으나 기법을 바꾸지 않아서, 피사로는 그를 「전형적인 인상파 화가」라고 평가했다. 《홍수가 난 마를리 항의 작은 배》

오귀스트 르누아르
1841년~1919년

화가. 모네와 친해서 공동제작을 하기도 했다. 노년에는 류머티즘으로 고생했지만, 휠체어에서 그림을 계속 그렸다. 《보트 파티에서의 오찬》《발레리나》

클로드 모네
1840년~1926년

화가. 르누아르, 시슬레, 피사로 등과 무명 예술가 협회를 결성하여 제1회 인상파전을 기획, 개최했다. 말년까지 인상파의 기법을 계속 탐구했다. 《수련》 연작, 《파라솔을 든 여인-마담 모네와 그녀의 아들》

카미유 피사로
1830년~1903년

화가. 화가 동료들의 두터운 신뢰를 받았다. 제1회~제8회까지의 인상파전에 빠짐없이 출품했던 유일한 인물. 《이탈리아 거리, 아침, 햇빛》

귀스타브 카유보트
1848년~1894년

화가. 부유한 자산가였기에 제2회~제7회 인상파전에 출품하였고, 개최비도 지원했다. 동료 화가들의 작품을 다수 구입하며 경제적으로 도움을 주었다. 《대패질하는 사람들》

메리 커셋
1845년~1926년

화가. 미국 출신의 여성. 파리에서 드가를 만나 영향을 받았으며, 인상파전에도 참가했다. 어머니와 아이를 주제로 한 여성적 작품을 남겼다. 《파란 안락의자에 앉아 있는 어린 소녀》

에드가 드가
1834년~1917년

화가. 인상파전에 몇 번인가 출품하여 르누아르와 마네 등과 교류했으나, 까다로운 성격 탓에 동료들과 자주 충돌했다. 《스타》《르 펠르티에 가 오페라 극장의 무용 연습실》

후기 인상파

에두아르 마네
1832년~1883년

화가. 모네, 드가와 깊이 교류했고 인상파의 중심적인 존재였으나, 인상파전에는 한 번도 참가하지 않았다. 《올랭피아》《풀밭 위의 점심 식사》

베르트 모리조
1841년~1895년

화가. 마네의 지도를 받았고, 그림의 모델이 되기도 한 여성. 마네의 동생과 결혼했다. 르누아르, 드가 등의 많은 화가와도 교류했다. 《요람》

에밀 베르나르
1868년~1941년

화가. 고갱과 함께 종합주의를 창시했으나 나중에 절연한다. 로트렉, 고흐와는 같은 화실에 드나들던 사이. 《초원의 브르타뉴 여인들》《퐁타방의 메밀 수확》

폴 세잔
1839년~1906년

화가. 제1회 인상파전에 출품. 까다로운 성격으로 화가 동료들과는 점차 멀어지게 되었다. 《커다란 소나무와 생트 빅투아르 산》《사과와 오렌지》

폴 고갱
1848년~1903년

화가. 한때 고흐와 공동생활을 했으나 결별한 후, 타히티 섬으로 건너가 독자적인 화풍을 만들어냈다. 《우리는 어디서 왔는가, 우리는 누구인가, 우리는 어디로 갈 것인가》《아레아레아(기쁨)》

빈센트 반 고흐
1853년~1890년

화가. 뛰어난 재능을 지녔고, 우키요에에 강한 영향을 받았다. 고독했으나 로트렉과는 친하게 지냈다. 《해바라기》《별이 빛나는 밤》《아를의 포룸 광장의 카페테라스》

조르주 쇠라
1859년~1891년

화가. 광학적, 색채적 이론으로부터 점묘 기법을 고안하여, 피사로와 시냐크에게 영향을 끼쳤다. 《그랑드 자트 섬의 일요일 오후》《서커스》

폴 시냐크
1863년~1935년

화가. 쇠라의 점묘 기법을 연구하여 널리 보급한 신인상주의의 중심인물. 고독했던 고흐와도 계속 교류했다. 《빨간 부표, 생 트로페》《펠릭스 페네옹의 초상》

앙리 드 툴루즈 로트렉
1864년~1901년

화가. 남프랑스의 백작가 출신. 물랭 루즈(※역자 주 : Moulin Rouge, 빨간 풍차. 프랑스 파리의 몽마르트르에 있는 유명 댄스홀)를 주제로 한 작품이 많다. 고흐와 같은 화실을 다녔다. 《물랭 루즈에서의 춤》《물랭 루즈 : 라 굴뤼》

정확한 인물 묘사에서 보는 고전의 부활

소크라테스의 죽음

자크 루이 다비드

1787년 유채 캔버스 129.5 X 196.2cm 뉴욕, 메트로폴리탄 미술관

고대 예술로 회귀하여 귀족 취향을 몰아내다

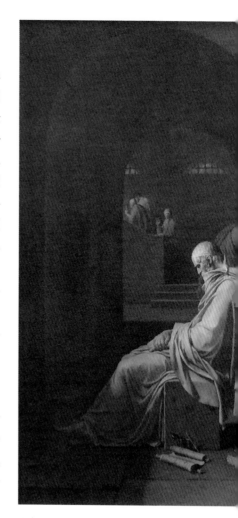

계몽주의가 확산되던 18세기 후반. 프랑스에서는 특권계급에 대한 불만이 쌓여 갔고, 귀족적인 취향에 향락적인 로코코 예술에 대한 반발도 높아져갔다. 한편 1748년의 폼페이와 헤르쿨라네움에서의 고대 유적 발굴을 계기로 고대 양식이 유행하게 되었다. 고대 유적을 테마로 한 판화집이나 고대 그리스 예술의 이론서가 출판되었고, 고대 그리스 · 로마와 과거에 그 부활을 지향했던 르네상스 예술을 이상으로 한 신고전주의가 태동하게 되었다.

이 유행의 발원지인 로마에서 유학한 다비드는 이런 움직임의 선구자적 존재가 된 화가이다. 그중에서도 《소크라테스의 죽음》에는 신고전주의 회화의 특징과 매력이 잘 드러난다.

의복의 세세한 주름 하나하나까지 정확하게 그려진 화면에서 고도의 사실적 묘사 기술이 빛난다. 이상화된 인체 묘사는 그리스 조각을 참고한 것이다. 작품에서 질서와 합리성을 추구했던 신고전주의는 우아미와 향락을 추구했던 로코코와는 정반대로 딱딱하고 도덕적인 주제를 주로 다룬다. 고대 철학자 플라톤의 저서

인『소크라테스의 변론』에서 착안한 이 작품도 그런 사례의 하나다.

그림에 묘사된 것은 「무지의 지」를 설파했던 소크라테스가 부당한 죄목으로 사형을 선고받고, 독이 든 술잔을 스스로 받아 들려고 하는 장면. 슬퍼하는 제자들을 앞에 둔 소크라테스는 죽음을 두려워하지도 않고 마지막까지 자신의 철학을 역설한다. 이 자기 희생적인 모습에는 「개인보다도 국가의 사정을 우선하라」는 메시지가 담겨 있다. 물론 타락한 국정에 대한 비판의 뜻도 있었을 것이다. 정치에 관심을 두고 의원으로 활동하기도 했던 다비드는 당시의 정치적인 사건을 테마로 한 그림도 그렸다.

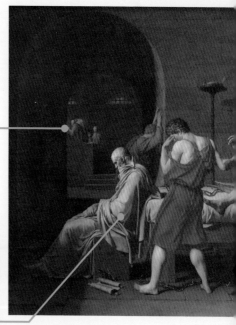

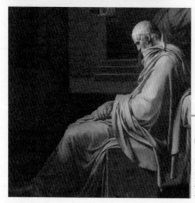

명화
해부

③ 소크라테스의 친척들

화면 안쪽에 그려져 있는 것은 감옥에서 내보내지는 소크라테스의 친척들이다.

④ 명상하는 플라톤

나중에 스승의 연설을 글로 써서 『소크라테스의 변론』으로 완성시키게 되는 제자 플라톤. 우왕좌왕 하는 제자들과는 달리 조용히 명상을 하고 있다.

화가 소개 ≫ 자크 루이 다비드

1748~1825년

18세기 말부터 19세기 초의 프랑스에서 신고전주의를 주도했던 화가. 1775~80년까지 5년간 로마에서 유학했다. 고대의 조각이나 르네상스 거장들의 작품에서 인체의 묘사와 색채 표현을 철저히 공부했다. 뛰어난 기술로 평가받는 반면, 주제에서 언뜻 내비치는 반왕정적인 사상 때문에 경계의 대상이 되기도 했다. 프랑스 혁명이 발발한 후에는 정치 사건을 테마로 한 그림을 그리면서 의원으로도 활동했다. 루이 16세의 처형에 찬성표를 던진 것으로도 알려져 있다. 혁명의 지도자가 실각하자 본인도 체포되어 한동안 세상에 나서지 못했지만, 수년 후 나폴레옹의 수석 화가로 임명되어 다시 활약했다. 나폴레옹이 실각한 후에는 브뤼셀로 망명하여 그곳에서 생을 마쳤다.

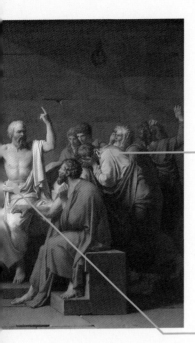

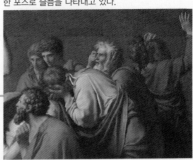

① 소크라테스의 제자들

스승과의 이별을 애석해하는 제자들. 다양한 포즈로 슬픔을 나타내고 있다.

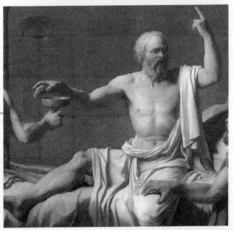

② 독이 든 술잔에 손을 뻗는 소크라테스

유죄 판결을 받아들인 소크라테스는 당당하게 독이 든 술잔에 손을 뻗어 마시려 하고 있다. 인체 묘사나 천의 주름 등에서 다비드의 뛰어난 데생 실력이 느껴진다. 선에 의한 형태의 파악은 르네상스 시대에 특히 중요시되던 기술이었다.

알아두면 좋은 또 다른 작품!

프랑스 혁명기에 혁명을 강하게 지지하던 자코뱅 당에 소속되었던 다비드는 자코뱅 당의 지도자 격인 장 폴 마라의 죽음을 그렸다. 피부병 치료 중에 살해된 마라는 욕조에서 숨을 거뒀다. 잉크나 메모가 놓인 상자에는 친구에게 보내는 다비드의 서명이 적혀있다. 마치 예수 그리스도처럼 죽음을 장엄하게 그린 이 작품은 마라를 혁명의 영웅으로 만들어 민중의 지지를 선동하려는 의도도 있었다.

《마라의 죽음》
1793년, 유채, 캔버스, 165 X 128cm, 브뤼셀, 벨기에 왕립미술관

감미와 긴박으로 가득 찬 비극의 직전

파올로와 프란체스카

도미니크 앵그르

1819년 유채 캔버스 48 X 39cm 앙제(프랑스), 앙제 미술관

양식을 초월한 개성이 그려낸 역사적 불륜 사건

《파올로와 프란체스카》는 13세기에 실제로 일어난 사건을 배경으로 하여 그려진 작품이다. 이탈리아 리미니의 영주 가문에서 태어난 파올로 말라테스타는 형의 아내인 프란체스카를 연모하게 된다. 마침내 마음이 맞은 그들은 사랑에 빠졌고 결국 밀회가 발각되어 두 사람 모두 형에게 살해당하는 비극적인 사건이다.

그리고 동시대의 사람이었던 단테 알리기에리는 저서인 『신곡』에서 이 사건의 당사자들이 업을 짊어진 채 지옥에서 고통받는 모습을 묘사했다. 스캔들이 형태로 남겨져 영원히 전해지는 것은 안 될 일이지만, 이들의 일화는 이런 식으로 후세까지 알려지게 되었다.

이 작품에 그려져 있는 것은 아수라장이 벌어지기 일보 직전의 순간이다. 서로의 마음을 확인한 파올로는 프란체스카를 끌어당겨 입맞춤을 한다. 프란체스카는 망설이듯 고개를 돌리고 있지만, 그 뺨은 상기되었고 입가에는 미소를 띠고 있다. 처음으로 키스를 나누는 두 사람의 배후에는 프란체스카의 남편이 손에 무기를 들고 불륜 상대를 습격할 순간을 기다리고 있다…….

달콤한 분위기이면서도 긴박감 넘치는 이 그림은 신고전주의를 창시한 다비드의 제자, 앵그르의 작품이다. 스승과 마찬가지로 그 역시 훌륭한 데생 실력을 자랑했다. 그것은 이 그림의 의복이나 장식품에도 잘 나타나 있다.

하지만 인체의 묘사에서 사실성을 무시한 부분이 있다. 예를 들어, 키스를 하려고 몸을 뻗은 파올로를 살펴보자. 목이 일직선으로 늘어나 있는 데다가, 상반신을 크게 기울인 자세는 균형을 유지하기 매우 어려워 보인다. 손발도 부자연스럽게 뻗어있어서 마치 연체동물처럼 보인다. 이런 독특한 표현에는 일부러 모티프의 형태를 무너뜨림으로써 새로운 아름다움을 만들어내려는 의도가 숨어 있다. 데포르메(※역자 주 : 데포르마시옹. Deformation. 작가의 주관을 담아서 대상을 의도적으로 왜곡, 변형시켜 묘사하는 것)된 인체 묘사는 화면에 유연한 매력을 만들어내 로맨틱한 주제와 훌륭한 조화를 이룬다.

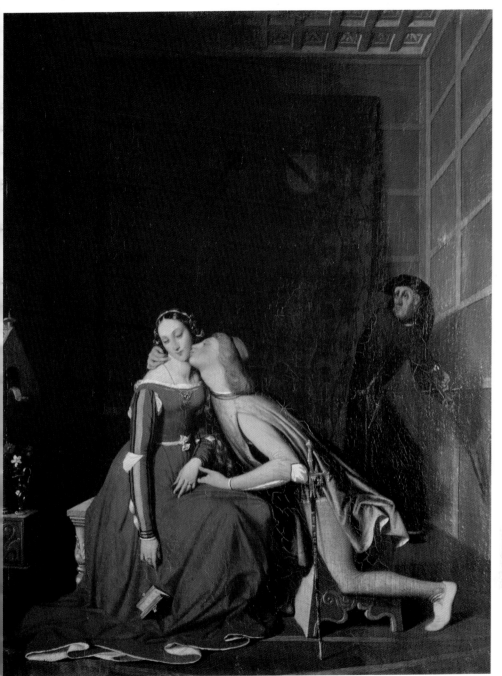

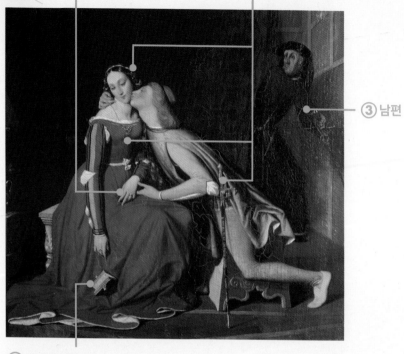

① 약지에서 반지가 빛나는 손

② 질감까지 똑같이 묘사하는 관찰력

③ 남편

④ 바닥에 떨어지기 직전인 책

화가 소개

도미니크 앵그르
1780년~1867년

 앵그르는 다비드의 후계자이며, 스승이 주창한 신고전주의를 완성시킨 화가이다. 장대한 역사화를 그리는 한편 관능적인 창부 그림이나 세밀한 묘사의 초상화도 잘 그렸다. 프랑스 남서부의 몽토방 출신인 앵그르는 툴루즈의 미술학교에서 공부하고 다비드 밑에서도 기량을 닦은 후 이탈리아로 유학을 떠난다. 18년간의 장기 체제 유학에서 라파엘로를 비롯한 르네상스의 거장들로부터 강한 영향을 받았다.

 신고전주의에 머무르지 않은 개성적인 그의 작품은 초반에 비난을 받기도 했으나 점차 인정을 받게 되었고, 훗날 국립미술학교에서 교편을 잡기에 이르렀다. 만년에는 교장까지 맡았고, 상원 의원에도 취임하는 등 절대적인 지위와 명성을 얻었다.

④바닥에 떨어지기 직전인 책

손에서 미끄러져 떨어진 책은 프란체스카가 방심한 틈에 키스당했다는 사실을 말해준다. 파올로와 프란체스카는 왕비와 기사가 금지된 사랑으로 맺어지는 「아더 왕 전설」의 책을 읽다가 서로의 마음을 눈치채게 되었다.

①약지에서 반지가 빛나는 손

기혼자임을 나타내는 반지가 끼워진 왼손. 부정을 범하려는 순간의 신호라도 되는 듯 파올로의 손이 닿아 있다.

②질감마저 똑같이 묘사하는 관찰력

비교 대상이 없을 만큼 뛰어난 앵그르의 데생 실력은 정확한 인체 파악은 물론이고 의복과 보석 장식품을 화면상에서 리얼하게 재현했다. 그의 관찰력은 고령이 되어서도 쇠퇴하지 않아서, 그는 70세를 넘긴 나이에도 대단히 세밀한 초상화를 그려냈다.

③남편

로맨틱한 분위기에 긴장감을 부여하는 것은 프란체스카의 남편이다. 아내에게 속삭이며 접근 중인 친동생을 기습하려는 그 순간이 화면 가장자리에 그려져 있다.

알아두면 좋은 또 다른 작품!

앵그르가 만년에 그린 대작으로, 특기였던 누드화의 집대성 격인 작품. 동그란 화면에 빽빽하게 채워 넣듯이 그려진 것은 터키의 여탕 모습이다. 여성들은 조금 전까지 왼쪽 가장자리에 그려진 욕조에 들어가 있었으나, 지금은 저마다 편한 자세로 쉬고 있다. 실제로 터키를 방문한 적이 없었던 앵그르는 책을 자료로 삼아 이상적인 오리엔탈 세계를 만들어냈고, 그것을 나체 여성과 연결 지어 이 관능적인 대작을 남겼다.

《터키탕》
1859~1863년경, 유채, 패널에 씌운 캔버스,
직경 108cm, 파리, 루브르 미술관

©The Bridgeman Art Library/AFLO

장렬한 7월 혁명을 드라마틱하게 표현

민중을 이끄는 자유의 여신

외젠 들라크루아

1830년 유채 캔버스 259 X 325cm 파리, 루브르 미술관

충격적인 사건을 리얼타임으로 그리다

1830년 7월 28일, 프랑스에서 부르봉 왕조의 마지막 왕인 샤를 10세의 악정에 견디다 못한 시민들이 자유 · 평등 · 박애를 기치로 삼아 무기를 들고 일어났다. 「7월 혁명」의 발발이다. 그리고 3일간에 걸친 전투 끝에, 샤를 10세는 국외로 쫓겨나고 새롭게 오를레앙 공(公) 루이 필리프가 왕위에 오르면서 사태가 수습된다.

화가 들라크루아는 32세 때 실제로 경험했던 이 혁명을 즉시 소재로 채택하여 이 그림《민중을 이끄는 자유의 여신》을 그렸다.

왼손에는 총을, 오른손에는 「자유(청), 평등(백), 박애(적)」를 상징하는 3색기를 잡고 휘날리며 가슴을 크게 풀어헤친 여신이 민중을 자유로 이끌고 있다. 이 「자유의 여신」은 마리안느로 불리며, 프랑스를 의인화한 상징이다.

들라크루아는 이 그림을 보는 사람의 시선이 자연스럽게 여신 쪽을 향하도록 그녀를 정점으로 하는 피라미드형 구도를 사용했다. 또한 명암을 대비시킴으로써 동료의 시체를 넘어서며 자유를 위해 장렬하게 싸웠던 민중의 모습을 힘 있고 드라마틱하게 그려냈다.

여신의 얼굴은 원래 몸이 향한 방향과 똑같이 정면을 보고 있었으나, 시행착오 끝에 옆얼굴로 다시 그려서 시민들 쪽을 향하게 하였다. 이렇게 함으로써 민중을 이끄는 모습을 보다 강하게 표현했다.

또한 인쇄소의 노동자임을 나타내는 작업복이나, 직공이 즐겨 입던 폭 넓은 바지, 이과계 학생의 상징인 베레모 등 당시의 시민들이 입던 복장을 그려 넣어서 이 혁명에 다양한 직업과 신분의 사람들이 참가했다는 것을 표현했다. 실제로 들라크루아는 혁명에 참가한 실존 인물을 모델로 써서 이 그림을 그렸다.

이 작품은 들라크루아가 지닌 저널리즘 정신이 발휘된 때문인지, 7월 혁명이 일어난 바로 그 해인 1830년에 그려졌다. 하지만 이 그림을 출품했던 살롱에서는 당시 유행하던 품격 있는 회화와는 전혀 다른 분위기였기 때문에 혹평을 받았다. 그중에서도 미술

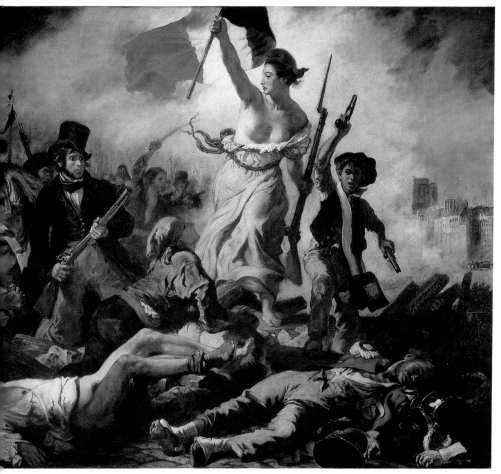

아카데미에 군림하며 신고전주의를 내세우던 도미니크 앵그르는 철저히 부정적인 평가
를 내렸다.

하지만 이듬해 프랑스 정부가 새롭게 들어서면서 이 작품을 구입했고, 새 국왕 루이
필리프는 혁명 정신을 잊지 않도록 이것을 왕궁에 걸었다. 그러나 너무나 정치적이라는
이유로 창고에 처박히는 신세가 되었고, 이 그림이 다시 햇빛을 보게 된 것은 1874년이
되어서였다.

명화 해부

④ 실크햇을 쓴 남자

실크햇을 쓰고 양손으로 총을 잡은 남자는 화가 들라크루아 자신이라고 알려져 있다.

⑤ 적백청의 3색

여신이 오른손에 든 깃발, 앞쪽에 쓰러진 사람이나 여신의 발치에 있는 사람의 옷 등, 「자유 · 평등 · 박애」를 나타내는 「적백청」의 3가지 색이 여러 군데에서 사용되었다.

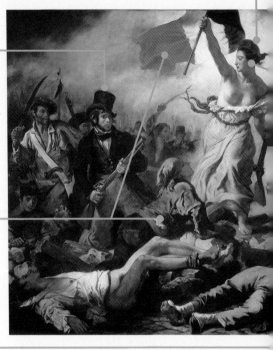

화가 소개 ≫ 외젠 들라크루아
1798~1863년

들라크루아는 프랑스 파리 교외의 외교관 집에서 태어났으나, 생물학적 친부는 빈 회의에 프랑스 대표로 출석했던 재상, 탈레랑이라는 설이 있다. 신고전주의 화가인 게랭의 아틀리에에서 공부하며 실력을 쌓았고 《단테의 작은 배》로 살롱에 입선하지만, 당시 실제로 일어난 사건을 다룬 《키오스 섬의 학살》은 찬반양론에 휘말렸다. 《민중을 이끄는 자유의 여신》으로 「7월 혁명」이라는 사회적 사건을 다룬 것 이외에도, 모로코 여행 시의 데생을 기초로 그린 《알제리의 여인들》을 통해 이국 정취의 그림을 발표했다. 선명한 색채와 드라마틱한 구도로 그려진 이 작품은 낭만주의의 시초가 되었고, 훗날 피카소와 르누아르에게도 큰 영향을 주었다.

① 여신의 모자

고대 그리스 시대에 해방된 노예가 썼다고 전해지는 모자로, 자유의 상징으로서 그려졌다.

② 여신의 옆얼굴

시행착오를 거쳐 옆모습으로 그려진 여신의 얼굴. 데생 단계에서는 오른쪽이나 왼쪽을 향하기도 하고, 하늘을 올려다보거나 고개를 숙이기도 하는 등 다양한 포즈가 검토되었다. 결국 정면으로 그려졌으나, 고대 그리스 시대의 동전에 새겨진 옆얼굴의 양각을 힌트로 하여 고쳐 그려졌다.

③ 총을 든 소년

여신의 오른쪽에 이과계 학생의 상징이었던 베레모를 쓰고 왼손에 잡은 총을 높이 쳐든 소년. 『레 미제라블』에 등장하는 가브로쉬의 모델이 되었다.

알아두면 좋은 또 다른 작품!

반란군 앞에서 죽음을 각오한 아시리아 왕 사르다나팔루스가 「내가 아끼던 모든 것은 내가 죽은 후에 존재해서는 안 된다」고 하면서 가신과 노예들에게 명령하여, 애첩과 애마를 죽이고 재산을 파괴하는 장면. 이국적인 주제를 선택했다. 붉은색 속에서 떠오르는 듯한 여인들의 관능적인 하얀 육체에 선명한 색채를 이용했고, 격렬한 움직임과 다이나믹한 구도로 그렸다. 낭만주의의 진수라고 할 만한 작품이지만, 그 주제나 묘사 방식은 당시의 비평가들로부터 혹독한 비판을 받았다.

©DeAgostini/AFLO

《사르다나팔루스의 죽음》

1827~1828년, 유채, 캔버스, 392 X 496cm, 파리, 루브르 미술관

「속도」를 표현한 사상 최초의
풍경화

비, 증기 그리고 속도 -그레이트 웨스턴 철도

조지프 말로드 윌리엄 터너

**1844년 유채 캔버스 91 X 122cm
런던, 내셔널 갤러리**

©The Bridgeman Art Library/AFLO

풍경화가가 시도한 스피드 묘사

얼핏 봐서는 무엇이 그려져 있는 것인지 알기 어려운 이 그림을 볼 때, 사람들은 눈을 크게 뜨고 집중해서 이런저런 것들을 찾아내보려고 한다. 그러면 점차 안개 속에서 이쪽을 향해 달려오는 거무스름하고 큼직한 물체를 알아차리게 된다. 석탄을 먹고, 연기를 자욱하게 토해내며, 굉음을 울리면서 대지를 달리는 증기기관차를 말이다.

19세기 초의 영국은 산업혁명에 의해 커다란 전환기를 맞고 있었다. 목화 산업이나 제철업 등이 급속하게 발전하여, 그에 관련된 원료나 제품을 운반하는 데 크게 활약한 증기기관차의 발명은 그야말로 근대화의 상징이었다고 할 수 있다.

이 작품에 그려져 있는 것은 1833년에 설립된 그레이트 웨스턴 철도. 이쪽으로 이어져 있는 다리는 1839년에 새로 만들어진 메이든헤드 다리다.

기차도 다리도 모두 새로운 힘으로 충만하다. 터너는 그것을 강조하기라도 하듯 화면 속에 작은 배나 들토끼, 고대의 석조 다리 등의 대비물을 뿌려 놓았다. 하지만 이 그림

에서 무엇보다도 주목해야 할 포인트는 교묘한 빛과 빗줄기, 대기의 표현에 의해 생겨난 질주감이다.

　이 작품과 관련해 다음과 같은 에피소드가 전해진다. 어느 날, 런던행 기관차에 타고 있던 여성이 합석한 노신사로부터 「창문을 열어도 될까요?」라는 질문을 받았다. 그날은 악천후로 폭우가 쏟아지고 있었지만, 여성은 「그러세요」 하고 승낙했다. 노신사는 창문을 열더니 9분 동안 가만히 바깥을 바라보다가, 몸을 바깥으로 내밀어 휘몰아치는 비와 바람을 온몸에 맞았다고 한다. 그 노신사가 바로 터너였으며, 이 그림을 그리기 위한 「체험」의 시간을 가졌던 것이다. 시점은 기차 내부에서 바깥으로 옮겨졌으나, 이 작품은 터너 자신이 피부로 느낀 비나 속도감을 훌륭하게 재현하고 있다. 이것은 회화 역사상 최초로 「속도」를 그린 작품으로서, 풍경화의 역사에 새로운 지평을 열었다.

④ 석조 다리

묵묵히 그 자리에 서 있는 고대 양식의 석조 다리는
새로운 메이든헤드 다리와 짝을 이루어, 옛것과 새것
그리고 정(靜)과 동(動)의 대비로 표현되어 있다.

⑤ 작은 배

템즈 강을 건너고 있는 작은 배가 작게 그려져
있다. 아직 기관차가 없었던 과거에는 강을 건
너기 위해서 작은 배를 이용했는데 이 부분에
서도 옛것과 새것의 대비를 찾을 수 있다.

화가 소개 》》

조지프 말로드 윌리엄 터너
1775~1851년

영국 런던에서 태어난 터너는 14살 때 풍경 화가인 토머스 스토서드(Thomas
Stothard)의 제자로 들어가 수채화를 배운 뒤, 로열 아카데미 부속 미술학교에 입학했
다. 10~20대 시절에는 다양한 장소를 찾아가서 풍경을 스케치한 뒤 수채화로 완성하
며 풍경 화가로서 활약했다.

40대가 된 이후에 두 차례의 이탈리아 여행을 통해 그의 화풍은 베네치아의 밝은 색
채에 강하게 영향을 받고, 그때까지의 사실적인 묘사는 추상적인 터치로 변모해갔다.
터너는 일생에 걸쳐 방대한 수의 작품과 스케치를 남겼으며, 그것들은 「한 장소에 모아
서 전시할 것」이라는 조건하에 모두 국가에 기증되었다.

①증기

기관차가 뿜어내는 연기와 비가 뒤섞여서, 앞이 보이지 않을 정도로 하얀 안개가 펼쳐지고 있다. 쌓인 자국이 보일 정도로 넉넉히 사용된 물감과 거친 필치 덕분에 현장감이 고스란히 전해진다.

②비

오른쪽에서 왼쪽으로 퍼붓는 빗줄기가 하얀 선으로 묘사되어, 얼마나 강하게 내리는지 쉽게 느낄 수 있다. 「비」를 표현한 그림이라면 일본에서는 우타가와 히로시게의 《오하시 아타케의 소나기》(1857년)가 유명하지만, 터너의 묘사도 대단히 교묘하고 참신한 시도였다.

우타가와 히로시게
《명소 에도백경 :
오하시 아타케의 소나기》

1857년, 도쿄,
국립국회도서관

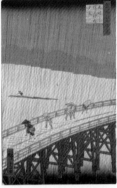

③들토끼

기관차에 치일세라 도망치는 들토끼. 인간에 의한 문명의 힘이 자연을 정복하는 모습을 나타내고 있다.

알아두면 좋은 **또 다른 작품!**

터너의 좋은 친구이자 라이벌이기도 했던 화가 데이비드 윌키 경은 배 여행 도중에 선상에서 사망하여 수장(水葬)되었다. 그 친구의 죽음을 애도하며 그린 것이 《평화수장》이다. 터너는 이때의 상황을 직접 본 것은 아니어서, 화가 동료가 데생해둔 것을 기초로 하여 그렸다고 한다. 달빛에 은은히 비치는 배는 검은 연기를 뿜으면서 부자연스러울 정도로 검게 그려졌는데, 이것은 친구에 대한 깊은 애도를 나타낸 것이다.

《평화수장》

1842년, 유채, 캔버스, 87 X 87cm, 런던 내셔널 갤러리

©Artothek/AFLO

격차 사회의 현실과 농민에 대한 존경을 그리다

이삭 줍는 사람들

장 프랑수아 밀레

1857년 유채 캔버스 84 X 111cm 파리, 오르세 미술관

농민 화가가 그린 노동의 아름다움

3명의 여성이 허리를 굽히고 묵묵히 이삭을 주워 모으고 있다. 밝은 화면 때문에 언뜻 푸근하고 목가적인 분위기마저 느껴지지만, 여기에 그려져 있는 것은 근대화가 진행되던 19세기 당시, 농민들 사이에서도 번져 나가던 격차의 현실이다.

그림의 계절은 초여름, 무대는 보리를 베어 수확하느라 한창 바쁜 농촌. 사람들은 보리를 베어 모은 뒤 그것을 차례차례 단으로 묶고 있다. 그러나 이런 작업을 하다보면 몇 개의 이삭은 떨어지기 마련이다. 그녀들은 그것을 나중에 하나하나 정성스럽게 줍는 것이다.

더군다나 그녀들은 자신의 농작물을 수확하고 있는 것이 아니라, 타인의 밭에 남겨진 이삭을 주워 모으고 있는 것이다. 자신들이 먹고 살아가기 위해서 쉴 새 없이 이어지는 끝없는 노동이며, 이 떨어진 이삭줍기는 최하층 농민들에게 허락된 권리이기도 했다.

허리를 구부리면서 하는 작업은 상상 이상으로 가혹한 일이다. 뒤편에는 수확한 곡물을 짐마차에 쌓고 있는 소작인들이 그려져 있다. 그리고 화면 오른쪽에는 풍작을 기뻐하며 작업 중인 소작인들을, 말에 탄 채 감시하고 있는 토지 소유자의 모습이 있다. 이것이야말로 격차 사회의 축소판이다. 그런데 작품에서 그런 비장감이 느껴지지 않는 것은 어째서일까.

사실은 밀레 역시 19세에 회화 공부를 시작하기 전까지는 농사일을 했다. 고단한 생활을 직접 경험해보았기에 빈곤하지만 자연 속에서 강하게 살아가는 농민들에게 초점을 맞추어 자신의 그림 소재로 삼았던 것이다. 다시 말해서 《이삭 줍는 사람들》은 농민

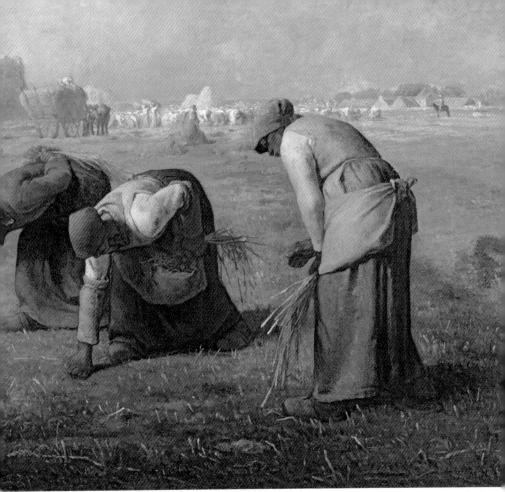

에 대한 밀레의 존경심이 담긴 작품이다.

이 그림에서 밀레가 그린 농촌은 파리에서 남동쪽으로 60km 정도 떨어진 곳에 위치한 바르비종 마을이다. 1830년쯤부터 많은 화가들이 퐁텐블로의 숲이 펼쳐지는 이곳에 찾아와서 정착했다.

그들은 「바르비종파(派)」로 불렸으며, 근대화가 진행된 도시에서는 느낄 수 없는 자연을 주제로 그림을 그렸다. 밀레 이외에도 루소나 코로 등이 알려져 있고, 1872년에는 100명 이상의 화가들이 살았다고 한다. 이곳은 예술을 낳는 마을이기도 했던 것이다.

③ 수확물

화면 뒤편으로 여러 명의 사람들이 분주하게 수확
작업 중인 광경이 묘사되어 있다. 짐마차에 더 이
상 쌓기 어려울 정도로 한창 곡물을 적재 중이다.
화면 앞쪽에 비해서 밝고 맑은 색조로 그려져 있는
부분이 인상 깊다.

④ 떨어진 이삭줍기

이미 베기가 끝난 밭에서 떨어진 이삭을 주워 모아
약간의 식량을 얻는 작업. 햇볕에 검게 그을린 손이
가난하고 각박한 생활상을 말해주는 듯하다.

화가 소개 〉〉

장 프랑수아 밀레

1814년~1875년

 프랑스 노르망디 지방의 시골 농가에서 소농의 아들로 태어난 밀레. 19세 무렵에 그
림 공부를 시작했고, 장학금을 받아 22세에 파리로 진출한다. 26세 때 살롱에서 처음
으로 입선하지만, 가난한 생활에서 벗어나지 못해 풍속화나 누드화를 그려 생계를 이어
갔던 시기도 있었다. 1849년, 파리에서 콜레라가 유행하자 처자와 함께 교외인 바르비
종 마을로 이주한다. 이곳에서 농민을 그리는 데 전념하면서, 《씨 뿌리는 사람》, 《이삭
줍는 사람들》, 《만종》 등의 대표작을 남겼고, 농민 화가로서의 입지를 확립해갔다. 쉴
틈 없는 농사일의 각박함 속에서도 따뜻한 인간미를 찾아내 그렸던 친숙한 화가다.

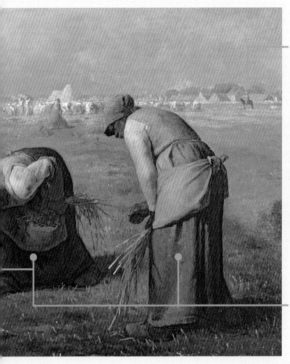

① 지배계급

말을 타고 밭을 둘러보는 지주 같은 인물. 사람들이 작업하는 모습을 살피러 왔을 것이다. 19세기에는 한 명의 대지주가 광대한 농지를 소유하고, 그곳에 농민들을 고용했다. 이 작품에서도 지주의 소유인 듯한 농원이 끝없이 펼쳐져 있다.

② 3명의 여성

구약성서의 「룻기(記)」에서는 토지의 소유자 보아스와 이삭을 주워서 시어머니인 나오미를 부양하는 룻이 등장한다. 3명의 여성은 룻기의 등장인물을 연상시킨다. 경건한 그리스도교 신자였던 밀레는 농민이 일하는 모습을 숭고한 것으로서 그렸다.

알아두면 좋은 또 다른 작품!

해가 저물 무렵, 교회의 종소리에 맞추어 기도를 올리는 농민 부부. 오늘 하루를 신에게 감사하고, 조상에게도 감사의 기도를 드리는 것일까. 명암의 콘트라스트 때문에 두 사람의 표정은 알아볼 수 없지만, 《이삭 줍는 사람들》과 마찬가지로 그 모습은 숭고한 분위기를 풍긴다. 일부 부유층으로부터 빈곤에 대한 저항을 부르는 위험한 그림이라고 비판받기도 했지만, 신앙의 존귀함을 느끼게 하는 이 작품은 많은 사람들의 마음을 사로잡아 인기를 모았다.

《만종》
1857~1859년경, 유채, 캔버스, 56 X 66cm,
파리 오르세 미술관

©The Bridgeman Art Library/AFLO

살로메를 「마성의 여인」으로 그린 참신함

환영(幻影)

귀스타브 모로

1876년 수채 종이 105 X 72cm 파리, 루브르 미술관

모로가 세상에 내보낸 팜 파탈, 살로메

　가장 먼저 눈에 들어오는 것은 괴이하게도 공중에 떠 있는 남자의 머리. 그것을 손가락으로 가리키며 공포에 질려있는 요염한 여인. 이 그림 속에서 대체 무슨 일이 일어나고 있는 것인가?

　여기 그려진 것은 신약성서의 한 장면이다. 남자의 머리는 세례 요한의 것이다. 그는 유대의 왕 헤롯이 형의 아내인 헤로디아와 결혼한 것을 비판하여 투옥된다. 그러나 헤롯은 민중들에게 인기가 높았던 요한을 쉽사리 죽일 수는 없었다.

　그러던 어느 날, 헤로디아의 딸인 살로메가 멋진 춤을 추었고, 헤롯은 그 대가로 보상을 약속한다. 난처해진 살로메가 어머니에게 의견을 구하자, 자신을 비난한 요한을 용서할 수 없었던 헤로디아는 좋은 기회라고 생각하여, 「요한의 머리를 갖고 싶다고 말해라」라고 딸에게 지시한다. 그리하여 헤롯은 내키지 않았지만 병사에게 명령하여 요한의 목을 베고, 머리를 쟁반에 얹어서 살로메에게 내주었던 것이다.

　이 장면을 주제로 삼은 그림은 수많은 화가들에 의해 그려져 왔으나, 그 대부분은 요한의 머리가 올려진 쟁반을 든 살로메의 모습으로 그려졌다. 이것만으로도 충분히 쇼킹한 장면이지만, 그중에서도 모로의 구도는 그야말로 참신한 것이었다. 게다가 이전까지 살로메는 「모친에게 부추김당한 소녀」라는 순진무구한 이미지였지만, 모로는 남성을 유혹하여 파멸시키는 마성의 여인 「팜 파탈(FemmeFatale)」로서 그렸다.

　그리고 이 작품에 영향을 받은 작가 오스카 와일드가 19세기 말에 희곡 「살로메」를 발표한다. 그 내용은 살로메가 세례 요한에게 연심을 품고 있었다는 참신한 설정이었다.

　이때 책의 삽화를 담당했던 비어즐리의 그림(101페이지)까지 가세하여 팜 파탈이라는 살로메의 새로운 이미지가 정착되었으며, 19세기 말부터 20세기 초에 걸쳐서 팜 파탈의 붐이 일었다. 이것만 보더라도 모로가 후세에 끼친 영향은 헤아릴 수 없을 정도다.

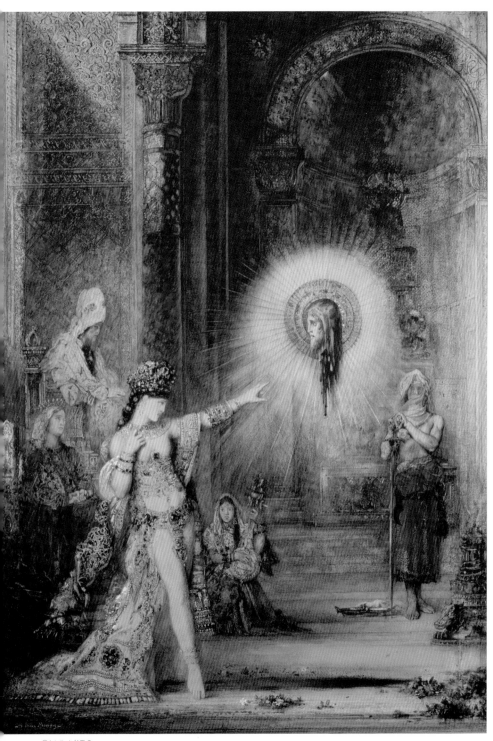

명화
해부

① 요한의 머리

예수 그리스도에게 세례를 주었던 성인, 세례 요한. 참수당한 머리가 쟁반에 담긴 모습으로 그려진 것이 일반적이지만, 모로의 요한은 무시무시한 모습으로 허공에 떠 있다. 잘린 목에서는 아직 선혈이 떨어지고 있어서, 바닥에 검붉은 피 웅덩이가 퍼져나가고 있다. 시선은 살로메를 응시하며 금방이라도 뭔가 말을 할 것 같다.

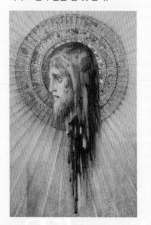

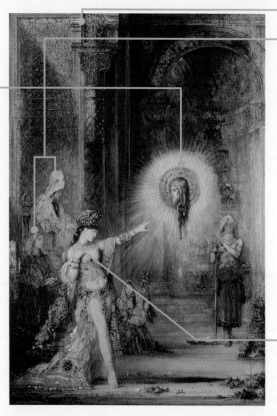

The Apparition

화가 소개 〉〉 **귀스타브 모로**
1826~1898년

모로는 건축가인 아버지와 음악가인 어머니 사이에서 태어나 파리의 유복한 가정에서 자랐다. 「나는 손에 잡히는 것도, 눈에 보이는 것도 믿지 않는다. 나는 눈에 보이지 않는, 오로지 느끼는 것만 믿는다」라는 말을 남긴 그는 개성적인 해석에 의해 창조된 신비로운 환상 세계를 그려냈기에 상징주의의 선구자로 불린다. 만년에는 국립 미술학교의 교사로 일하면서, 학생들의 개성을 존중하여 자유롭게 그리는 것의 중요함을 가르쳤다. 그의 제자 중에는 야수파를 대표하는 마티스나 루오 등의 화가들도 포함되어 있었다. 모로는 살아있을 때부터 자신의 작품을 모아서 공개하기 위해 자택 겸 아틀리에를 미술관으로 만드는 계획을 추진했다. 사망하고 5년이 지난 뒤에 세계 최초의 개인 미술관인 「귀스타브 모로 미술관」이 탄생했다.

③ 헤롯과 헤로디아

살로메의 뒤쪽에 그려진 왕과 왕비. 본래 이야기의 중심은 이 두 사람과 요한이지만, 이 작품에서의 주인공은 어디까지나 살로메이며, 두 사람은 조연으로 그려져 있다. 살로메는 요한의 출현에 경악하고 있지만, 이 두 사람은 전혀 알아채지 못하고 있는 듯하다.

② 세밀 묘사

모로 작품의 특징이기도 한 치밀한 장식 묘사. 같은 주제로 그려진 다른 작품에서도 치밀한 아라베스크 문양의 장식이 그려져 있다.

오브리 비어즐리
《클라이맥스》

1894년,
오스카 와일드 『살로메』 삽화

사랑하는 요한의 잘린 머리에 키스하려는 살로메. 흑백의 콘스라스트만으로 참신한 세계관이 표현되어 있다.

©The Bridgeman Art Library/AFLO

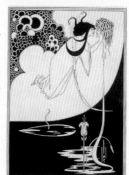

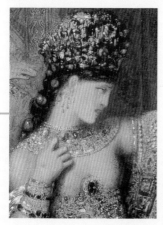

④ 살로메

반짝거리는 보석이 박힌 얇은 옷을 걸친 살로메. 오리엔탈 분위기의 검은 머리카락이 요염함을 더욱 두드러지게 한다.

알아두면 좋은 또 다른 작품!

위엄 있는 모습으로 왕좌에 앉아 있는 그리스 · 로마 신화의 최고신 제우스. 그리고 그 무릎 위에 쓰러져 있는 것은 제우스의 아이를 임신한 인간의 딸 세멜레. 언제나 인간의 모습으로 변신하여 찾아오는 제우스에게 「진짜 본 모습을 보여주세요」라고 간청한 세멜레는 본래의 모습을 나타낸 제우스의 위광(번개)으로 인해 불타버린다. 모로가 만년에 그린 작품이지만, 치밀함과 독창성, 색채 표현 등, 최고의 걸작으로 부르기에 부족함 없는 대작이다.

《제우스와 세멜레》
1895년, 유채, 캔버스, 213 X 118cm,
파리, 귀스타브 모로 미술관

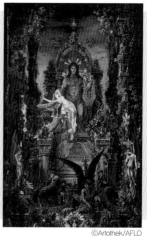

©Artothek/AFLO

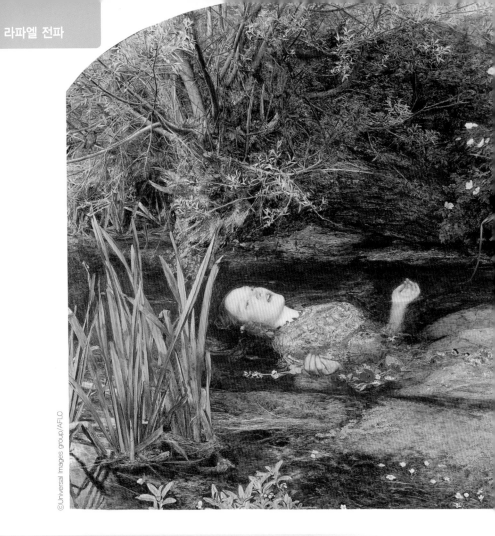

죽어가는 광기의 미녀를 모티프로

오필리아

존 에버렛 밀레이

1851~1852년 유채 캔버스 76 X 112cm 런던, 테이트 갤러리

신동 밀레이에 의한 치밀 묘사의 환상 세계

셰익스피어가 쓴 희곡 「햄릿」에 등장하는 비극의 여주인공, 「오필리아」. 부친을 죽인

작은 아버지에게 복수를 다짐하는 왕자 햄릿은 복수의 기회를 잡기 위해서 미친 것으로 가장하고, 연인이었던 오필리아에게도 차가운 태도를 취하며 함부로 대한다. 게다가 햄릿은 실수로 그녀의 부친을 죽이고 만다.

오필리아는 연이어 닥친 슬픔에 제정신을 잃고 광기에 빠졌다. 누구의 말도 듣지 않고, 의미를 알 수 없는 노래를 중얼거리거나, 꽃을 안고 궁정을 배회하는 등 제정신이 아닌 모습을 보이다가 결국 꽃잎을 따던 중 실수로 강에 빠져 죽고 만다.

광기의 여인— 하지만 그녀의 최후는 너무나 아름다웠기에 많은 화가들의 창작욕을 불러일으켰다. 그 중에서도 밀레이가 그린 이 그림은 오필리아를 주제로 한 작품들의 대표작이라고 할 수 있다.

밀레이는 1848년에 로세티, 헌트 등과 함께 라파엘 전파(前派) 형제단을 결성했다. 이것은 르네상스의 거장인 라파엘로를 미의 기준으로 삼았던 당시의 아카데미즘에 불만을 품은 화가들이 라파엘로 이전의 이탈리아 미술로 돌아가자고 주창한 예술운동이었다.

이들은 신화와 문학을 주제로 삼고, 사실적인 세밀 묘사와 선명한 색채가 특징이다. 밀레이도 이 작품을 그리면서 배경과 인물 등의 모든 부분에 모델을 사용하여, 뛰어난 관찰력과 경탄할만한 세밀 묘사로 있는 그대로의 세계를 표현했다.

이 그림의 모델이 된 것은 엘리자베스 시달이라는 여성으로, 모자 가게에서 일하던 그녀는 라파엘 전파 화가들의 부탁을 받고 틈틈이 그림의 모델이 되었다. 나중에 로세티와 결혼하지만 남편의 바람기 때문에 매일같이 상처를 받았고, 아기를 사산한 슬픔으로 인해 32세의 젊은 나이에 스스로 목숨을 끊었다. 마치 오필리아와도 같은 애잔한 최후가 아닐 수 없다.

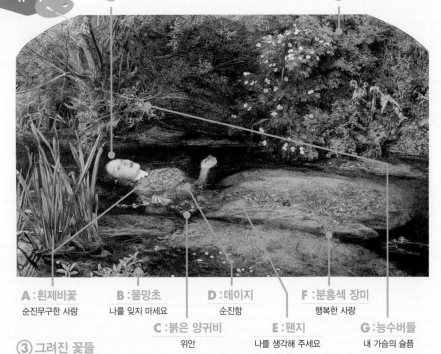

① 엘리자베스 시달　　　　　② 세밀 묘사

A : 흰제비꽃
순진무구한 사랑

B : 물망초
나를 잊지 마세요

D : 데이지
순진함

F : 분홍색 장미
행복한 사랑

C : 붉은 양귀비
위안

E : 팬지
나를 생각해 주세요

G : 능수버들
내 가슴의 슬픔

③ 그려진 꽃들

화환을 만들어 강가의 버드나무에 걸려고
하다가, 발이 미끄러져 강에 빠지고 만 오필
리아. 신중하게 그려진 꽃 하나하나에도 의
미가 담겨 있다.

화가 소개 ≫ 존 에버렛 밀레이
1829~1896년

　영국 남부의 사우샘프턴 출신. 어렸을 때부터 예술적 재능이 풍부했던 밀레이는 사상
최연소인 11세로 로열 아카데미 부속 미술학교에 입학했다. 그 후 라파엘 전파 형제단
을 결성한다. 《오필리아》는 아카데미에 반발하는 작품임에도 불구하고, 1852년의 아카
데미 주최전에서 높은 평가를 받았다. 밀레이는 이것을 계기로 아카데미의 준회원이 되
었고, 라파엘 전파에서 탈퇴한다. 그 후에도 초상화나 풍경화 등 폭넓은 작품 활동을 지
속했고, 67세에 로열 아카데미의 회장이 된다. 같은 해 런던에서 타계했다. 영국의 대
중으로부터 압도적인 지지와 찬사를 한 몸에 받은 화가였다.

① 엘리자베스 시달

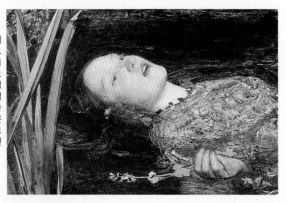

라파엘 전파 화가들의 아이돌 같은 존재였던 엘리자베스. 이 그림에서는 빌로도(벨벳)로 만든 묵직한 드레스를 입고 미지근한 물이 채워진 욕조에 누워서 모델 역할을 했다. 도중에 물을 데우던 램프가 꺼져서 냉탕이 되었지만, 내성적인 그녀는 아무 말도 하지 않고 참았다가 감기에 걸렸다고 한다. 이 문제 때문에 말레이가 그녀의 아버지로부터 치료비와 위자료를 청구받았다는 일화가 전해진다.

② 세밀 묘사

「눈에 보이는 모든 것을 충실히 옮겨 그린다」는 것이 라파엘 전파가 내세우는 방침이었다. 밀레이는 이 작품을 그릴 때, 영국의 어느 시골에서 몇 달에 걸쳐 이 풍경을 꾸준히 스케치했다. 나뭇잎 한 장까지 제대로 그려 넣은 세밀함에서 밀레이의 뛰어난 기량을 느낄 수 있다.

「라파엘 전파」의 또 다른 작품!

로마 신화의 여신 프로세르피나(※역자 주 : 그리스 신화의 페르세포네)를 그린 작품. 저승의 왕 플루토에게 끌려가서 강제로 아내가 되는 비극의 주인공이다. 규칙을 어기고 저승의 석류를 먹어버린 그녀는 1년의 1/3은 지상에서, 나머지는 저승에서 보내지게 되었다. 이 그림의 모델은 화가가 사랑했던 여성 제인 모리스지만, 이미 결혼한 상태였기에 화가에게는 프로세르피나 상황과 그녀의 모습이 중첩되었던 것인지도 모른다.

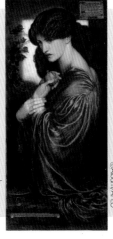

《프로세르피나》 단테 가브리엘 로세티

1874년, 유채, 캔버스, 125 X 61cm, 런던, 테이트 갤러리

반아카데미즘 정신을 상징하는 생생한 여성 누드화

풀밭 위의 점심 식사

에두아르 마네

1863년 유채 캔버스 208 X 264cm 파리, 오르세 미술관

폐쇄적인 화단에 대한 마네의 위대한 도전

1863년, 낭만주의의 거장 들라크루아가 65세의 생애에 막을 내렸다. 그는 인상파의 선구자로 불리며 마네가 존경해 마지않던 위대한 화가였다. 그리고 같은 해, 근대 미술사에 있어서 엄청난 사건이 일어난다. 미술계의 최고 권위였던 살롱에서 3,000점에 가까운 낙선작이 나온 것이다.

살롱은 17세기 중반에 프랑스 왕립 아카데미 주최로 시작되었는데, 19세기 중반 무렵에는 새로운 시대를 열어가려는 젊은 재능을 배제하는 권위주의의 화신이 되어 있었고, 이 때문에 젊은 화가들 사이에서는 불만이 쌓여갔다. 그래서 그들의 뜻을 받아들인 당시의 프랑스 황제 나폴레옹 3세는 낙선 작품의 전시를 지지했다. 그 덕분에 실제로 낙선자 전람회가 개최되었다.

그중에는 31세였던 마네의 《풀밭 위의 점심 식사》도 포함되어 있었다. 낙선전에 출품했을 때는 《목욕》이라는 제목이었으나, 살롱에 대한 반발심 때문에 4년 후에 열린 개인전의 카탈로그에는 《풀밭 위의 점심 식사》로 제목을 바꿨다고 한다.

이 작품은 후세에 「근대 회화의 선구작」으로 칭송되지만, 발표 당시에는 「타락한 작품이다」, 「치졸하고 뻔뻔하다」 등, 기자들뿐만 아니라 수많은 일반 입장객들로부터도 비판이 쏟아졌다. 두 명의 남자와 목욕을 하는 속옷 차림의 여인, 그 앞쪽에는 전라의 여인이 있다. 이 구도 자체가 너무나 불건전하다는 것이 이유였다.

당시에는 여성의 누드화라면 곧, 미의 여신을 주제로 한 것이었기 때문이다. 그런 상식에 비해 마네가 그린 것은 그야말로 창부. 장엄한 테마가 아니라, 그저 "생생한" 사람들의 모습을 그리고자 했던 마네의 작품은 특히 상류 계급의 사람들에게는 좀처럼 이해할 수 없는 것이었다.

한편 미술 아카데미가 제창하는 고전 지상주의는 이미 유명무실한 것이 되어 있었다. 즉, 프랑스 미술계는 변혁의 시기를 맞이하고 있었던 것이다.《풀밭 위의 점심 식사》는 마네에 의한 위대한 도전임과 동시에 새로운 예술의 태동이기도 했다.

③ 밋밋한 표현

마네가 그린 누드 여성의 큰 특징은 평면적이고 음영이 적은 신체의 표현이다. 이전까지의 여성은 사실을 기초로 하여 육감적인 입체감을 주며 그리는 것이 보통이었다. 이 여성은 마네의 다른 작품 《올랭피아》에서도 모델이 된 창부이다. 당시 사실주의 풍경화의 대가인 쿠르베가 《올랭피아》를 가리켜 「트럼프에서 빠져나온 스페이드 여왕 같다」고 비꼬았을 정도로 입체감이 희박하다.

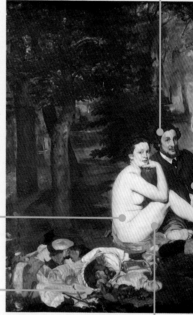

④ 한 폭의 정물화 같은 세세함

화면 왼쪽 아래에 벗어 던져져 있는 것은 나체 여인의 옷이다. 그 위에는 바구니에서 굴러 나온 빵이나 포도 등이 세세하게 그려져 있다. 고전의 사실주의에 큰 영향을 받았던 마네로서는 당연하다고 할 수 있는 표현이다. 바구니에서 나온 과일은 음욕을 상징하는 것으로도 알려져 있다.

② 고전을 충실히 따른 구도

숲속의 풀밭 위에서 휴식 중인 3명의 인물. 이런 구도는 라이몬디가 라파엘로의 《파리스의 심판》을 복제한 동판화와 티치아노의 《전원 음악회(시적인 세계)》를 보고 착안한 것으로 알려져 있다. 마네가 무기력한 미술계에 스캔들로 새로운 바람을 불어넣기는 했지만, 어려서부터 루브르 미술관에 드나들면서 봤던 고전 작품의 영향은 그에게 탄탄한 기초가 되어주었던 것이다.

화가 소개 》》 에두아르 마네
1832~1883년

1832년, 파리 교외에서 태어난 마네는 법무관인 아버지와 외교관 딸이었던 어머니 사이의 유복한 가정에서 성장했다.

19세기의 파리는 그야말로 화려한 예술의 도시였다. 마네는 루브르 미술관 등에 자주 드나들며 고전 미술 중에서도 17세기 스페인 회화의 리얼리즘에 이끌려 화가가 되기로 결심한다.

부친의 뜻에 따라 해군병학교의 시험을 보기도 하고 견습 선원으로서 바다를 항해한 적도 있지만, 18세가 되자 당시 실력 있는 화가로 이름났던 토마 쿠튀르의 문하에 들어가 본격적으로 그림을 배우기 시작했다. 마네는 인상파의 창시자이며 「근대 회화의 아버지」로 불리지만, 정작 자신은 인상파 그룹에 들어가지 않고 아틀리에에서 그림을 그렸다고 한다.

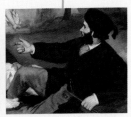

① 검정을 효과적으로 사용

마네 이후의 인상파 화가들은 어두운 색을 기피하고 밝은 색채의 그림을 그렸지만, 고전으로부터 큰 영향을 받았던 마네는 오히려 검정을 적극적으로 사용했다. 《풀밭 위의 점심 식사》에서는 밝은 피부를 드러낸 여인과 검은 옷을 입은 두 남자를 나란히 배치함으로써, 여성의 풍만한 아름다움을 더욱 돋보이게 했다. 남자

가 입고 있는 모닝코트는 오늘날의 슈트의 원형으로, 나중에 「재킷」이라는 명칭이 정착되었다. 즉, 당시로서는 최신 패션이었을 것으로 추정된다. 두 명의 남자는 오른쪽이 마네의 동생인 외젠 마네, 왼쪽(화면 중앙)이 친구이자 훗날 매제가 되는 조각가 페르디낭 렌호프를 모델로한 것이라고 한다.

티치아노 베셀리오
《전원 음악회(시적인 세계)》

1511년경, 파리, 루브르 미술관

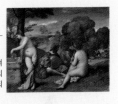

앞쪽에 두 명의 나체 여인과 안쪽에 옷을 입은 남자가 그려진 점, 배경에 나무들이 우거져 있는 점 등에서 《풀밭 위의 점심 식사》의 구도를 착안하는 데 영향을 준 것으로 추정되는 작품 중 하나이다.

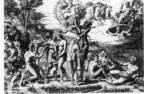

마르칸토니오 라이몬디
《파리스의 심판》
라파엘로 원작 그림의 복제, 소장처 불명

1514~1516년경

르네상스 시대의 천재 라파엘로의 원작 그림을 라이몬디가 판화로 복제했다. 화면 오른쪽에 그려진 3명의 자세가 《풀밭 위의 점심 식사》에 나온 3명과 동일한 구도다.

알아두면 좋은 **또 다른 작품!**

이 그림도 마네의 대표작 중 하나다. 비스듬히 누운 누드 여인의 구도는 티치아노가 그린 《우르비노 비너스》에서 영감을 얻은 것이다. 하지만 이 그림은 미의 여신을 모티프로 삼으면서도, 실제 그린 것은 손님을 유혹하는 듯한 창부의 모습. 실제 모델은 《풀밭 위의 점심 식사》에도 나왔던 창부, 빅토린 뫼랑으로 알려져 있다. 마네는 이 그림으로 역시 많은 비난을 받았지만, 평범한 인간 여성을 비너스와 동등한 아름다움으로 묘사하여 당시의 미술계에 충격을 주었다.

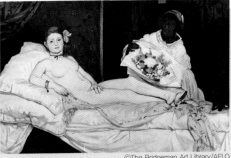

《올랭피아》

1863년, 유채, 캔버스
130 X 190cm, 파리, 오르세 미술관

중산계급의 생활상을 향한
뜨거운 시선

보트
파티에서의
오찬

오귀스트 르누아르

1881년 유채 캔버스 130 X 173cm
워싱턴, 필립스 컬렉션

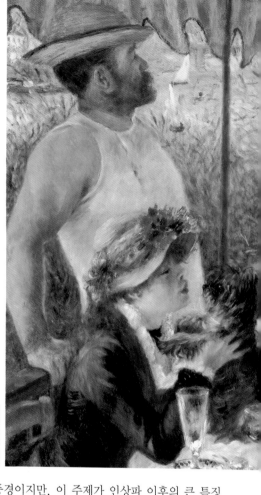

시정에서 볼 수 있는 일반인의
생활상을 풍부한 색채로 묘사

　느긋하게 점심을 먹고 있는 사람들의 풍경이지만, 이 주제가 인상파 이후의 큰 특징을 보여주고 있다. 그전까지는 회화라고 하면 종교, 신화적인 전승, 왕궁, 귀족의 생활상 등을 그리는 것이 보통이었다. 거리의 도로, 북적거리는 인파, 사람들이 살아가는 모습 등의 아름다움은, 화가에게도 그림을 즐기는 귀족에게도 흥미로운 대상이 아니었다. 하지만 르누아르가 이 작품에서 그린 것은 말할 것도 없이 도회지에서 살아가는 사람들의 일상이었다.

　19세기가 되면서 경제력을 갖춘 일반 시민, 즉 중산계급으로 불리는 사람들도 점차 여가를 즐기게 되었고, 르누아르는 그런 사람들의 일상을 계속 그렸다. 르누아르 자신도 그런 시민의 일원이었다.

　활기찬 점심 풍경에는 의자에 걸터앉은 남자나, 난간에 상반신을 기댄 여자, 그녀와 이야기 중인 남자, 대화에 귀를 기울이는 모자를 쓴 여자, 그리고 모두를 내려다보듯 난

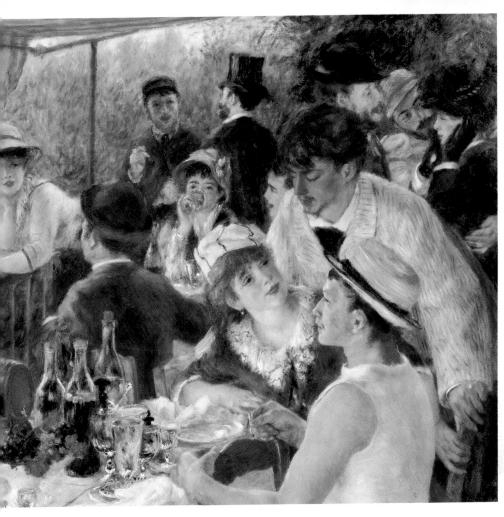

간을 잡고 선 남자 등이 보이고 있다. 마치 그림 밖까지 웃음소리가 들릴 것만 같은 장면이다.

　인상파 이전에는 전혀 주목받을 일이 없었던 보통 사람들의 살아가는 모습. 바로 그것에서 넘쳐흐르는 아름다움이 이 작품에서는 멋지게 표현되어 있다. 이 그림보다 이전에 댄스홀의 사람들을 그려서 호평을 받은 《물랭 드 라 갈레트》와의 큰 차이는 투박한 듯하면서도 세밀한 필치라고 할 수 있다. 테이블에 늘어선 음료수들, 먹을 것들, 아무렇게나 놓인 냅킨의 질감 등의 세세함이 놀랍다. 르누아르는 노년에 류머티즘의 영향으로 인해 그림의 필치가 대담해졌다고 하는데, 이 작품에서의 필치는 대단히 치밀하다.

　풍경보다도 평범한 삶의 모습이나 여성을 그리는 쪽을 선택한 르누아르는 「나는 사람들 속에 있고 싶다」라는 말을 남기기도 했다.

④ 레스토랑 오너의 자녀들

화면 왼쪽에서 난간에 기대어 선 남자와 그 오른
쪽에서 난간에 상반신을 걸치고 있는 여자는 이
레스토랑의 주인인 푸르네즈 집안의 아들과 딸,
알퐁스와 알퐁신이다. 경영자의 가족도 손님과
함께 대화하는 장면에서 시민들이 즐거운 시간
을 보내는 모습이 전해진다.

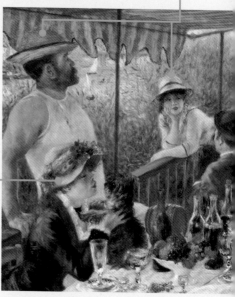

⑤ 일생의 반려자가 될 여성

테이블의 앞쪽에서 모자를 쓰고 강아지와 장난치고
있는 여성은 나중에 르누아르의 아내가 되는 알린
느 샤리고다(이 작품이 그려졌을 당시에는 이제 막
사귀기 시작했을 무렵). 르누아르는 알린느를 일생
에 걸쳐 사랑했고, 나이가 든 후에도 그녀를 작품으
로서 그렸다.

화가 소개 》》 ## 오귀스트 르누아르
1841~1919년

　모네, 시슬레 등과 함께 인상파의 대표적인 화가로 알려져 있는 르누아르는 원래 도
자기에 무늬를 그려 넣는 공장에서 일을 배웠다. 이윽고 회화를 배우면서 선명하고 풍
부한 색채 표현에 눈을 떴고, 평범한 사람들의 일상 풍경을 자신만의 부드러운 필치로
그려나갔다. 오늘날에는 르누아르의 그림이 많은 사람들에게 친숙하고 인기 있는 작품
이지만, 당시에는 세상에 인정받기까지 오랜 세월이 걸렸다. 전통적인 회화와는 다른
새로운 화풍, 인상파가 좀처럼 사람들에게 받아들여지지 못했던 시대상이 그 이유였다.
실제로 르누아르가 세상의 인정을 받기 시작했던 것은 그의 나이 60세 무렵이었고, 그
때까지는 빈곤한 생활로 고통받았다고 한다.

① 화려한 색채들 속의 검은색

인상파의 화가들은 그림의 명도가 낮아지지 않도록 밝은 색을 즐겨 사용했다. 하지만 르누아르는 선배인 마네처럼 검정을 즐겨 사용했다. 마네의 경우는 고전을 보면서 배운 색채감이지만, 르누아르는 밝은 색채들 속에 검정을 대담하게 집어넣음으로써 인상파라는 틀에 얽매이지 않고 자유로운 표현을 지향했다고 할 수 있다.

② 메종 푸르네즈

이 그림의 무대는 파리 센 강변의 리조트 지역인 샤투에 가게를 열어서 지금도 같은 장소에서 영업 중인 레스토랑, 메종 푸르네즈다.

③ 르누아르의 친구, 카유보트

앞쪽에서 의자에 걸터앉아있는 남자는 르누아르의 친구인 귀스타브 카유보트. 그 역시 인상파 화가였지만 많은 유산을 물려받은 덕에, 르누아르나 드가 등 동료 화가들의 작품을 사주어 경제적으로 지원했던 인물로도 알려져 있다.

알아두면 좋은 또 다른 작품!

1874년에 열린 제1회 인상파전에 출품되었던 작품. 무희의 그림이라고 하면 같은 인상파 화가인 드가의 발레리나 그림들이 유명한데, 드가가 세밀한 데생을 기초로 약동하는 무희를 그렸다면, 르누아르는 눈이 부실 정도의 색채에 감싸여 포즈를 취한 소녀를 그렸다. 이 그림에는 색채와 형태가 융합한 듯한, 그야말로 르누아르다운 느낌이 물씬 풍긴다. 소녀의 때 묻지 않은 순수한 영혼이 색채로 표현되어 있다.

《발레리나》
1874년, 유채, 캔버스, 142 X 93cm,
워싱턴, 내셔널 갤러리

「물과 빛의 화가」가 포착한 기적의 순간

수련의 연못, 녹색의 조화

클로드 모네

1886년 유채 캔버스 90 X 100cm 파리, 오르세 미술관

녹색과 수면의 빛, 수련이 만들어내는 조화의 세계

물과 빛의 화가로 불리는 모네는 수면이나 화초에 반사된 순간의 빛을 포착한 작품을 다수 남겼다. 그중에서도 활동의 후기에 이르러 그리기 시작한 「수련」 연작은 200점 이상으로, 반짝이는 빛에 집착한 모네의 집대성이라고 할 수 있다.

1883년, 43세의 모네는 파리 북서부의 시골 마을 지베르니로 이주했다. 센 강을 끼고 있어서 풍광이 수려했던 지베르니 마을은 모네의 창작욕을 크게 자극했다. 놀랍게도 그는 과수원 농가였던 집을 개조하여 강에서 물을 끌어와 연못을 만들었다. 그리고 그 연못과 주변 식물들로 이루어진 「물의 정원」을 통해 다양한 빛을 그렸다.

이 작품은 지베르니로 옮겨간 지 3년째에 그려진 「수련」 중 하나다. 만년의 작품들은 연못 가장자리를 빼고 수면에만 초점이 맞춰졌지만, 이 《녹색의 조화》에서는 아직 배경의 깊은 녹색 묘사가 돋보인다.

또한 일본의 우키요에로부터 큰 영향을 받은 화가답게, 연못에 일본식 무지개다리가 걸려 있는 것도 특징이다.

울창하게 뻗은 식물들과 그곳으로부터 부서져 내리는 빛들. 그 빛들을 반사하는 수면 위의 수련 역시 연한 복숭아색, 노란색 등의 빛을 만들어낸다. 아름다운 연못이 있는 정원을 단순히 사실적으로 그리는 것이 아니라, 사람의 눈에 들어온 순간의 빛을 멋지게 포착한 정경은 고즈넉하다는 말이 어울린다.

물과 빛에 점점 깊이 매료된 모네는 이 작품 이후로도 지베르니의 아틀리에에서 수련과 빛의 걸작들을 계속 그렸다.

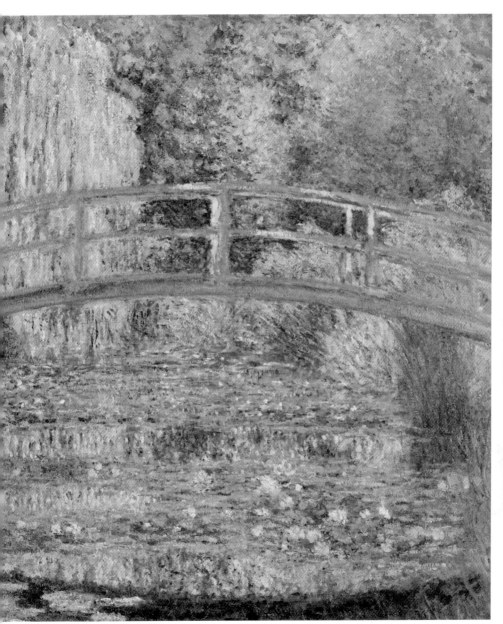

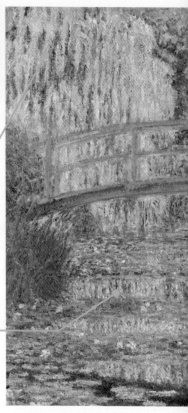

클로드 모네
《수련》

1917~1919년, 하와이, 호놀룰루 미술관

시점은 수면과 수련에 두었고, 배경인 풀과 나무는 그려
져 있지 않다. 《녹색의 조화》와는 분위기가 다른 후기의
작품이다.

④ 배경에 있는 풀과 나무의 윤곽

수련을 계속 그렸던 모네는 점차 수면에서 반짝이는 빛의 난
무와 수련의 색채만을 주제로 잡아갔다. 배경의 식물을 윤곽은
더욱 흐릿하게 그렸고, 때로는 수면에 집착하여 연못 가장자
리가 없는 그림을 그리게 된다. 하지만 연작의 초기에 그려진
《녹색의 조화》에서는 일본식 다리 너머의 울창한 나무들의 윤
곽이 모네 특유의 색채 표현에 의해 아직은 남아있다.

⑤ 수면

나뭇잎 사이로 새어 나온 빛을 반사하는 수면의 표현 역시 모
네 그림의 진수라고 할 수 있다. 초목에 둘러싸여 전체적으로
약간 어두운 색조의 연못 정원이지만, 눈부시게 그려진 수면의
빛은 사실을 넘어선 존재감으로 가득하다.

화가 소개 ≫ # 클로드 모네

1840~1926년

인상파이며 빛의 화가인 모네는 어려서부터 그림에 재능을 보였고, 10대 후반에는
캐리커처 아르바이트로 생계를 해결할 수 있을 정도였다고 한다. 그 후 풍경 화가인 외
젠 부댕을 만나 본격적으로 화가의 길을 걷게 된다.

그림을 공부하면서 르누아르, 시슬레 등과 알게 되어 교류하면서 반짝이는 빛과 밝은
색채를 추구하게 되었다. 젊은 시절의 모네는 다른 많은 화가들과 마찬가지로 가난에
시달렸으나, 차츰 그림이 팔리게 되면서 파리 교외의 지베르니로 이주하여 창작을 계속
했다. 빛은 계절, 시간, 광선이 비치는 방향이나 각도에 따라서 다양한 색감을 낸다. 모
네는 일생 동안 그런 빛의 색과 표현을 추구했다.

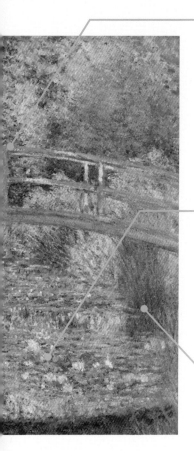

① 일본풍의 아치형 무지개다리

모네는 일본 문화로부터 많은 영감을 받은 화가다. 수련을 그렸던 지베르니의 연못 정원도 일본풍으로 만들어져 있고, 일본식 다리뿐 아니라, 일본의 식물도 다수 심겨 있다. 모네는 풍경 이외에도 아내인 카미유를 모델로 빨간색 일본 의상을 입은 여성을 그린 작품 《라 자포네즈(기모노를 입은 카미유)》를 남기기도 했다.

② 수련의 꽃

수면에 반짝이는 수련이 비치는 차분한 풍경. 인상파였던 모네는 꽃의 아름다움을 윤곽선에서 찾지 않았다. 고집스럽게 빛을 추구했던 모네는 점묘 기법으로 수련을 표현했다.

③ 다리 밑의 그늘

빛이 있으면 반드시 그림자가 생긴다. 빛의 화가 모네는 그래서 그림자에도 까다로웠다. 녹색으로 감싸인 세계에서 빛나는 수면의 광채와 수련의 선명한 색채. 그리고 무지개다리 밑에 한층 더 짙은 녹색으로 표현된 그림자가 있다. 녹음이 우거진 물가의 풍경은 자칫 평범한 그림이 되기 쉬운데, 빛과 그림자의 묘사에 의해 조화로운 세계로 다시 태어나게 되는 것이다.

알아두면 좋은 또 다른 작품!

모네는 「자연이 나의 아틀리에다」라고 말한 것처럼, 풍경에서 빛을 추구했던 화가다. 하지만 인물화도 많이 남겼다. 그중에서도 특히 자신의 아내와 아들을 모델로 삼은 이 그림이 대표적인 작품이다. 모네의 아내 카미유는 원래 미인이지만, 모네의 손길을 거치면서 그야말로 빛의 예술 그 자체가 된다. 눈부시게 쏟아지는 햇빛과 양산 그림자의 절묘한 대비. 게다가 발치의 식물에 비치는 광선은 마치 풋라이트처럼 그녀를 아름답게 부각시켜주고 있다.

《파라솔을 든 여인—마담 모네와 그녀의 아들》
1875년, 유채, 캔버스, 100 X 81cm,
워싱턴, 내셔널 갤러리

©The Bridgeman Art Library/AFLO

격정의 화가가 그린 사랑의 꽃

해바라기(15송이)

빈센트 반 고흐

1888년 유채 캔버스 92 X 73cm 런던, 내셔널 갤러리

꿈꾸던 유토피아와 신앙심의 상징으로서 그리다

작렬하는 태양과 해바라기를 그려서, 「불꽃의 화가」로 불리는 고흐는 1853년 네덜란드에서 목사의 아들로 태어났다. 고흐는 당연한 일처럼 아버지를 따라 성직자의 길을 걷기 시작했지만, 평소부터 기묘한 행동 때문에 주목받던 그는 결국 성격 문제로 성직자가 되지 못했다고 한다.

파리에서 아트 딜러를 하던 삼촌 밑에서 일하게 된 고흐는 많은 그림을 접하면서 그림과 친숙해졌고, 독학으로 그림을 공부하기 시작한다. 고흐는 농민 화가로서 흙 범벅이 되어 일하는 사람들을 그린 밀레를 존경했다. 묵묵히 밀레의 그림을 모사하면서 연습에 몰두했다고 한다. 고흐의 화가로서의 인생은 1880년경에 시작되었다.

고흐의 초기 작품은 「이마에 땀이 배도록 일하는 것」의 위대함을 어떻게든 그리고자 했던 점 때문에 대단히 어두운 화풍의 그림이 많다. 하지만 그를 경제적으로도 정신적으로도 지탱해준 동생, 테오와 함께 살기 시작한 이후부터 그의 그림은 급격히 밝아지게 된다.

이 《해바라기(15송이)》는 친구였던 화가 고갱과 공동생활을 시작하기 전에 벽을 장식할 그림으로 그린 여러 장 중의 하나이다. 해바라기는 단순히 밝은 주제라는 뜻뿐만 아니라 그리스도교에서의 중요한 상징이기도 했다. 항상 태양의 방향을 바라보는 해바라기는 태양=신을 섬기고 따른다는 신앙심의 상징이기도 했던 것이다. 과거에 성직자가 되고 싶었지만 될 수 없었던 고흐가 「해바라기」를 그린 것은 결코 "밝은 꽃"이어서가 아니었다.

당시 고흐는 남프랑스의 태양을 사랑하는 동료 화가들과 함께 생활하는 유토피아를 꿈꾸고 있었는데, 때마침 고갱과 공동생활을 하게 되자, 해바라기가 상징하는 신앙심, 즉 사랑을 표현하려 했던 것으로 추정되고 있다. 그러나 결국 그의 꿈은 깨졌고, 그는 고독 속에서 만년 작품을 그려나갔다. 이후 그는 해바라기를 모티프로 한 그림을 그리지 않았다.

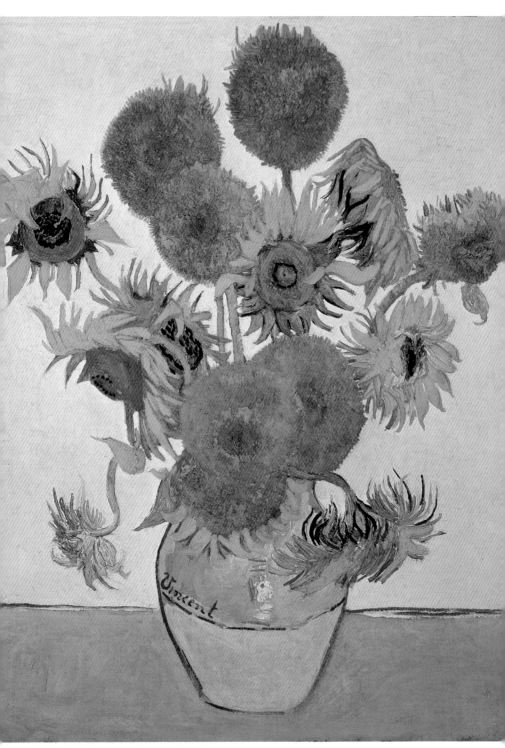

센 강의 섬에서
각자의 시간을 보내는 사람들

그랑드
자트 섬의
일요일 오후

조르주 쇠라

1884~1886년 유채 캔버스 206 X 306cm
시카고, 시카고 미술연구소

©The Bridgeman Art Library/AFLO

면밀한 계산에 의한 구도와
색채가 낳은 눈부신 풍경

후기(포스트) 인상파에 속하는 쇠라는 색채나 광선 등을 이론적으로 연구함으로써, 캔버스 위에 어떻게 빛을 표현할 것인가를 추구했다. 그 종착점이 모네가 확립한 점묘 기법이라는 화법이다. 점묘란 캔버스 위에 다양한 색의 점을 찍어서 빛을 표현하는 방식이다. 팔레트 위에서 색을 섞으면 그 색은 탁해져서 광채를 잃기 때문이다. 쇠라의 점묘는 모네의 기법보다 더욱 극단적인 것으로, 그림의 일부분만 보면 갖가지 색의 점밖에 보이지 않는다. 하지만 한 장의 그림으로서 볼 때는 다른 화가들이 결코 표현하지 못했던 반짝임으로 가득한 빛이 흘러넘치는 것이다.

대표작인 《그랑드 자트 섬의 일요일 오후》는 파리 시민의 휴식 장소인 그랑드 자트 섬의 휴일 풍경을 그렸다. 양산을 쓴 부인, 편안한 자세로 앉은 사람들과 애완견들, 낚시를 즐기는 부인, 꽃을 따는 소녀. 이 작품은 당시 중산계급 사람들의 생활을 그렸다는

점에서 근대 회화의 모범이라고 할 수 있다. 점묘에 의한 색채 표현은 유례를 찾을 수 없이 선명하다.

쇠라는 이 그림을 완성하기 위해 여러 장의 습작과 풍경화를 그렸다. 그중의 하나가 그랑드 자트 섬의 같은 장소를 인물 없이 그린《그랑드 자트 섬의 풍경》이다. 이 풍경화를 기본으로 하고 여가를 보내는 사람들을 그린 습작들과 조합하여 구성을 짰다. 그리고 낚시하는 여성이나 원숭이 등 개별적으로 데생한 것도 있다. 이 작품의 풍경은 우연히 만들어진 구도가 아니라, 쇠라의 의도가 분명히 들어있는 것이다.

사람들의 배치나 구도를 계획하고 면밀하게 계산된 공간을 만들어 낸 뒤, 미세한 점묘를 사용하여 빛과 색채를 표현한 쇠라. 이 한 작품이 완성되기까지는 2년이나 걸렸다고 한다.

명화 해부

③ 배경을 묘사한 자잘한 점

점묘를 처음 사용한 것은 세잔으로 알려져 있으나, 그것을 효과적인 빛의 표현으로서 완성시킨 것은 모네였다. 쇠라의 점묘는 더욱 작은 점으로 그리는 것이 특징이다. 밝은 원색의 물감을 팔레트 위에서 섞지 않고 캔버스에 직접 점으로 찍어 나간다. 이것은 사실 현대의 CG와 같은 원리로, 이론적이고 과학적으로 그림을 연구했던 쇠라에게 어울리는 기법이라고 할 수 있겠다.

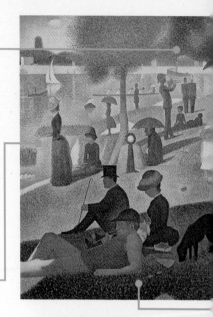

④ 계산된 인물 배치

물가에는 장대를 든 여성이 그려져 있는데, 그녀는 낚시를 하는 중이다. 먼저 그린 여러 습작들에는 이 여성이 그려져 있지 않다. 하지만 역시 쇠라는 낚시하는 여성을 그려 넣기 위해 이 여성만의 데생을 그렸다. 그랑드 자트 섬이라는 것을 나타내기 위해서 센 강, 그리고 거기에서 낚시를 하는 인물을 그려 넣은 것이다. 쇠라가 추구한 질서와 그것을 실현하기 위한 치밀한 계산을 한순간이나마 느낄 수 있다.

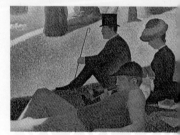

화가 소개 〉〉 조르주 쇠라
1859~1891년

　쇠라는 후기 인상파 화가로서 확고한 평가를 받고 있지만, 그가 살았던 19세기 후반에는 새로운 흐름이었던 인상파의 내부에서조차 쇠라는 이단으로 취급받았다. 10대 후반부터 본격적으로 그림을 공부하기 시작한 쇠라는 이미 그 무렵부터 「데생 기술의 기본 법칙」과 「시각적 현상」 등의 연구에 몰두했다고 한다. 수많은 인상파 화가들이 감성이나 열정에 이끌려 그림을 그렸던 것에 비해, 쇠라는 어떻게 하면 빛을 표현할 수 있는가에 대한 방법론에 집착했다. 이것은 엄격한 이론에 기반을 둔 예술지상주의라고 할 수 있겠다. 이렇게 과학적이라고도 할 수 있는 새로운 접근 방식은 기존의 주관적인 표현만으로는 만족하지 못하고 있었던 젊은 화가들을 강하게 끌어당겼다.

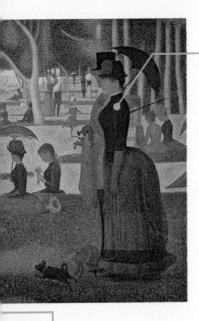

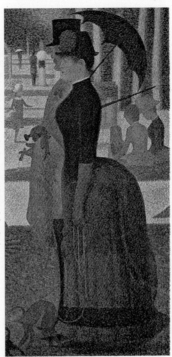

① 원숭이를 동반한 귀부인의 정체

오른쪽 앞에서 양산을 쓰고 있는 여성은 당시의 유행인 버슬 스타일(※역자 주 : Bustle style. 드레스의 허리 뒷부분에 기구를 넣어 엉덩이가 부풀어 보이게 하는 복식 디자인)로 그려져 있다. 옆에 있는 신사와 함께 보면 상류계급의 인물로 생각되기 쉽다. 하지만 그녀의 발치에 그려진 동물을 자세히 보면 그것은 원숭이다. 당시 원숭이를 애완동물로 기르는 것은 창부로 알려져 있었다. 그러므로 귀부인처럼 보이는 이 여성은 고급 창녀일지도 모른다. 한편 생물학적 정확함을 원했던 쇠라는 이 원숭이를 그리기 위해 여러 장의 데생을 남겼다.

② 다양한 계층의 사람들

왼편 앞쪽에서 휴식 중인 사람들을 살펴보면, 모자를 쓴 귀부인과 신사, 그 옆으로 소매 없는 상의를 입은 남자가 있다. 이 작품이 그려진 19세기 중반은 중산계급의 사람들이 본격적으로 등장하는 시대였다. 이 그림에는 상류층에서 중산층까지 다양한 사람들이 그려져 있는데, 그런 점 또한 인상파의 흐름을 따르는 화가들의 큰 특징이라고 할 수 있다.

알아두면 좋은 또 다른 작품!

쇠라의 명작 중에서 만년에 그린 《서커스》에는 말 위에서 곡예를 펼치는 여성이 약동감 넘치게 그려져 있다. 하지만 이 작품 또한 곡예의 일순간을 그냥 포착한 그림이 아니다. 쇠라는 그림을 그리기에 앞서, 우선 그리드(Grid. 분할선)를 긋고 그것을 이용하여 최적의 구도와 포즈를 정해나갔다. 그래서 이 작품에는 남아있는 그리드가 흐릿하게 보인다. 쇠라가 추구했던 빛과 구도의 질서, 그 해답을 캔버스 위에서 명쾌하게 그려낸 일품이다.

©Mondadori/AFLO

《서커스》
1890~1891년, 유채, 캔버스, 186 X 153cm,
파리, 오르세 미술관

인간의 탄생부터 죽음까지를 나타낸 유서적 작품

우리는 어디서 왔는가, 우리는 누구인가, 우리는 어디로 갈 것인가

폴 고갱

1897년 유채 캔버스 139 X 375cm 보스턴, 보스턴 미술관

©PHOTOAISA/AFLO

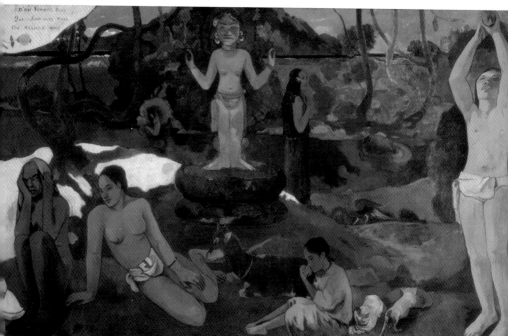

인간이란 무엇인가를 묻고 또 물어 도착한 대작

주식 중개인이었던 청년 고갱은 20대 초반에는 아마추어 화가로서 활동했다. 그 후 금융공황이 일어나 직업이 불안정해지자 이를 계기로 그림에 전념하게 되었다.

피사로를 만나서 인상파전에 작품을 출품하기도 했으나, 그의 인생에서 가장 큰 전환점은 타히티로 이주했던 것이리라. 항상 자신은 어떤 사람인가, 인간이란 무엇인가를 자문하고, 인간의 근원을 그리고자 했던 고갱은 타히티에서 원시적 생활을 하는 사람들을 접하고, 그것에서 인간의 본래의 모습을 찾으려 했다. 그런 지나칠 정도로 깊은 내적 성찰이 고갱 특유의 그림을 만들어낸 원천이다.

1897년, 두 번째의 타히티 생활 중에 그린 「우리는 어디서 왔는가, 우리는 누구인가, 우리는 어디로 갈 것인가」는 고갱의 유서라고도 일컬어지는 작품이다. 정말로 유서였는지에 대해서는 다양한 설들이 분분하지만, 한 장의 그림에 탄생부터 죽음의 암시까지 압축되어 들어간 대작임에는 틀림없다.

우측 아래쪽에 어린 아기, 좌측 아래쪽에는 노파, 그리고 중앙에는 성인들을 배치했다. 이것만으로도 인간의 일생을 표현한 것처럼 보이지만, 한 단계 더 나아가 고갱은 종교의 틀을 넘어선 재생과 윤회전생(輪廻轉生)의 이미지를 그려 넣었다.

예를 들면 중앙의 인물은 지금 막 과실을 따려고 하는 중인데, 이것은 선악과를 베어 먹고 낙원에서 쫓겨난 아담으로 볼 수도 있을 것이다. 또한 좌측의 조각상은 하와이 등지에서 재생의 신으로 불리는 여신 히나를 닮았다. 그리고 노파 옆에서 땅에 손을 짚은 여성의 억세 보이는 팔. 이러한 요소들은 모두 「인간의 탄생부터 죽음」을 의미하고 있다. 즉 이 그림은 고갱이 지닌 생사관을 나타내고 있다고 볼 수 있겠다.

신인상주의의 리더가 그리는 반점에 의한 점묘화

빨간 부표, 생 트로페

폴 시냐크

1895년 유채 캔버스 81 X 65cm 파리, 오르세 미술관

쇠라를 계승한 신인상주의의 대표작

1880년대, 사람들의 생활상이나 아름다운 정경을 탁하지 않고 밝은 색채로 표현하여 회화의 새로운 조류가 된 인상파. 이러한 인상파 중에서는 그리는 사람의 내면을 캔버스에 들이붓는 듯한, 세잔과 고흐, 고갱 등의 격정적인 화가도 배출되어 후기 인상파라고 불렸다. 한편 쇠라처럼 구도부터 색채에 이르기까지 과학적이고 이론적인 그림을 추구하는 화가들도 등장했다. 그들은 신인상주의로 불렸고, 쇠라가 죽은 후 그의 의지를 계승하여 신인상주의의 리더 격인 역할을 담당한 것이 폴 시냐크다.

시냐크의 대표작 중 하나인 《빨간 부표, 생 트로페》는 프랑스 남부, 프로방스 코트 다쥐르의 휴양지인 생 트로페에서 그려졌다. 그는 쇠라의 점묘 화법을 계승했는데, 초기에는 세밀한 원색의 점으로 경치를 그렸으나, 후기에는 점보다는 커다란 반점=모자이크처럼 그리는 방식으로 변화한다. 이 작품 《빨간 부표, 생 트로페》가 바로 그렇게 반점을 사용하여 그려진 점묘화다.

이 작품에서 시냐크가 무엇보다도 신경을 쓴 것은 바다에 비친 항구의 건물 표현이었다고 한다. 화면 중앙에 위치한 바다에 비친 건물은 일부러 수직으로 그려져 있다. 건물이 지닌 규칙성과, 점묘로 표현된 빛의 미묘한 흔들거림, 반짝임의 다양성이 멋진 조화를 이루고 있다.

또한 좌측의 해수면은 파란 수면에 비치는 태양빛을 오렌지색의 커다란 반점으로 그리는 대담한 표현을 보여준다. 잔잔한 파도에 흔들리는 햇빛이 실제로 보는 사람의 눈에 이렇게 비치는 것은 아니지만 찰나의 빛 반사의 아름다움이 인상 깊게 묘사되어 있다. 이러한 햇빛의 표현은 화가의 심상을 과학적인 색채학에 기반을 두고 그린 것이다. 이것이야말로 시냐크가 쇠라에게서 이어받은 기법이라 할 수 있겠다.

반점을 이용하여 빛을 그리는 시냐크의 점묘 화법은 훗날 새로운 미술사적 흐름인 야수파(포비즘), 입체파(큐비즘), 상징주의 화가들에게 큰 영향을 끼치게 된다.

126

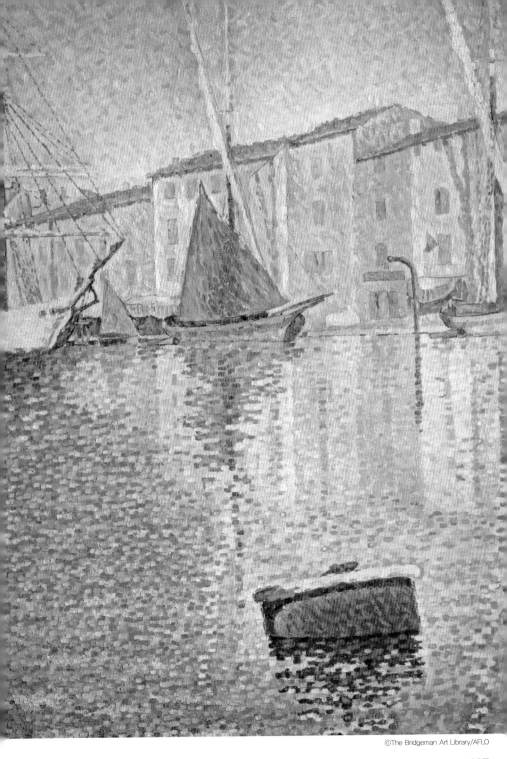

남프랑스에서 나고 자란 화가의 고향 풍경

커다란 소나무와
생트 빅투아르 산

폴 세잔

1886~1888년 유채 캔버스 67 X 92cm 런던, 코톨드 갤러리

열정과 기교를 구사하여 표현된 승리의 산

　남프랑스의 유복한 가정에서 태어나 성장한 세잔은 부유층으로서의 교양을 갖추기 위해 어려서부터 데생 교실에 다녔다고 한다. 그리고 13세 무렵, 같은 학교에 다니던 훗날의 대작가 에밀 졸라를 만나서 예술가의 길을 걷겠다고 결심한다.

　파리에서 회화를 공부하던 시절의 세잔은 구태의연한 기성 화단에 반항하던 젊은 화가들과 교류했고, 그 자신은 열정을 캔버스에 들이붓는 화가로서 죽음이나 에로스의 이미지를 연상케 하는 작품을 그렸다. 그 격렬함은 세잔이 일생 동안 지녔던 미학이기도 했다.

　세잔의 고향은 프랑스의 항구도시 마르이세유와 가까운 엑스(※역자 주 : Aix. 엑상프로방스의 약칭). 이 마을의 교외에 생트 빅투아르 산이 있다. 「성스러운 승리의 산」으로 명명된 이 산의 높이는 약 1,000미터. 완만한 왼쪽의 사면과 험준한 오른쪽 사면의 대비가 아름다울 뿐 아니라, 빛을 받는 방향에 따라 색조가 달라지는 산의 표면이 많은 인상파 화가들의 마음을 사로잡았다. 세잔 역시 이 산을 모티프로 한 작품을 30점 이상 그렸다.

　그가 처음으로 생트 빅투아르 산을 그린 것은 1870년, 31세 무렵이었다. 하지만 세잔이 이 산을 이해하고 그 자신의 열정을 투영하여 제대로 그려낸 것은 바로 1886년의 이 작품, 《커다란 소나무와 생트 빅투아르 산》이었다고 한다.

　이 작품에서는 멀리 보이는 산만 그린 것이 아니라, 앞쪽에 소나무를 배치했다. 그

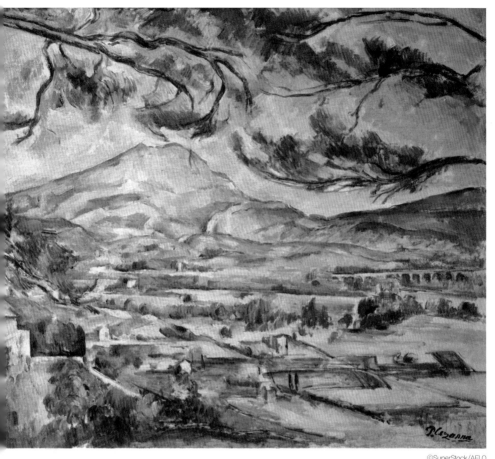

소나무 가지의 흐름이 산의 우측 사면, 후벼 파인 듯한 커브와 잘 조화되어 있다. 또한, 소나무의 우측에 그려진 건물과 주변의 나무들은 각각의 윤곽이 흐릿하게 융합된 것처럼 보인다. 이것은 나중에 세잔이 사용하게 되는 화법으로, 윤곽과 색채를 어긋나게 함으로써 시선을 흔드는 파사주(Passage) 기법의 초기 형태라고 할 수 있다.

불안과 공포를 표현한 세기말의 회화

절규

에드바르 뭉크

1910년 템페라 유채 마분지 83 X 66cm 오슬로, 뭉크 미술관

화가 자신에게 도사리던 죽음과 병에 대한 공포를 표현

시뻘겋게 불타는 석양 속에서 양손으로 귀를 막고 몸을 뒤틀면서 눈은 크게 뜬 채로, 인간의 소리 같지 않은 비명을 듣고 부들부들 떠는 한 남자. 그런 사내의 상황을 모른 채 앞서 가버리는 두 사람의 실루엣이 고독감을 더한다. 게다가 인물의 기분이 전신으로부터 뿜어 나온 듯 꿈틀대는 곡선이 뻗어가면서 배경에 펼쳐진 해안선과 하늘을 구성하고 있다.

이 작품은 뭉크가 실제로 체험한 것을 그린 것으로, 일기에 그때의 상황이 상세히 기록되어 남겨져 있다.

친구 두 명과 함께 산책을 나선 뭉크는 피요르드 해안과 거리를 내려다볼 수 있는 장소에서 새빨간 석양을 보았다. 그것은 마치 불꽃의 혀와 피로 인해 해안과 거리가 범벅이 된 것처럼 보여서 극심한 불안을 느꼈다. 그리고 뭉크는 발이 붙은 것처럼 그 자리에 멈춰 서서, 자연을 꿰뚫는 끝없는 비명을 들었다고 한다. 즉, 「절규 때문에 공포에 질린」 것은 화가 본인인 것이다.

어린 시절에 어머니를 잃은 뭉크는 그 자신도 어릴 때부터 병약했고, 14세 무렵에는 누나도 결핵으로 세상을 떠나고 만다. 그에게 그림을 그리는 행위는 어릴 때부터 자신의 주위를 맴돌았던 죽음과 병의 공포를 토해내는 방법이자 도피처였다. 뭉크는 자신의 내부에서 솟구치는 감정을 예술 작품으로 승화시켰고, 그 점이 세기말을 살아가는 사람들의 고독과 불안감에 어필하여 공감대를 이루었다. 《절규》의 모티프는 여러 번 그려졌는데, 이 작품을 포함하여 회화 작품 4점이 남아있다. 개인 소장품인 파스텔화(1895)를 제외한 3점은 노르웨이의 미술관에 소장되어 있다. 판화 버전도 있다. 《절규》는 오늘날 만화에 패러디로 그려지기도 하고 인형이 만들어지기도 하는 등 대중에게 매우 친숙한 작품이다. 그것은 이 작품이 화면 가득 채워진 화가의 공포심을 보는 사람들에게 직접 호소하기 때문이며, 「뭉크의 절규」로서 인식되는 보편적 존재가 되었음을 의미한다.

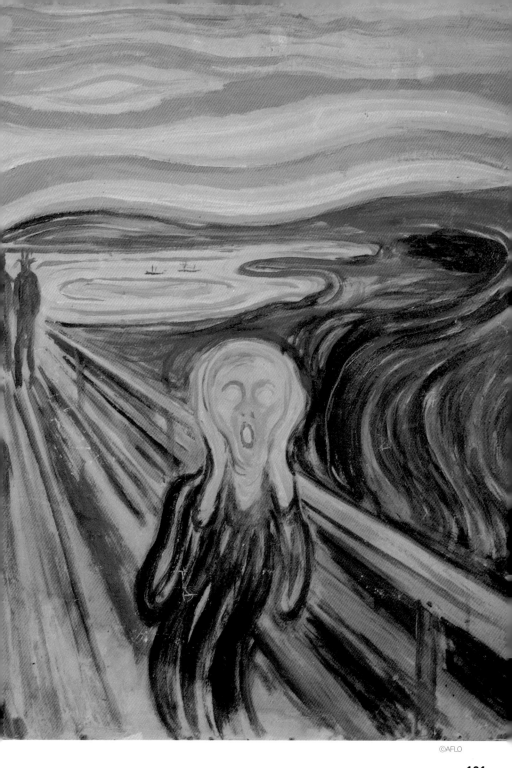

오비디우스가 쓴 『변신 이야기』의 아름다운 한 장면

피그말리온과 갈라테이아

장 레옹 제롬

1890년 유채 캔버스 88 X 67cm 뉴욕, 메트로폴리탄 미술관

상상력을 자극하는 관능적 변신의 순간

뜨거운 포옹과 함께 입맞춤을 나누는 남녀. 그 발밑을 보면 여자의 발은 핏기가 전혀 없고, 마치 하얀 돌과 같다. 그도 그럴 것이 여자는 남자가 만든 조각상이기 때문이다.

제롬이 그린 《피그말리온과 갈라테이아》는 고대 로마의 시인 오비디우스가 쓴 『변신 이야기』를 테마로 삼고 있다.

키프로스 섬의 왕이며 조각가이기도 했던 피그말리온은 현실의 여성에 실망하여 독신으로 생활하고 있었다. 그러던 어느 날, 자신이 이상적으로 생각하는 여성의 조각상을 제작하기로 한다.

완성된 여성상을 황홀한 눈으로 바라보던 피그말리온은 조각상을 사랑하게 된다. 그 후 그는 매일같이 조각상에게 말을 걸고 피부를 쓰다듬으며, 식사를 준비하고 옷까지 입히게 된다. 그리고 마침내 사랑의 여신 아프로디테(비너스)에게 「이 조각상과 같은 여성이 나타나기를」 비는 지경에 이르렀다. 그 절실한 기원이 운 좋게도 아프로디테에게 전해져, 조각상은 생명을 부여받게 되었다. 갈라테이아로 이름 붙여진 그녀와 피그말리온은 이후 부부로서 행복하게 살았다고 한다.

그 이야기를 다룬 이 작품은 피그말리온의 입맞춤으로 여성의 조각상이 깨어나 변신하는 장면을 그리고 있다. 갈라테이아의 상반신 움직임과 아직 대리석 상태인 발의 대비가 훌륭하다. 아카데미의 교수로 장기간 근무했고, 리얼리즘을 추구했던 제롬다운 작품이라고 하겠다.

제롬은 동일한 제목으로 다른 작품도 그렸다. 포옹과 입맞춤을 하는 장면은 같지만, 뒤를 향했던 갈라테이아를 정면 쪽에서 그린 것이다. 그 밖에도 같은 테마로 《피그말리온 II》(135페이지)를 그렸고, 조각가이기도 했던 제롬은 착색된 조각으로 《피그말리온과 갈라테이아》를 제작했다. 그가 매우 선호했던 주제였던 모양이다.

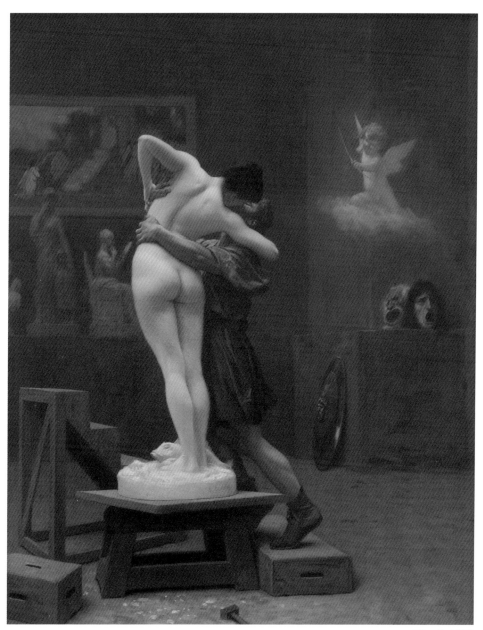

③하얀 발

갈라테이아의 상반신은 보드랍고 온기가 느껴지는 질감과 색을 띠고 있지만, 발은 아직 조각에서 변화하는 중이라서 하얗고 단단한 대리석이다.

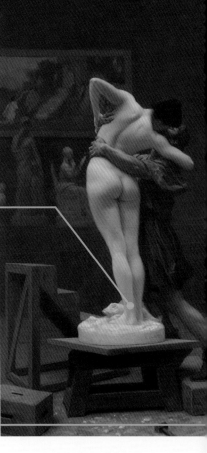

④방패

큐피드의 화살로부터 몸을 지키는 물건으로, 방패는 「순결」이 의인화된 갈라테이아의 상징물로 통한다. 하지만 이 그림에서는 방패가 벽에 기대어 세워둔 채로 있어서, 큐피드의 화살을 막아내지 못한다.

화가 소개 >> 장 레옹 제롬

1824~1904년

제롬은 프랑스 북동부, 오트손 주의 브줄에서 태어났다. 예술가가 되기 위해 10대 후반에 파리로 나온 그는 역사화로 유명한 폴 들라로슈의 지도를 받았다. 그 후 파리 국립 미술학교에 입학하여 아카데미즘의 길을 걸었다. 이 무렵에 그린 습작《닭싸움(닭싸움에 참가하는 젊은 그리스인들)》이 살롱에서 동상을 획득한다.

그 후에도 착실히 작품을 발표하여 상을 받았다. 화가로서도 조각가로서도 성공을 거둔 제롬은 오랜 기간 아카데미의 교수로 활동했다. 인상파에 대항하기라도 하듯, 작품에서 넘쳐나는 리얼리즘이 특징적이다. 노년기에도 작품 활동을 계속하다가 자신의 아틀리에에서 79세에 숨을 거두었다.

① 큐피드

사랑의 신이며 아모르라고 불리기도 한다. 큐피드가 지닌 화살은 두 종류가 있는데, 황금의 화살은 사랑에 불을 지피며, 납색의 화살은 사랑을 차갑게 식히기 위한 것이다. 이 그림에서는 황금색으로 그려져 있다.

② 가면

얼굴을 가려서 변장하기 위해 쓰이는 가면은 「기만」의 상징이다. 인간이 아니라 조각상을 사랑한 피그말리온의 거짓된 사랑을 상징한다.

알아두면 좋은 또 다른 작품!

《피그말리온과 갈라테이아》와 같은 주제지만, 이것은 아틀리에에서 모델을 보면서 조각상을 제작 중인 모습을 그렸다. 조각가는 제롬 본인이며, 이야기 속에 나올 법한 의상이 아니라 현실의 화가가 입는 작업복을 입고 있다. 또한 실내 풍경도 작품이 그려진 당시의 모습 그대로다. 마치 자기 자신이 피그말리온과 동화되기를 바라는 것처럼, 안쪽 벽에는 전작인 《피그말리온과 갈라테이아》가 걸려 있다.

《피그말리온 II》
1890년, 유채, 캔버스, 50 X 39cm,
뉴욕, 다헤시 미술관

허락되지 않았던 여성의 나신은 어떻게 개화한 것일까?

여신에서 시작된 나부(裸婦)의 변천

과거에는 신화의 여신만을 나부상으로 묘사할 수 있었다. 그리스도교의 교의에 따라 표현 자체가 터부시되었으나, 르네상스에 의해 부활하여 새로운 표현이 생겨났다. 이러한 여신에서 시작된 나부상의 변천을 살펴보자.

나부상의 시초는 미의 여신이었다

나체 표현의 원점은 기원전 5세기, 고대 그리스 시대까지 거슬러 올라간다.

최초에 만들어진 것은 여성이 아니고, 이상화된 인체의 표현 방법으로서 태양의 신 아폴론 등의 남성 나체상이었다. 여성의 나체상이 만들어진 것은 그보다 뒤인 기원전 4세기 중엽. 프락시텔레스에 의해 만들어진 《크니도스의 아프로디테》가 원점이라고 알려져 있는데, 현재 존재하는 것은 로마 시대에 만들어진 복제품이다.

사랑과 풍요의 여신 아프로디테가 목욕을 하기 위해 벗은 옷을 왼손에 들고 있다. 오른손으로는 음부를 가리면서 오른쪽 다리에 중심을 싣고, 왼쪽 다리를 살짝 구부려 아름다운 S자 라인을 만들어내고 있다. 나체이기 때문에 라인의 아름다움이 강조되어 더욱 사람들의 마음을 끈다.

이 이후, 아프로디테(비너스)를 주제로 여성의 나체상이 많이 만들어지게 된다. 또한 더욱 아름다운 인체 표현을 실현하기 위한 포즈가 고안되어, 《메디치의 비너스》처럼 가슴과 음부를 손으로 가린 「정숙한 비너스(베누스 푸디카)」나 여성 신체의 둥글둥글함을 강조하는 「웅크린 비너스」 등, 포즈의 바리에이션이 늘어갔다.

제작자 불명
《크니도스의 아프로디테》
프락시텔레스의 원작을 모사한
로마 시대의 복제 조각. 바티칸, 바티칸 미술관

정숙한 비너스가 르네상스에서 부활하다

《크니도스의 아프로디테》에서 시작되는 여신 나부상의 계보는 그리스도교의 등장에 의해 잠시 쇠퇴한다. 그리스도교는 유일신만 인정하는 종교였기에, 다신교와의 공존이 인정될 수 없었던 것, 성도덕에 있어서 엄격했던 것 등이 그 원인이었다. 다시 말해서 신화에 나오는 신들을 표현하는 것조차 금지되었던 것이다. 남성의 나체는 십자가형을 받은 예수가 다양하게 묘사되었지만, 여성의 나체는 금기가 되었고, 유일하게 아담과 이브에 나오는 이브나 지옥에 떨어진 죄 많은 여자들 정도만 묘사할 수 있었다. 그 결과, 사실적이었던 그리스 · 로마 시대의 조각에 비하면 인체 표현은 오히려 조형적인 면에서 퇴화한 듯한 모습을 보이게 된다.

마사초
《낙원에서의 추방》

1425~1427년경, 프레스코,
208 X 88cm, 피렌체,
산타 마리아 델 카르미네 성당,
브란카치 예배당

금단의 과실을 먹고 원죄를 범한 아담과 이브가 에덴동산에서 추방당한다는 구약성서 「창세기」의 한 장면. 그리스도교에서는 유일하게 이 장면의 이브가 나체로 그려질 수 있었는데, 이 작품에서는 가슴과 음부를 손으로 가리는 '정숙한 비너스'의 포즈를 취하고 있다. 즉 《메디치의 비너스》까지 거슬러 올라가는 나부상의 계보를 계승하고 있는 것이다.

다시금 신화의 세계를 묘사하게 된 것은 15세기 초의 르네상스 시대에 들어선 이후부터다. 고대의 사상이나 문학이 재평가되면서 고대 신화의 신들이 예술의 세계에서 되살아났다. 산드로 보티첼리의 《비너스의 탄생》(26페이지)에서 그려진 비너스는 고대 그리스 조각의 「베누스 푸디카」 포즈를 계승하여 탄생의 순간을 느낄 수 있는 풋풋함과 눈부신 아름다움을 묘사하고 있다. 이때부터 그리스도교의 윤리관에 얽매여 정체돼 있던 나체 여성의 표현이 일시에 개화하게 된다.

제작자 불명
《메디치의 비너스》

기원전 2세기경의 원작을 모사한
로마 시대의 복제 조각. 피렌체,
우피치 미술관

여신으로부터 세속의 여인으로 변화하는 나부의 표현

르네상스 후기에 들어서게 되자 획기적인 나부상이 등장하게 된다. 그것은 전원지대를 배경으로 옆으로 누워 잠든 비너스의 모습을 그린 조르조네의《잠자는 비너스》다.

신화에 등장하는 여신을 그린 것이지만, 작품을 살펴보면 여신 자체보다는 나체 쪽에 무게가 실린 그림이라는 것을 알 수 있다. 그리스도교 세계에서의 윤리관은 르네상스 이전과 다르지 않았기 때문에, 여신이라는 주제가 나체 여인을 그리기 위해 이용당한 것이라고 할 수 있겠다.

이 작품 이후에 「잠자는 비너스」라는 주제는 몇 번이고 반복해서 묘사에 동원된다. 조르조네의 제자 티치아노가 그린《우르비노 비너스》에서는 「잠자는 비너스」와 같은 포즈를 취하고는 있지만, 멀쩡하게 눈을 뜨고 이쪽을 향해 매혹적인 시선을 던지고 있다. 그

조르조네
《잠자는 비너스》

1510~1511년경, 유채, 캔버스, 109 X 175cm,
드레스덴, 알테 마이스터 회화관

리고 실내나 다른 등장인물은 당시 베네치아의 풍속을 묘사하여, 좀더 세속적인 표현으로 변화하였다.

더 나아가 19세기, 마네의《올랭피아》(109페이지)에서는 마찬가지로 「잠자는 비너스」를 주제로 삼으면서도, 여신이 아니라 현실의 여성을 그렸다. 이것은 그때까지의 윤리관에서 해방되었음과 새로운 나부상의 탄생을 의미하는 것이었다.

티치아노 베셀리오
《우르비노 비너스》

1538년경, 유채, 캔버스, 119 X 165cm,
피렌체, 우피치 미술관

자유분방한
20세기의 명화

눈에 보이지 않는 것을 모티프로 삼은 상징주의,
사실성보다 감성의 표현에 중점을 둔 표현주의,
회화의 혁명인 입체파(큐비즘) 등,
자유로운 형식으로 그려진 20세기의 회화들.
그 일부를 소개한다.

정교한 사실, 추상성, 화려한 금박의 절묘한 만남

키스

구스타프 클림트

1907~1908년 유채 캔버스 180 X 180cm 빈, 오스트리아 미술사 미술관

금박이 장식하는 세기말의 관능미

클림트가 활약한 시대는 19세기 말부터 20세기 초. 이런 「세기말」의 시대에 유럽에서 대유행한 테마는 바로 「사랑(에로스)과 죽음(타나토스)」이었다. 사랑과 죽음은 함께 있으며, 밀접한 관계이기에 오히려 그 빛남이 더한다……. 그야말로 세기말에 어울리는 퇴폐적인 테마가 아닐 수 없다.

이 시대에 가장 문화적으로 성숙했던 지역은 빈(Wien), 영어로는 비엔나(Vienna)라고 불리는 곳이었다. 오스트리아=헝가리 제국의 수도는 정치적인 면에서는 혼돈의 도가니였지만 문화적인 면에서는 매우 무르익어 있었기에, 빈을 중심으로 번영한 문화적 조류는 「세기말 빈」으로 불렸다. 클림트는 사랑, 성, 죽음을 일생의 테마로 삼고 있었기에, 그야말로 이러한 세태와 잘 맞아떨어진 시대의 총아라고 할 수 있다.

클림트 작품의 최대 특징은 여기서 소개한 《키스》만 봐도 알 수 있듯이 호화찬란한 금박이다.

여성의 표정이나 손은 상당히 사실적으로 그려져 있으나, 그 이외의 부분은 평면적인 도형이나 추상적인 문양으로 장식되어 그 언밸런스함이 독특한 매력을 낳는다. 게다가 배경은 금박……. 대단히 관능적이지만 무엇보다도 당시의 사회 통념상, 입맞춤을 묘사하는 것은 금기시되는 일이었다. 클림트가 그린 여성은 남자를 파멸로 이끄는 「마성의 여인(팜 파탈)」그 자체였다.

원래 금세공이나 공예 쪽에도 상당한 소양을 지녔던 클림트는 1900년대 초부터 작품에 금을 사용하기 시작한다. 초기에는 보수적인 비평가들이 클림트의 작품을 혹평했지만, 그는 전혀 개의치 않고 무언가에 홀린 것처럼 금박을 계속 사용했다. 금을 사용한 그의 작품은 나중에 「황금의 시대」라고 불리게 된다.

1908년에 빈에서 열린 종합 예술전에 《키스》를 전시했을 때 대호평을 받았고, 이 작품은 전람회 종료와 동시에 빈 정부가 구입하였다. 클림트의 명성을 확고히 해준 것이 이 작품이니, 이 작품은 틀림없는 그의 대표작이라고 할 수 있겠다.

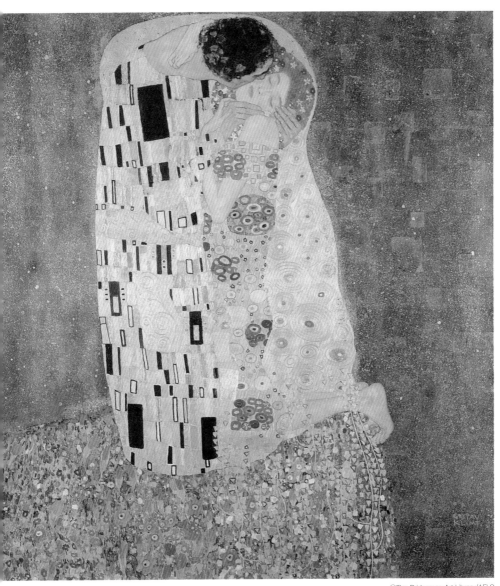

④ 여성의 모델

이 작품의 모델이 된 여성은 클림트가 일생에 걸쳐 사랑했던 에밀리 플뢰게로 알려져 있다. 그녀는 클림트의 동생 에른스트와 결혼한 제수의 동생. 부티크를 경영하여 당시로서는 흔치 않게 자립한 여성이었다. 어깨를 움츠리고 남성에게 몸을 맡긴 표정이 관능적인데, 클림트가 종종 주제로 삼았던 「팜 파탈(마성의 여인)」 그 자체이다.

⑤ 두 사람의 목의 각도

여성에게 키스하는 남성은 머리의 맨 윗부분을 화면 쪽으로 향하고 있어서, 표정이 보이지 않는다. 또한 황홀경에 빠진 듯한 표정을 띤 여성④도 목을 크게 젖히고 있어서, 두 사람 모두 비현실적인 각도의 자세를 취하고 있다. 이 구도는 여성의 표정이 아름답게 보이는 각도로 그려져 있으며, 이런 요소는 추상화와도 일맥상통하는 부분이다.

⑥ 금박의 배경

이 작품의 캔버스는 가로 180 X 세로 180cm인 정사각형이다. 화면 중앙에 세로로 남녀 두 사람을 배치함으로써 필연적으로 배경 부분이 많아지게 된다. 그 배경에는 금박이 아낌없이 흩뿌려져 있어서, 호화로운 분위기의 「황금의 시대」다운 작품으로 완성되었다.

화가 소개 〉〉 구스타프 클림트

1862~1918년

클림트는 빈 교외의 가난한 금세공사의 집에서 태어났다. 공예 학교를 졸업하고 나서 동생과 친구와 공예가 상회를 설립했다. 그 후 장식가로서 두각을 나타내어, 빈 대학 대강당의 천장화를 의뢰받는다. 하지만 그 밑그림이 논쟁의 불씨가 되어, 보수적인 빈 미술가 조합으로부터 맹렬한 반발을 샀다. 1897년에 동료와 함께 빈 분리파를 설립하여 초대 회장이 되었다. 미술과 공예를 융합한 화풍은 유겐트슈틸(Jugendstil, 청년 양식)이라고도 불렸다. 그러나 나중에 파벌 내부에서 대립이 생기자 분리파를 탈퇴하여, 1906년에 오스트리아 예술가 연맹을 결성했다. 많은 여성과 연인 관계였으며, 여러 애인들이 누드모델이 되어 주었으나, 병으로 사망할 때까지 그는 일생을 독신으로 지냈다.

① 패턴의 반복

클림트는 일본의 미술 공예품이나 기모노에서도 영향을 받았다고 알려져 있다. 남성 의상의 문양(흑과 백)은 일본의 이치마츠 문양(※역자 주 : 색이 다른 사각형 두 개를 교대로 배열하는 문양)에서 유래한 것이다. 여성 의상의 문양은 소용돌이 모양으로, 역시 문양을 반복해서 사용하고 있다. 동일한 패턴을 반복 사용하여 장식하는 것은 일본의 미술 공예품이나 기모노의 무늬에서 흔히 볼 수 있는 것이다.

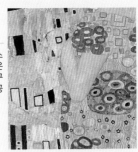

② 남자와 여자의 무늬

①번에서 보았듯이, 남자는 이치마츠(사각형), 여자는 소용돌이(원형) 무늬의 의상을 입고 있다. 사각형과 직선은 남성을, 원형과 곡선은 여성을 상징한다는 듯이 명확히 구분되어 있다. 이것은 《키스》 이외의 클림트 작품에서도 공통적으로 나타난다.

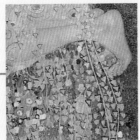

③ 비극성을 숨기고 있는 절벽

남녀의 발밑에는 꽃이나 식물을 모티프로 한 무늬가 펼쳐져 있다. 화려한 색채를 자랑하는 꽃들이 피어 있지만, 이곳은 절벽이다. 행복과 황홀의 절정을 맛보고 있지만, 여성의 발끝은 이미 절벽에 걸쳐져 있다. 이 상황은 그림을 보는 사람에게 사랑 속에 숨어있는 비극성을 예감케 한다.

알아두면 좋은 또 다른 작품!

그리스 신화에 등장하는 아크리시오스 왕의 딸인 다나에를 소재로 삼아, 《키스》와 같은 시기에 그린 작품. 다나에는 아버지에 의해 청동의 탑에 감금되지만, 황금의 비로 모습을 바꾸어 탑에 침입한 제우스와 관계를 맺고 페르세우스를 낳는다. 이 작품도 《키스》와 마찬가지로 에밀리 플뢰게가 모델이다. 그녀의 양 다리 사이로 황금의 비(제우스)가 흐르며, 그녀의 사타구니 위치에 사각의 문양(남성의 상징)이 단 하나만 그려져 있다.

《다나에》

1907~1908년, 유채, 캔버스, 77 X 83cm, 개인 소장

꽃에 인간의 표정을 담아낸 추상회화

콤포지션 Ⅷ

바실리 칸딘스키

1923년 유채 캔버스 140 X 201cm 뉴욕, 구겐하임 미술관

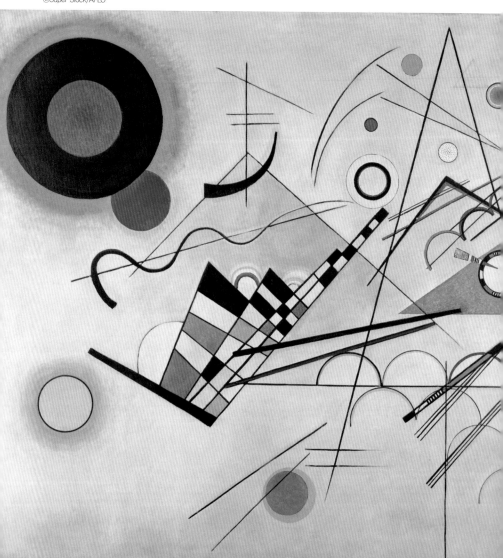

구체적 사물을 그리지 않고 내면을 비춰내는 추상화

추상화의 아버지로 일컬어지는 칸딘스키는 1866년, 제정 러시아의 모스크바에서 태어났다. 명문인 모스크바 대학에 입학한 뒤, 법률과 정치, 경제를 공부하여 법학부의 강의를 맡기에 이르렀다. 그러다가 프랑스 회화전에서 모네의《건초더미》를 보고 감명을 받아 화가가 되기로 결심한다. 독일의 뮌헨으로 이주하여 그림을 공부하기 시작한 것이 그의 나이 30세 때였다.

뮌헨 아카데미에 입학한 그는 상징주의의 거장 프란츠 본 스투크의 지도를 받았다(파

울 클레와 동문). 1911년에는 프란츠 마르크 등과 함께 표현주의 그룹인「청기사」를 결성한다. 칸딘스키는 이 무렵부터 추상화에 손대기 시작했다. 초기에는 실제의 대상물에 자신의 마음을 투영한 반쯤 사실적인 회화를 그렸으나, 점차 색채와 형태가 현실과 동떨어지게 변해갔다.

독일에서 지낼 때 그리기 시작한 것이《콤포지션》시리즈로, 칸딘스키 자신이 가장 중요시하는 작품군이다. 그는 러시아 혁명 후에 일단 모국으로 귀국하여 그곳에서 러시아 아방가르드(예술운동)와 접촉했고, 1922년에 미술공예학교인 바우하우스에 교수로 초빙되어 또다시 독일로 향한다. 다음해인 1923년에 그려진《콤포지션Ⅷ》은 칸딘스키의 추상화가 서정적 추상에서 기하학적 추상으로 변화한 시기의 작품이다.

칸딘스키는 이 작품에서 정(靜)과 동(動), 수축과 확대처럼「대립을 통합하는 원」, 무한히 변화하는 원의 성질, 색채가 지니는 음악적인 힘을 표현했다고 한다. 점, 선, 면 그리고 기하학적 문양이 색채와 리드미컬하게 조화되어 독특한 화면을 구성하고 있다.

꽃에 인간의 표정을 담아낸 추상회화

세네시오

파울 클레

1922년 유채 캔버스 41 X 38cm 바젤(스위스), 바젤 미술관

튀니지 여행을 계기로 선명한 색에 눈뜨다

세네시오는 국화과 금방망이속의 식물을 의미하는 라틴어다. 중심의 대롱 모양 꽃은 둥글고, 그곳에서 긴 꽃잎이 우산살처럼 방사상으로 뻗어나간 것이 특징. 클레의《세네시오》는 꽃 속에 인간의 표정이 그려진 작품이다. 얼굴의 윤곽이 대롱 모양 꽃, 눈이 꽃잎의 형태를 취하고 있고, 전체적으로는 기하학적인 도형으로 구성되어 있다. 또한 화면 전체는 깊이감 없는 평면으로, 그야말로 추상화 그 자체인 작품이다.

그도 그럴 것이 클레는「추상화의 아버지」칸딘스키와 친분이 깊어서, 한때는 아틀리에를 공유한 적이 있을 정도였다. 클레는 1879년에 독일인 음악교사인 아버지와 스위스인 성악가였던 어머니 사이에서 태어났고, 19세 때에는 뮌헨의 미술학교에 입학했다. 프란츠 본 스투크의 지도를 받았고, 칸딘스키 등과 의기투합하여「청기사」그룹을 결성했다.

그에게 있어서 큰 전환점이 된 것은 1914년의 튀니지 여행이었다. 그곳에서 클레는 선명하고 화려한 색채에 영향을 받았고, 이후에는 색채가 풍부한 추상화를 차례로 작업하게 되었다. 1921년에는 미술공예학교인 바우하우스의 교수로 초빙되었고, 이 작품은 이듬해인 1922년에 그려졌다.

클레가 모티프로 삼은 세네시오는 오렌지색의 꽃인데, 시간이 지나면 점차 빨간색으로 변하는 종류였다. 그래서 클레는 우선 그림의 바탕 전체를 빨간색으로 칠하고 그 위에 오렌지색을 사용했다. 배경의 이곳저곳에 바탕에 칠해진 빨간색이 보이는 것은 그런 작업 과정 때문이다. 캔버스의 질감이나 칠의 얼룩까지 작품에 활용되고 다양한 기법과 계산이 숨어있는 작품이 바로 이것이다. 초점이 없는 시선은 순진무구한 어린아이 같기도 하고, 인생을 달관한 노인의 눈빛 같기도 하다. 눈 위쪽에 그린 도형(눈썹)의 형태나 색에 따라 그 표정은 어느 쪽으로든 해석된다. 클레는「예술이란 보이지 않는 사물에 형태를 부여하는 것」이라고 말했다. 그가 과연 세네시오의 꽃에서 무엇을 생각하고 보여주려고 했는지, 그 부분을 염두에 두고 감상해 보자.

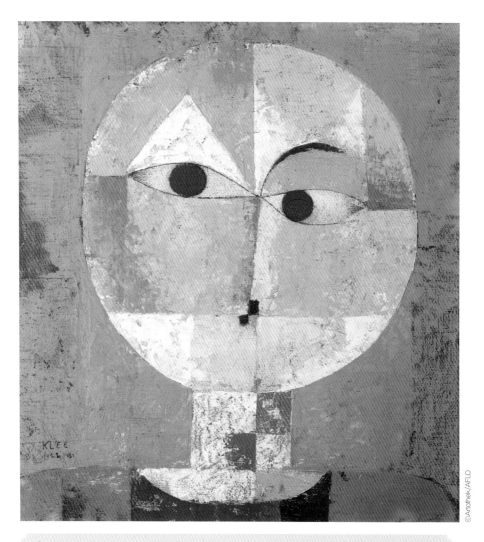

©Artothek/AFLO

알아두면 좋은 또 다른 작품!

파르나소스 산은 그리스 신화에 등장하는 다재다능한 신 아폴론, 예술의 여신 무사(뮤즈)들이 사는 장소. 클레는 바우하우스 시절 이후에 뒤셀도르프 미술학교의 교수가 되어 점묘 화법을 연구한다. 그리고 이 작품에서 그 기법과 함께 기하학적인 도형을 사용함으로써, 신비로운 분위기를 훌륭하게 표현했다. 클레는 작은 크기의 작품이 많은데, 가로 세로 1m가 넘는 이 그림은 글자 그대로 대작이라고 할 수 있겠다.

《파르나소스에서》
1932년, 유채, 캔버스, 100 X 126cm, 베른, 베른 미술관

나이 어린 연인을 모델로 삼은 한 장

노란색 스웨터를 입은 잔 에뷔테른

아메데오 모딜리아니

1918년 유채 캔버스 100 X 65cm 뉴욕, 구겐하임 미술관

눈동자 없는 눈이 빚어내는 신비로움

에콜 드 파리란 「파리파(派)」를 의미하며, 20세기 초에 파리에 모인 화가들을 가리키는 통칭이다. 국제적이라고 할 수 있는 「파리파」에는 러시아의 샤갈이나 일본의 후지타 츠구하루 등 다양한 나라의 화가가 있어서, 화풍도 제각기 달랐다. 그중에서 모딜리아니는 가장 「파리파」임을 내세웠던 화가다.

1906년에 이탈리아에서 파리로 이주한 그는 싸구려 아파트인 「세탁선」에 아틀리에를 갖추고 피카소나 아폴리네르 등과 교류했다. 원래는 조각에 몰두했으나, 1915년경부터 회화에 전념하게 된다. 그의 대표작이 바로 《노란색 스웨터를 입은 잔 에뷔테른》이다.

이 작품의 모델은 모딜리아니의 연인이었던 잔으로, 14세 연하였다. 그녀의 실제 모습은 포동포동한 둥근 얼굴이었으나, 모딜리아니가 그린 초상화는 얼굴과 목이 긴 것이 특징이라서, 이 작품에서도 그 경향이 보인다. 눈 안에 눈동자를 그리지 않는 것도 그의 작품의 공통된 특징이다. 이것은 그가 조각가의 꿈을 키워가던 시절에 아프리카나 아시아의 전통적인 민족 미술에 영향을 받아서라고 알려져 있다. 일부러 그렇게 그림으로써, 일종의 신비성을 느끼게 하는 것이다.

이 작품을 발표한 이듬해, 지병인 결핵이 악화된 모딜리아니는 불과 35세의 젊은 나이에 세상을 떠났다. 그리고 이틀 후에는 잔 역시 그의 뒤를 따라 투신자살하고 만다. 모딜리아니는 생전에 전혀 좋은 평가를 받지 못했고, 딱 한번 연 개인전에서는 누드화가 문제가 되어 작품을 철거하는 수모도 겪었다. 하지만 사후에 회고전이 열리거나 미발표 작품이 발견되면서, 점차 평가가 높아져 오늘날의 명성을 얻게 되었다.

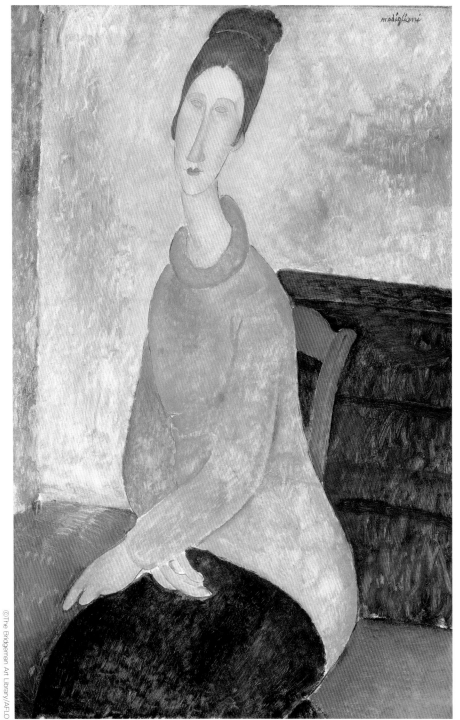

세계사와 함께 보는
서양회화사 연표
"

로마네스크, 고딕
서구에서는 그 전 시대에 이어서 계속 그리스도교 미술이 주류가 되었다. 10~12세기에는 고대 로마 미술의 영향을 강하게 받아, 심플하고 장식이 적은 로마네스크가 융성했다. 그 후인 12세기 후반~14세기에는 장식이 많은 고딕이 발전해간다.

지오토 디 본도네
《스크로베니 예배당의 벽화》

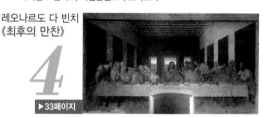

▶12페이지

고대 그리스 · 로마
기원전 3000년경부터 시작된 청동기 문명이 발전하며, 이집트 고대 왕국의 문명도 받아들여간다. 또한 기원전 700년경에는 그리스 미술이 그 특징인 자연스러운 인체 표현을 추구하며 황금기를 맞이한다. 이것은 훗날 서양미술의 시초가 된다.

《밀로의 비너스》

기원전 2세기 말, 파리, 루브르 미술관

▶10페이지

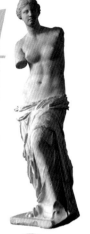

르네상스
15세기 초입에 이탈리아로부터 고대의 뛰어난 학예와 미술을 재생, 부흥시키려는 예술운동으로 확산되었다. 레오나르도, 미켈란젤로, 라파엘로 등의 거장들이 배출되었고, 그들에 의해 인체의 파악이나 감정 표현이 높은 수준으로 발달했으며, 원근법이 완성되었다.

대표 화가
프라 안젤리코, 마사초, 레오나르도 다 빈치, 산드로 보티첼리, 라파엘로 산치오, 미켈란젤로 부오나로티

초기 그리스도교, 비잔틴
그리스도교가 널리 퍼지고, 그것을 계기로 유럽은 그리스도교 문화로 전환되어 갔다. 특히 회화는 성서의 이야기를 가시화하여, 글을 읽지 못하더라도 성서를 이해할 수 있도록 활용되었다. 5~15세기에는 동로마 제국에서 이콘(목판 등에 그려진 평면적인 성화)이나 모자이크가 활발하게 만들어졌다.

레오나르도 다 빈치
《최후의 만찬》

▶33페이지

연도	기원전(고대 그리스 · 로마/❶)							1~10세기(초기 그리스도교, 비잔틴/❷)								11~14세기				
	4500년경	3500년경	900년경	753년	509년	27년	4년경	30년경	64년	79년	395년	476년	481년경	962년	1054년	1096년	1261년	1291년	1299년	
세계사적 사건	유럽에 농경이 전해지다	청동을 이용	도시국가의 형성	왕정 로마 건국	왕정이 타도되고 공화제 로마 건국	제정으로 이행하여 로마 제국 건국	예수 그리스도가 탄생하다	예수가 십자가에서 처형되다	로마 황제 네로의 그리스도교 박해가 시작되다	이탈리아의 베수비오 화산이 분화 고대 도시 폼페이가 땅 속에 묻히다	로마 제국이 동서로 분열 테오도시우스 1세의 죽음으로	게르만 민족에 의해 서로마 제국이 멸망하다	프랑크 왕국 성립	신성 로마 제국 건국	로마 교황과 콘스탄티노플 가톨릭 교회와 동방정교회로 분열 총대주교가 대립하여	제1회 십자군이 조직되다	동로마 제국 부활	십자군의 종결	오스만 제국 성립	

마니에리슴

미켈란젤로의 인체 표현인 대표적인 르네상스의 기법을 재해석한 예술 문화. 기법이나 세련을 의미하는 「마니에라」가 어원이다. 정확한 인체 파악이나 합리적인 공간 표현에서 일탈한 세련된 화풍이 특징이다.

대표 화가
아뇰로 브론치노,
파르미자니노

파르미자니노
《목이 긴 성모》

▶15페이지

북부 르네상스

네덜란드(현재의 네덜란드와 벨기에)를 중심으로, 이탈리아의 전성기 르네상스와 거의 동시에 성장한 문화. 사실적인 표현과 세밀한 유채 기법을 발명한 플랑드르파의 반 에이크 형제가 대표적이다. 또한 독일에는 "독일 미술 사상 최대의 화가"로 평가되는 뒤러가 있었다.

대표 화가
얀 반 에이크,
알브레히트 뒤러

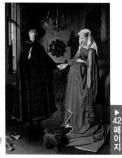

▶42페이지

얀 반 에이크
《아르놀피니 부부의 초상》

미켈란젤로 메리시 다 카라바조
《성 마테오의 소명》

▶54페이지

바로크

균형이 잡힌 르네상스 회화와는 대조적으로 강한 명암의 대비, 약동감, 극적인 묘사가 특징이다. 대항종교개혁(가톨릭 개혁)이 한창이던 시기에 가톨릭계에서는 미술을 선전용 미디어로서 더욱 효과적으로 활용하기 위해 바로크 회화가 성행했다.

대표 화가
미켈란젤로 메리시 다 카라바조,
렘브란트 판 레인, 페테르 파울 루벤스

베네치아파

르네상스 전성기였던 15세기 후반부터 16세기에 걸쳐서 베네치아를 중심으로 발전했다. 피렌체의 르네상스가 데생의 힘을 중시했던 것에 비해, 베네치아파는 화려한 색채와 감정이 풍부한 인물 표현을 추구했다.

대표 화가
벨리니, 틴토레토, 티치아노 베셀리오

로코코

중앙 집권화가 진전된 절대 왕정 하에서 프랑스를 중심으로 유럽 각지를 석권한 우아한 장식의 양식. 패각 장식을 뜻하는 프랑스어 「로카이유(rocaille)」가 어원으로, 명료하고 경쾌한 색채, 우아하면서도 감미로운 표현이 특징이다. 로코코 미술은 오로지 귀족을 위해서만 존재하는 것이었다.

대표 화가
앙투안 와토, 프랑수아 부셰, 장 오노레 프라고나르

앙투안 와토
《키테라 섬의 순례》

▶68페이지

틴토레토
《목욕하는 수산나》

▶14페이지

(로마네스크, 고딕/❸)	15세기(르네상스, 북부 르네상스/❹❺)									16세기(베네치아파~마니에리슴/❻❼)								
1309년	1337년	1347년	1440년경	1453년	1469년	1493년	1498년	1517년	1519년	1524년	1534년	1543년	1545년	1558년	1568년	1588년		
프랑스인 교황 클레멘스 5세에 의한 아비뇽 유수(幽囚) (~1377년)	영불 100년 전쟁(~1453년)	유럽에서 흑사병이 유행	구텐베르크가 활판인쇄술을 발명	동로마 제국이 멸망하고, 콘스탄티노플이 오스만 제국에 의해	스페인 건국	콜럼버스가 아메리카 대륙을 발견(~1495년)	바스코 다 가마가 인도 항로를 개척	마르틴 루터에 의한 종교개혁이 시작되다	레오나르도 다 빈치가 사망	독일 농민전쟁(~1525년)	영국 국왕 헨리 8세가 가톨릭과 결별하고 영국 국교회를 설립	코페르니쿠스가 「천구의 회전에 대하여」를 발간	트리엔트 공의회가 열리다	영국 엘리자베스 1세 즉위	네덜란드 독립전쟁(~1609년)	스페인의 무적함대가 영국에게 패배하다		

151

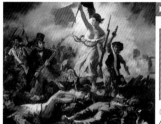

▶86페이지

신고전주의, 낭만주의

1748년부터 시작된 고대 로마의 도시 폼페이의 발굴을 계기로 고대 문명에 대한 관심이 높아지자, 고대 그리스·로마를 규범으로 삼는 신고전주의가 태어났다. 한편 낭만주의는 그런 신고전주의에 대한 반발에서 생겨난 것으로 감수성이나 주관에 무게를 두었다.

대표 화가 ————
〈신고전주의〉 자크 루이 다비드, 도미니크 앵그르, 앙투안 장 그로
〈낭만주의〉 외젠 들라크루아, 테오도르 제리코

10

외젠 들라크루아
《민중을 이끄는 자유의 여신》

인상파

19세기 후반. 후원자가 없는 화가들이 기존의 아카데미즘에 반발하여 일으킨 예술운동. 자연계에는 존재하지 않는 "검정"을 그림에서 배제하고, 물감의 혼색을 피해서 눈에 비친 순간적인 인상을 포착하려고 했다. 아틀리에가 아닌 야외에서 그리는 것도 특징이다. 또한 급속한 근대화가 진행되는 도시 등 자신 주변의 풍경이나 인물을 그림의 소재로 삼았다.

대표 화가 ————
클로드 모네, 오귀스트 르누아르, 에두아르 마네

13

사실주의

현실에서 일어나는 일들을 테마로 하여 미화하지 않고 있는 그대로를 그리는 양식. 저널리즘의 초기 형태로 보기도 하며, 노동자와 농민을 그림의 주역으로 자주 등장시켜, 사람들이 사회의 현실을 돌아보게 하려고 노력했다.

대표 화가 ————
귀스타브 쿠르베, 오노레 도미에

11

장 프랑수아 밀레
《이삭 줍는 사람들》

12

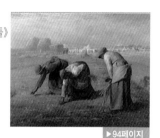

▶94페이지

에두아르 마네
《풀밭 위의 점심 식사》

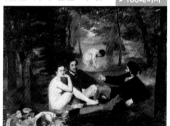

▶106페이지

바르비종파

19세기 중반에 프랑스 파리의 교외에 있는 바르비종 마을 주위에 모여 살던 화가들이 주변의 풍경이나 그곳에 사는 농민 등을 그렸다. 「1830년대파」라고도 불리며, 이 화가들이 자연에 대해 지녔던 감정은 숭배에 가까웠다고 한다.

대표 화가 ————
장 프랑수아 밀레, 테오로드 루소, 카미유 코로

	17세기(바로크~로코코/❽❾)				18세기(신고전주의, 낭만주의~사실주의/❿⓫)											
연도	1600년	1618년	1633년	1640년	1748년	1756년	1762년	1763년	1765년	1773년	1775년	1776년	1783년	1788년	1789년	1796년
세계사적 사건	영국이 동인도회사를 설립	유럽에서 30년 전쟁이 발발 (~1648년)	17세기 전반. 영국에서 「공장제 수공업(manufacture)」이 발달 갈릴레오 갈릴레이가 지동설이 발표된 "종교 재판"에 회부되다	제창하여, 이단 심문에 회부되다 영국에서 청교도 혁명이 일어나다 (~1660년) 폼페이 유적 발굴		유럽에서 7년 전쟁이 일어나다 (~1763년)	프랑스의 루소가 "사회계약론"을 간행	파리 강화 조약	영국의 와트가 증기기관을 개량	로마 교황이 예수회를 해산시키다	아메리카 독립 전쟁 (~1783년)	아메리카 독립 선언	아메리카 합중국의 독립을 승인	영국이 아메리카 합중국 헌법을 발효	프랑스 혁명 (~1799년) 아메리카 인권선언	나폴레옹 전쟁 (~1815년) 18세기 후반. 영국에서 산업혁명이 일어나다

나비파(派)

히브리어의 「예언자」를 의미하는 「나비(Nabis)」를 명칭으로 쓴 그룹으로, 고갱의 화풍에서 강한 영향을 받았다. 상징적이고도 장식적인 화풍이 특징이며, 모리스 드니나 폴 세뤼지에 등 아카데미 줄리앙에 다니는 친구들끼리 결성했다.

대표 화가
모리스 드니, 폴 세뤼지에

존 에버렛 밀레이
《오필리아》
▶102페이지

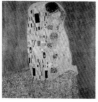

구스타프 클림트
《키스》 ▶140페이지

대표 화가
구스타프 클림트, 쥘 셰레

아르 누보(Art Nouveau)

"새로운 예술"을 의미하며 유럽, 미국, 남미까지 국제적으로 유행한 장식적 미술 양식. 독일에서는 유겐트슈틸로 불린다. 중세적인 식물 문양이나 곤충 등의 유기적인 소재를 장식 모티프로 활용했고, 일본 미술에서도 영향을 받았다. 1867년 파리 만국 박람회에 아르 누보관이 개설되어 인기를 얻었다. 아트 앤 크래프트 운동의 흐름과 닿아있고, 공예품, 그래픽 디자인 등 다양한 분야에서도 작품이 만들어졌다.

라파엘 전파

1848년 영국에서 로세티, 밀레이를 중심으로 결성되었다. 라파엘로 이전의 이탈리아 미술로 돌아가는 것을 지향하고, 로열 아카데미에 대해 조직적으로 반발했다. 신화나 문학을 주제로 한 작품이 많다.

대표 화가
존 에버렛 밀레이, 단테 가브리엘 로세티

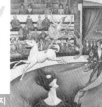

조르주 쇠라
《서커스》
▶123페이지

상징주의

19세기 말에 인상파와 병행해서 생기거나 아카데미즘에 반발했던 세력. 인간의 내면적 감각이나 신비적인 관념, 꿈의 세계 등을 시각화하려고 했다. 인상파가 "눈으로 본 현실"을 그렸던 것에 비해, 상징주의는 "마음으로 본 현실"을 표현하고자 했다.

대표 화가
귀스타브 모로, 오딜롱 르동

▶98페이지

귀스타브 모로
《환영》

후기 인상파

인상파의 기술을 계승하면서도 독자적인 해석을 추가한 고갱이나 고흐 등의 화가. 또한 쇠라나 시냐크 등의 점묘 기법을 통해 색채를 그린 화가 등 1880년대부터 90년대에 걸쳐서, 인상파 화가들의 성과를 받아들이고, 그것을 독자적으로 더욱 발전시킨 화가들의 총칭이다.

대표 화가
폴 세잔, 빈센트 반 고흐, 조르주 쇠라, 폴 고갱

19세기 (바르비종파~상징주의/⑫~⑯)

1804년	1806년	1808년	1811년	1812년	1830년	1837년	1840년	1848년	1851년	1852년	1853년	1859년	1861년	1864년	1867년	1868년	1870년	1871년		
나폴레옹이 황제가 되다	신성 로마 제국의 멸망	스페인 독립 전쟁(~1814년)	영국에서 러다이트 운동이 일어나다	미국과 영국이 전쟁(~1814년)	프랑스에서 7월 혁명이 일어나다	영국에서 빅토리아 여왕이 즉위	아편 전쟁(~1842년)	프랑스에서 2월 혁명. 독일에서 3월 혁명이 일어나다	런던에서 최초의 만국 박람회 개최	프랑스 제2제정 수립	"공산당 선언"을 발표 마르크스와 엥겔스가	일본의 미국의 페리 제독의 요코하마 개항	다윈이 "종의 기원"을 발간	크림 전쟁(~1856년)	미국에서 남북전쟁이 일어나다	제1인터내셔널(국제 노동자 협회) 결성	파리 만국 박람회에 일본이 참가	일본에서 메이지 유신	보불 전쟁(~1871년)	독일 제국 성립

에콜 드 파리

파리 시내의 몽파르나스 주변에 살았던 외국인 화가들을 지칭한다. 일반적으로 말하는 「파리파」. 화가들 사이의 교류는 있었으나, 하나의 유파로서 통일성은 갖지 않고 주위에서 일어나는 예술운동의 영향을 받아가면서 각각의 화가가 개성적인 화풍을 구축했다.

19

대표 화가
아메데오 모딜리아니, 마르크 샤갈, 후지타 츠구하루

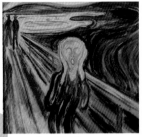

▶ 148페이지

아메데오 모딜리아니
《노란색 스웨터를 입은 잔 에뷔테른》

독일 표현주의

1905년부터 25년에 걸쳐서 독일의 드레스덴, 뮌헨, 베를린 등에서 일어난 예술운동. 생활의 모순, 혁명, 전쟁, 사회의 모순 등을 주제로 삼아, 강렬한 필치와 색채로 개인의 감정을 작품에 반영했다. 이러한 표현은 뭉크에게서 많은 영향을 받았다고 알려져 있다.

20

대표 화가
에른스트 루드비히 키르히너, 에밀 놀데, 에드바르 뭉크

에드바르 뭉크
《절규》 ▶ 130페이지

포비즘, 큐비즘

1905년 파리, 원색을 사용한 강렬한 색채와 데포르메된 형태 때문에 「야수파, 야수주의」로도 불리는 포비즘(Fauvisme)이 탄생했다. 이 운동에는 고흐나 고갱 등 후기 인상파의 영향이 대단히 크다. 또한 그로부터 수년 후에는 피카소 등에 의해 르네상스 이래의 원근법이나 공간에 대한 상식을 파괴하는 입체파, 큐비즘(Cubisme)도 생겨났다.

21

대표 화가
〈포비즘〉 앙리 마티스, 앙드레 드랭
〈큐비즘〉파블로 피카소, 조르주 브라크, 페르낭 레제

추상주의

20세기 초에 러시아 출신 화가인 칸딘스키를 중심으로 느슨하게 결성된 그룹이다. 구체적인 형상을 그리지 않고, 순수하게 색과 형태만으로 화면을 구성하는 것이 특징이다. 모로에서 시작된 추상 표현의 시도는 칸딘스키와 클레에 의해 활성화되었다.

22

대표 화가
바실리 칸딘스키, 파울 클레

바실리 칸딘스키
《콤포지션Ⅷ》 ▶ 144페이지

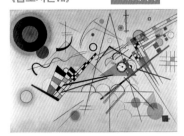

쉬르레알리슴

20세기의 전위적인 예술운동 중에서도 가장 국제적으로 확산되었던 「쉬르레알리슴(Surréalisme)」은 「초현실주의」라는 의미이다. 프로이트의 정신분석 사상에 큰 영향을 받아, 현실이나 이성에 의한 질서를 배제하고, 작품상에서 「무의식」을 표현하는 것을 중시했다.

23

대표 화가
살바도르 달리, 르네 마그리트, 막스 에른스트, 조르조 데 키리코

연도	19세기					20세기 이후~(에콜 드 파리~쉬르레알리슴/⑲~㉓)												
	1876년	1877년	1885년	1889년	1896년	1900년	1905년	1908년	1911년	1914년	1917년	1919년	1920년	1922년	1925년	1929년	1933년	1939년
세계사적 사건	미국에서 벨이 전화기를 발명	에디슨이 축음기를 발명	벤츠가 자동차를 발명	제2인터내셔널 결성	아테네에서 제1회 국제 올림픽 대회 개최	프로이트가 「꿈의 해석」을 발간	「포드 T형」을 발매	미국에서 신형 자동차	중국 신해혁명	제1차 세계 대전(~1918년)	제2차 러시아 혁명 러일 전쟁 제1차 러시아 혁명	베르사유 조약 조인	국제 연맹 발족	소비에트 사회주의 공화국 연방이 성립	이탈리아에서 파시스트가 독재 체제를 확립	세계 대공황	아돌프 히틀러가 독일 수상이 되어 정권을 장악	제2차 세계 대전(~1945년)

주요 참고문헌(간행연도순)

니시오카 후미히코(西岡 文彦) 편찬 『도해 : 명화 보는 법』 (타카라지마 사, 1994년)
모로카와 하루키(諸川 春樹) 감수 『서양회화사 WHO'S WHO』 (비쥬츠 출판사, 1996년)
다카시나 슈우지(高階 秀爾) · 미우라 아쓰시(三浦篤) 편찬 『서양미술사 핸드북』 (신쇼칸, 1997년)
아오키 아키라(青木 昭) 『도설 미켈란젤로』 (카와데 서방신사, 1997년)
오오츠카(大塚) 국제미술관 외 편찬 『서양회화 300선』 (아리미츠 출판, 1998년)
모로카와 하루키(諸川 春樹) 『서양회화사 입문』 (비쥬츠 출판사, 1998년)
센조쿠 노부유키(千足 伸行) 감수 『신 서양미술사』 (니시무라 서점, 1999년)
Hajo Düchting 『조르주 쇠라』 (TASCHEN JAPAN, 2000년)
Peter H. Feist 『피에르 오귀스트 르누아르』 (TASCHEN JAPAN, 2000년)
오카베 마사유키(岡部 昌幸) 『금방 익히는 화가별 서양회화 보는 법』 (도쿄 미술, 2002년)
마스다 토모유키(益田 朋幸) · 키타자키 치카시(喜多崎親) 편저 『이와나미 서양미술용어사전』 (이와나미 서점, 2005년)
미야시타 키쿠로(宮下 規久朗) 『서양회화의 거장 카라바조』 (쇼가쿠칸, 2006년)
오자키 아키히로(尾崎 彰宏) 『서양회화의 거장 베르메르』 (쇼가쿠칸, 2006년)
NHK 『미궁미술관』 제작팀 『미궁미술관』 (카와데 서방신사, 2006년)
키타자와 요우코(北澤 洋子) 감수 『서양미술사』 (무사시노 미술대학 출판국, 2006년)
이케가미 히데히로(池上 英洋) 편저 『레오나르도 다 빈치의 세계』 (도쿄도 출판, 2007년)
키무라 타이지(木村 泰司) 『명화의 주장』 (슈에이 사, 2007년)
유키야마 코우지(雪山 行二) 감수 『서양회화 즐기는 법 완전 가이드』 (이케다 서점, 2007년)
코우데라 츠카사(圀府 寺司) 『좀 더 알고 싶은 고흐 생애와 작품』 (도쿄 미술, 2007년)
이데 요우이치로(井出 洋一郎) 감수 『거장의 대표작으로 알아보는 회화 감상법 · 즐기는 법』 (니혼분게이 사, 2008년)
야마다 고로(山田 五郎) 『지식 제로부터의 서양회화입문』 (겐토우샤, 2008년)
칸바야시 츠네미치(神林 恒道) · 니이제키 신야(新関伸也) 『서양미술 101 감상 가이드북』 (산겐 사, 2008년)
이케가미 히데히로(池上 英洋) 『좀 더 알고 싶은 라파엘로 생애와 작품』 (도쿄 미술, 2009년)
무토베 아키노리(六人部 昭典) 『좀 더 알고 싶은 고갱 생애와 작품』 (도쿄 미술, 2009년)
미야시타 키쿠로(宮下 規久朗) 편저 『불후의 명화를 해석한다』 (나츠메 사, 2010년)
타카시나 슈우지(高階 秀爾) 『아무도 몰랐던 명화 감상법』 (쇼가쿠칸, 2010년)
타카하시 아키야(高橋 明也) 『좀 더 알고 싶은 마네 생애와 작품』 (도쿄 미술, 2010년)
모리 미요코(森実 与子) 『모네와 세잔』 (신진부츠오우라이 사, 2012년)
나가이 타카노리(永井 隆則) 『좀 더 알고 싶은 세잔 생애와 작품』 (도쿄 미술, 2012년)
이케가미 히데히로(池上 英洋) 편저 『레오나르도 다 빈치』 (신진부츠오우라이 사, 2012년)
미술수첩 2013년 11월호 증간 『특집 J.M.W 터너』 (비쥬츠 출판사, 2013년)
키무라 타이지(木村 泰司) 『키무라 타이지의 서양미술사』 (각겐 Publishing, 2013년)
다나카 쿠미코(田中 久美子) 감수 『모네와 인상파』 (요우센 사, 2013년)
다나카 쿠미코(田中 久美子) 감수 『입문 르네상스』 (요우센 사, 2013년)
이케가미 히데히로(池上 英洋) 감수 『금단의 서양 관능미술사』 (타카라지마 사, 2013년)
이케가미 히데히로(池上 英洋) 편저 『서양미술입문 회화의 감상법』 (신세이 출판사, 2013년)
Karen Hosack Janes, Ian Chilvers, Iain Zaczek 『세계에서 가장 아름다운 명화의 해부도감』 (XKnowledge, 2013년)
미술수첩 2014년3월호 증간 『특집 라파엘 전파』 (비쥬츠 출판사, 2014년)
오사다 토시히로(長田年弘) 감수 『그리스 · 로마 신화의 세계』 (요우센 사, 2014년)

사진제공

AFLO/국립국회도서관(일본)

게재사진
INDEX
작가명순

저자 **다나카 쿠미코(田中 久美子)**

문성예술대학 준교수. 동경예술대학 미술학부 미술학과 졸업. 오리건주립대학 미술사학
과 석사과정 수료. 동경예술대학 대학원 미술연구과 예술학전공 석사과정 수료. 동일과 박
사과정후기를 단위취득 만기퇴학. 또한 현재 아토미(跡見)학원 여자대학에서도 비상근 강
사로 활동중. 전문 분야는 프랑스 중세·근세 미술사. 공동저작으로 『레오나르도 다 빈치
의 세계』(東京堂出版), 프랑스 근대미술총서 1권 「장식과 건축」·2권 「회화와 수용」·3권
「미술과 도시」(아리나書房) 등. 번역으로는 『내셔널 갤러리 포켓 가이드 「聖人」』(아리나書
房)나 『둘레의 이미지』(아리나書房) 등이 있다.

도해 서양화

초판 1쇄 인쇄 2015년 4월 20일
초판 1쇄 발행 2015년 4월 25일

저자 : 다나카 쿠미코
본문 디자인 : 시무라 요시히코, 코무로 마리코, 카지와라 유리에, 오오카와치 나오, 하라다 히로키
　　　　　　(주식회사 UNIR DESIGN WORKS)
편집 : 에모리 아츠시(MEDIA FACTORY)
번역 : 김상호

〈한국어판〉
펴낸이 : 이동섭
편집 : 이민규
디자인 : 고미용, 이은영
영업·마케팅 : 송정환
e-BOOK : 홍인표
관리 : 이윤미

㈜에이케이커뮤니케이션즈
등록 1996년 7월 9일(제302-1996-00026호)
주소 : 121-842 서울시 마포구 서교동 461-29 2층
TEL : 02-702-7963~5 FAX : 02-702-7988
http://www.amusementkorea.co.kr

ISBN 978-89-6407-948-5 03650

한국어판ⓒ에이케이커뮤니케이션즈 2015

ZEROKARA HAZIMERU SEIYOUKAIGA NYUMON
ⓒKumiko Tanaka 2014
Edited by MEDIA FACTORY
First published in Japan in 2014 by KADOKAWA CORPORATION, Tokyo.
Korean translation rights arranged with KADOKAWA CORPORATION, Tokyo.

이 도서의 국립중앙도서관 출판예정도서목록(CIP)은 서지정보유통지원시스템 홈페이지(http://seoji.nl.go.kr)와
국가자료공동목록시스템(http://www.nl.go.kr/kolisnet)에서 이용하실 수 있습니다.
(CIP제어번호: CIP2015008677)

*잘못된 책은 구입한 곳에서 무료로 바꿔드립니다.